U0113834

一幅幅

张家诚

著

人民邮电出版社

北 京

图书在版编目（CIP）数据

一幅幅 / 张家诚著 . -- 北京：人民邮电出版社，2023.8（2023.12 重印）
ISBN 978-7-115-60981-6

Ⅰ. ①一… Ⅱ. ①张… Ⅲ. ①摄影集 - 中国 - 现代 Ⅳ. ① J421.8

中国国家版本馆 CIP 数据核字 (2023) 第 013821 号

著　　　　张家诚

责任编辑　王　汀

责任印制　陈　犇

书籍设计　任文杰

人民邮电出版社出版发行

北京市丰台区成寿寺路 11 号

邮　　编　100164

电子邮件　315@ptpress.com.cn

网　　址　https://www.ptpress.com.cn

北京雅昌艺术印刷有限公司印刷

开　　本　889×1194　1/12

印　　张　20.67

字　　数　12 千字

插　　页　2

2023 年 8 月第 1 版

2023 年 12 月北京第 3 次印刷

定　　价　329.00 元

读者服务热线：（010）81055296

印装质量热线：（010）81055316

反盗版热线：（010）81055315

广告经营许可证：京东市监广登字 20170147 号

内 容 提 要

在中国时尚摄影界，1992 年出生的张家诚是新一代摄影师中的佼佼者。他凭借着对时尚的独特理解，以及作品中丰富的中国传统文化元素，多次为国内外知名时尚杂志拍摄封面及专题图片，并为国际知名时尚品牌掌镜广告。

本书收录了作者于 2016 至 2022 年间拍摄的时尚摄影作品 168 张，其中既有发表在时尚杂志上的经典作品，也有从未发表过的作品，它们是中国时尚摄影界近年来难得的佳作。

本书适合摄影师、摄影爱好者、时尚爱好者阅读、收藏。

前　言

如果说《一幅幅》是一番景象，那应该是二十世纪街角公园的春景。

春天的花坛总让人憧憬且有盼头：玉兰花开败后就是木香，等木香最盛的时候，紫藤和洋槐也陆陆续续挂起了穗子。一切紧锣密鼓地发生着，但你不知蝴蝶何时来，蜜蜂何时走，一场春雨会持续多久。

春天也有让人怅惘的时候：惊醒的蛰虫在耳边喃喃抱怨，春雷是枕边的叹息，裤脚的春泥赖着不走，细雨如羊毛撩动心头，万物好似也有惆怅时。

书里的这些人们是在春天吧？更或者，他们是我的春天吧。最好不过人间四月天，当你一页页翻过本书，如同感受春风拂面，便是我最简单的心愿。

张家诚

2023 年春

一
幅
幅

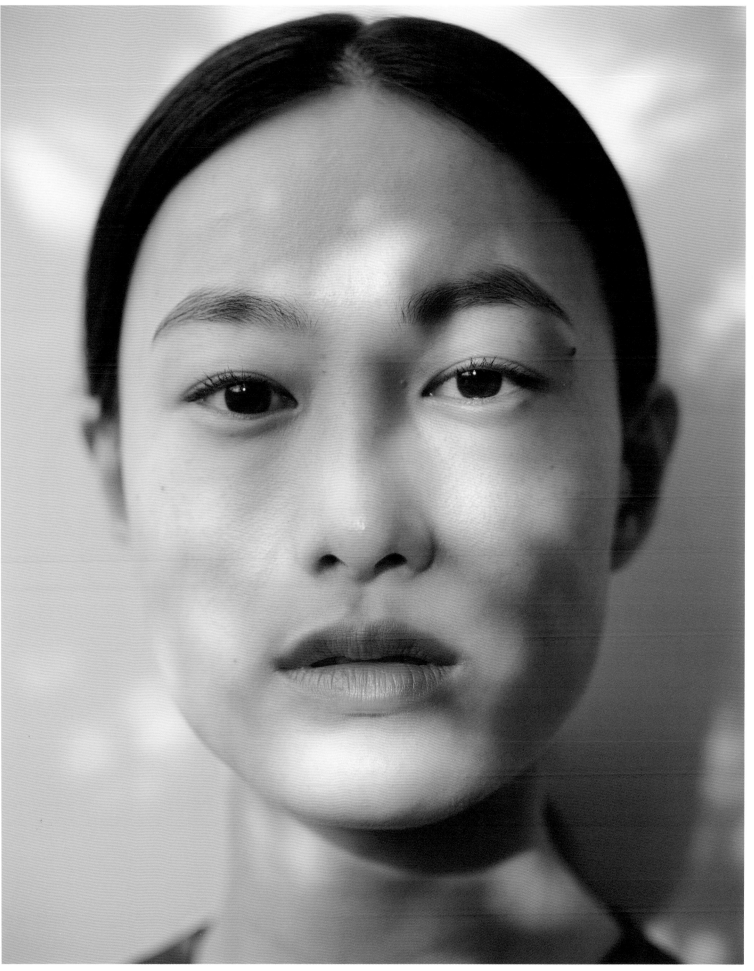

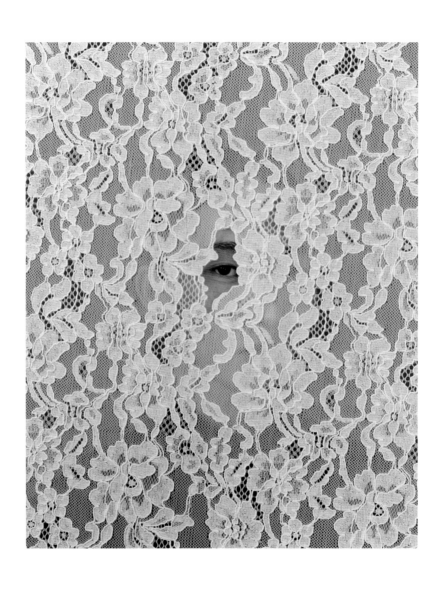

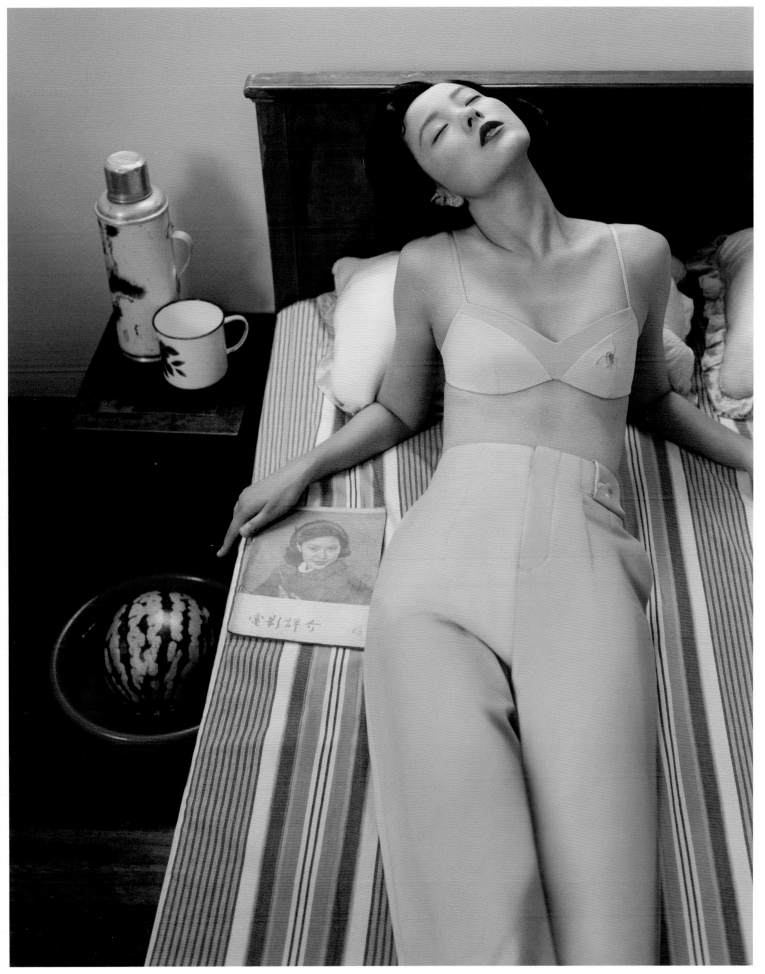

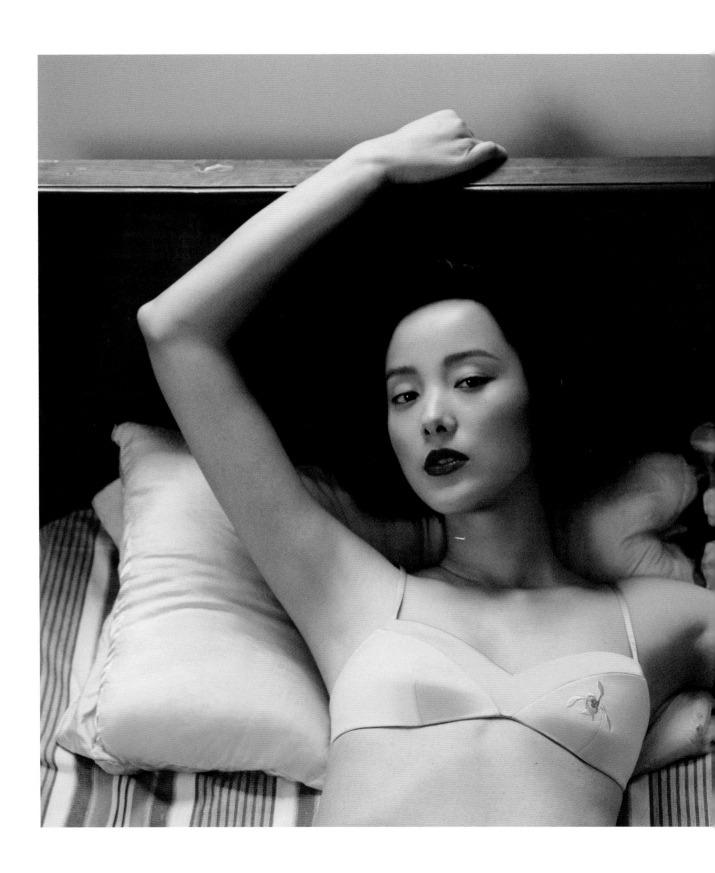

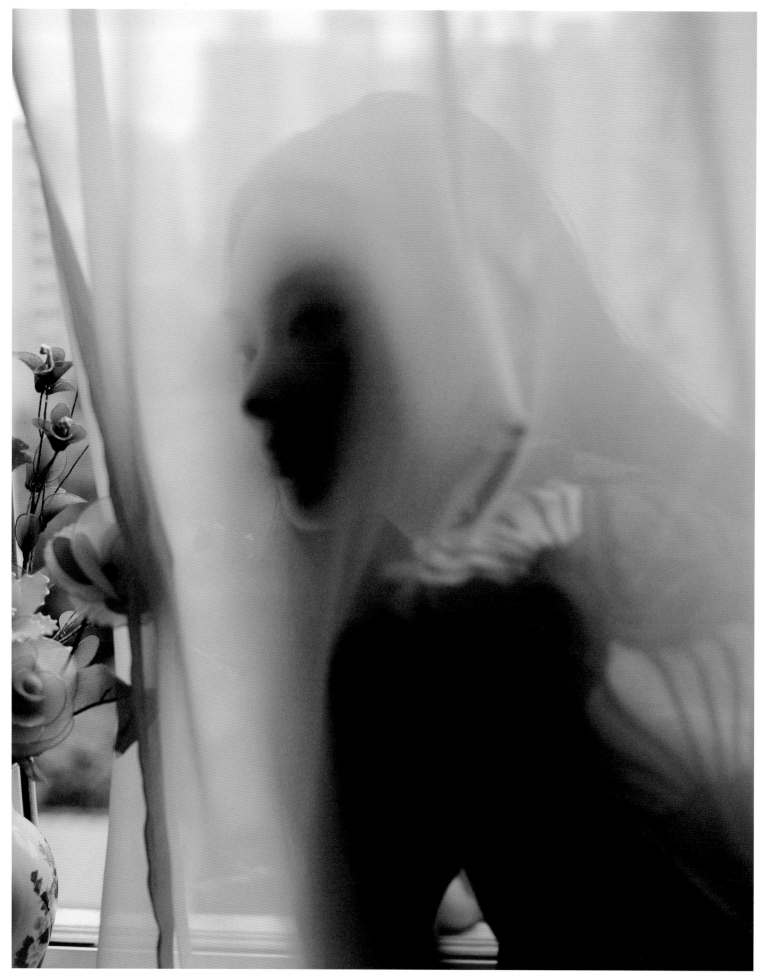

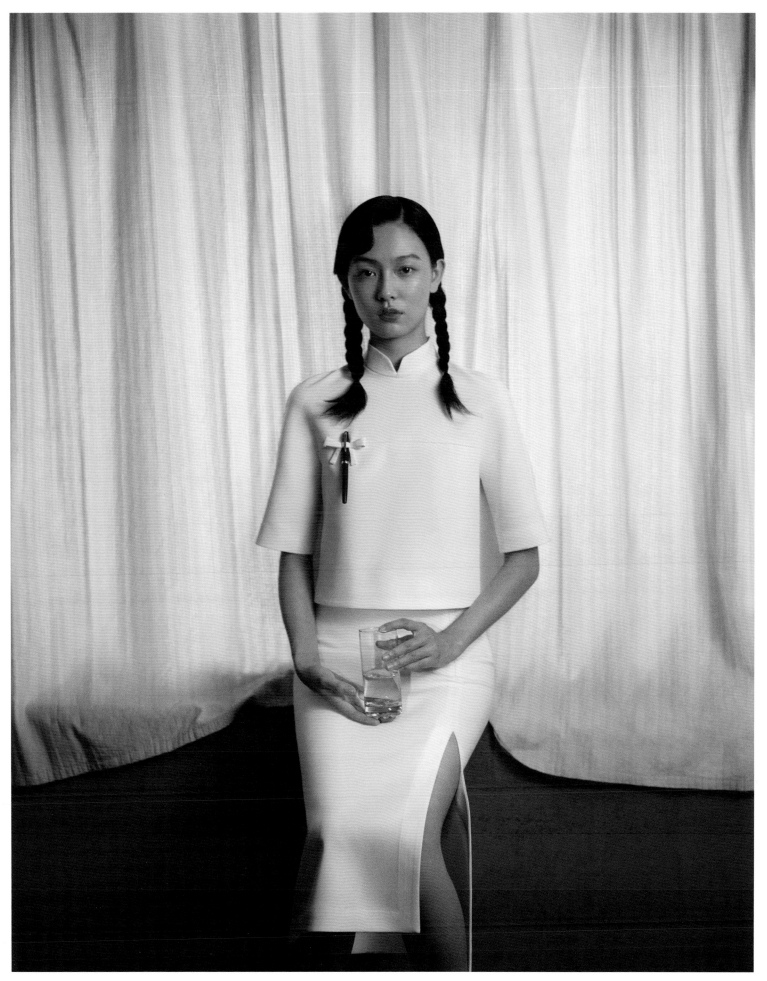

一
幅
幅

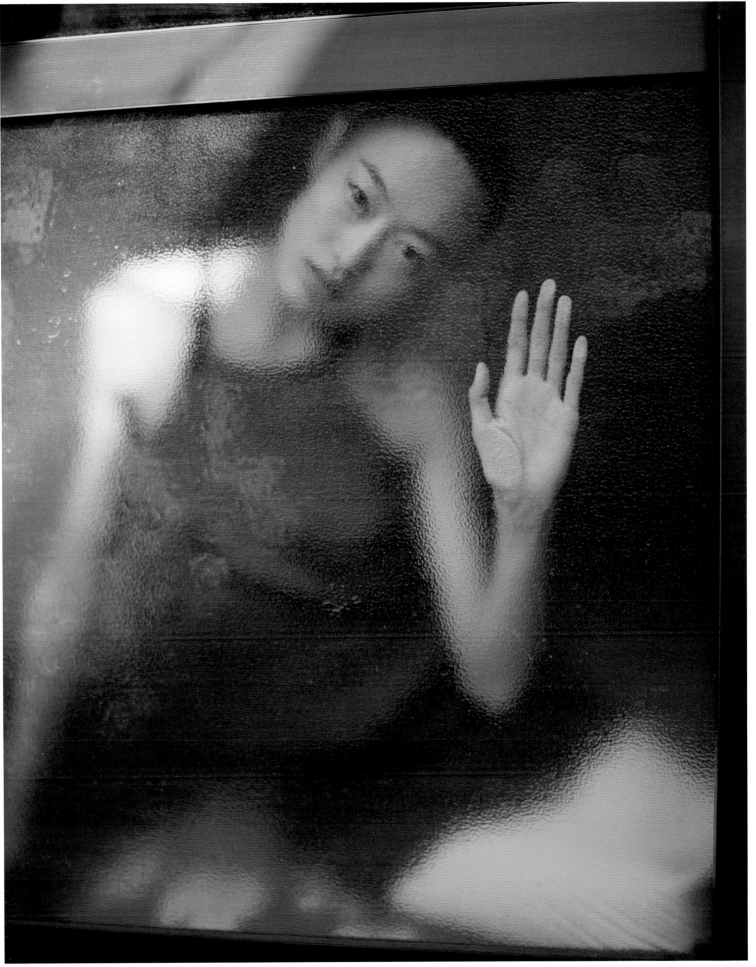

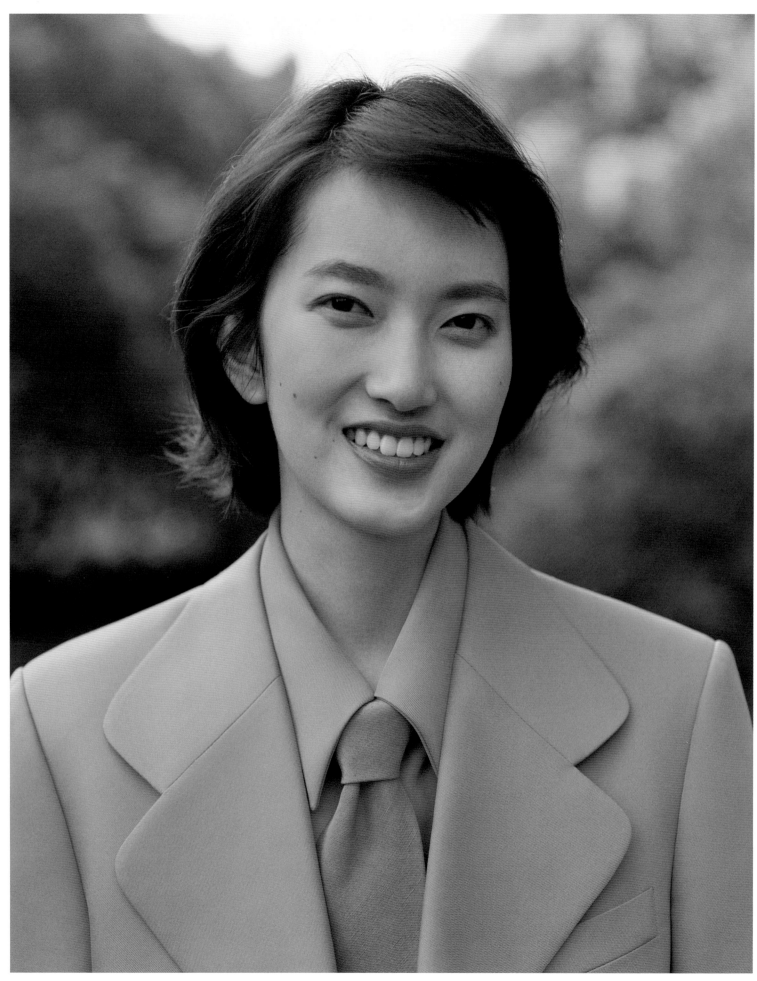

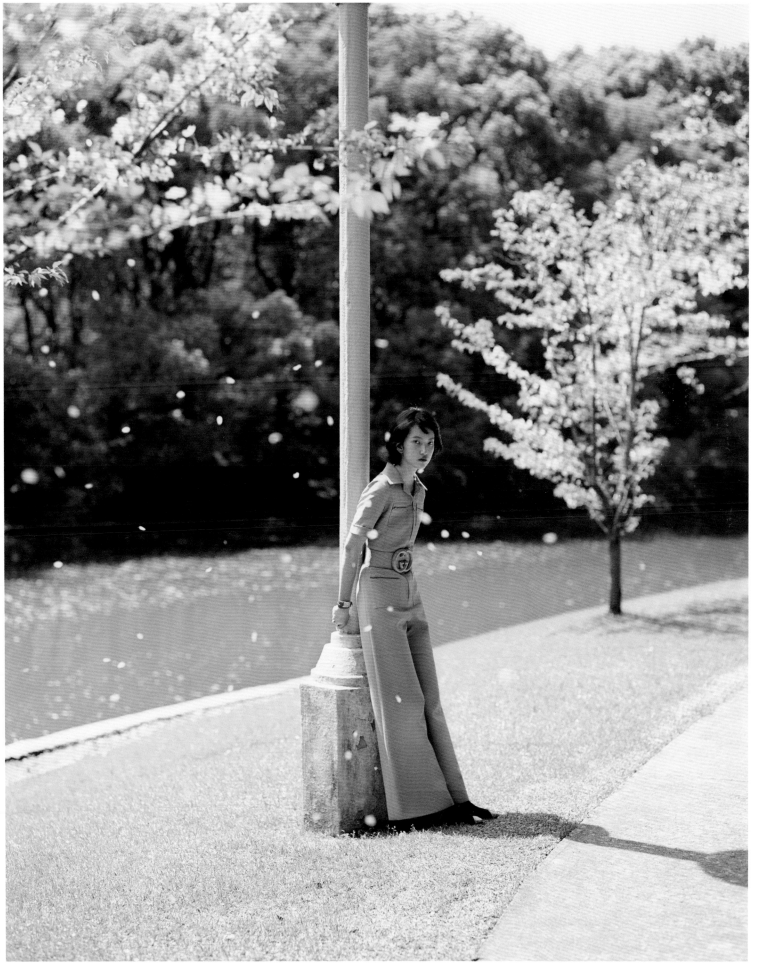

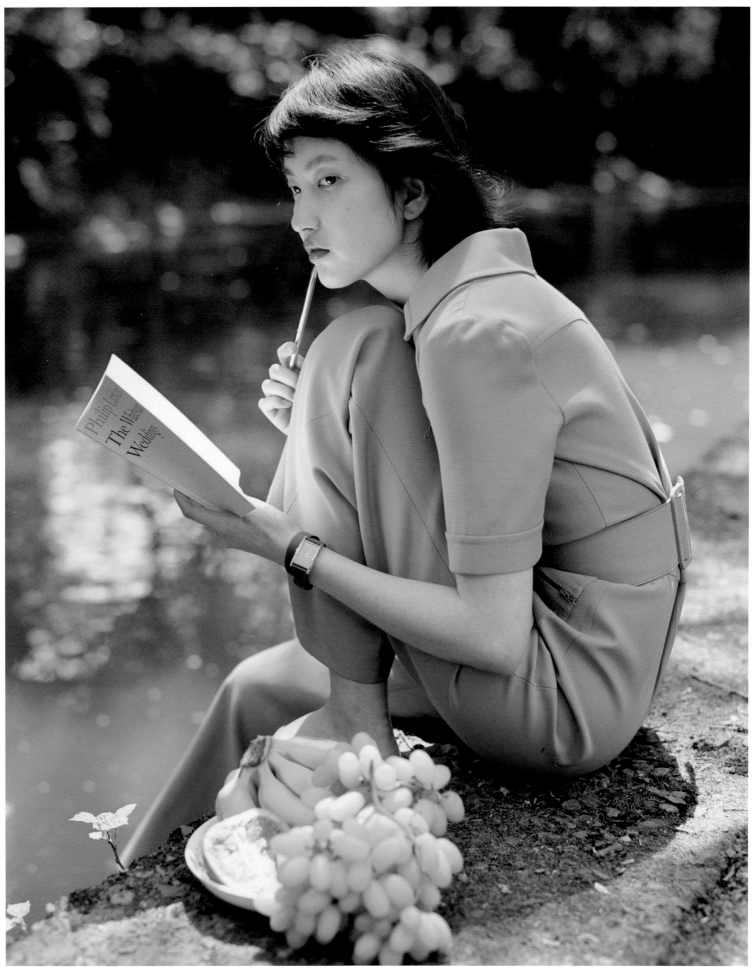

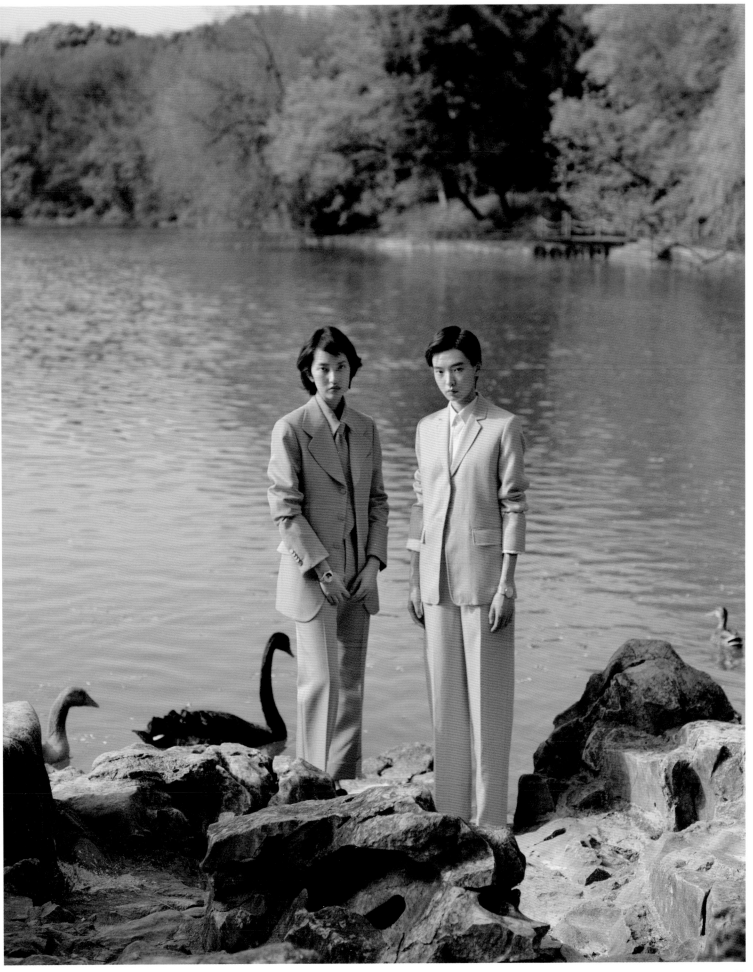

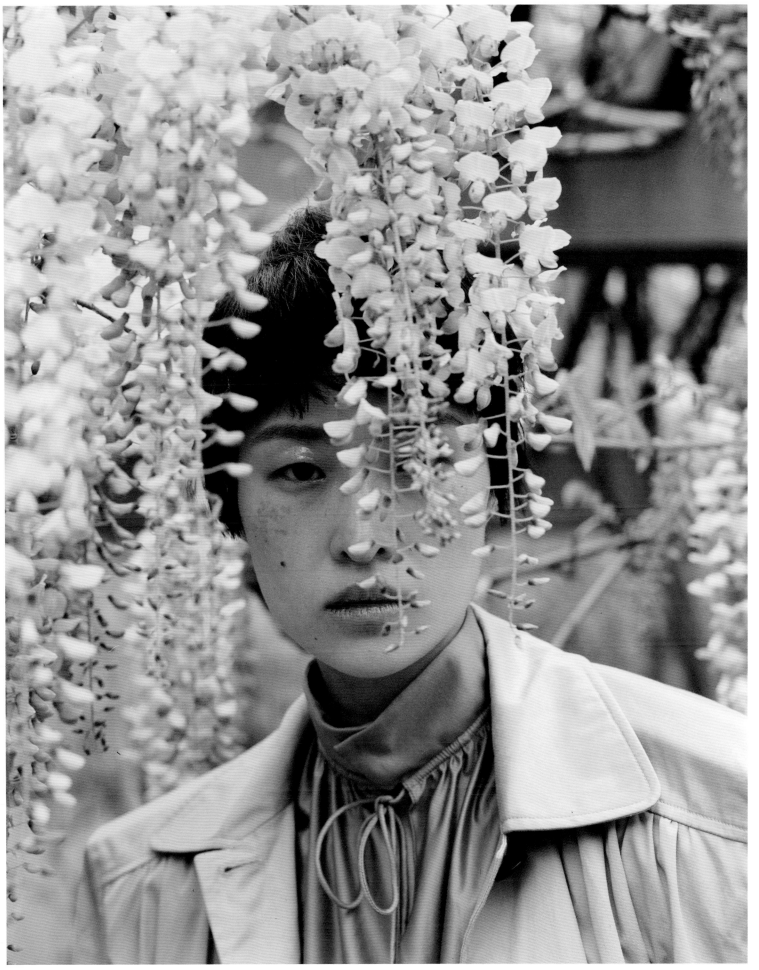

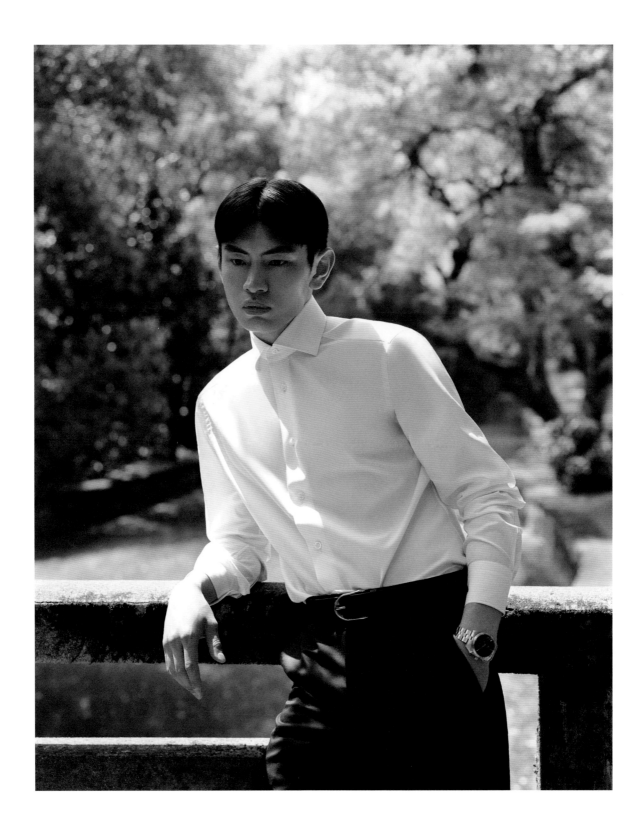

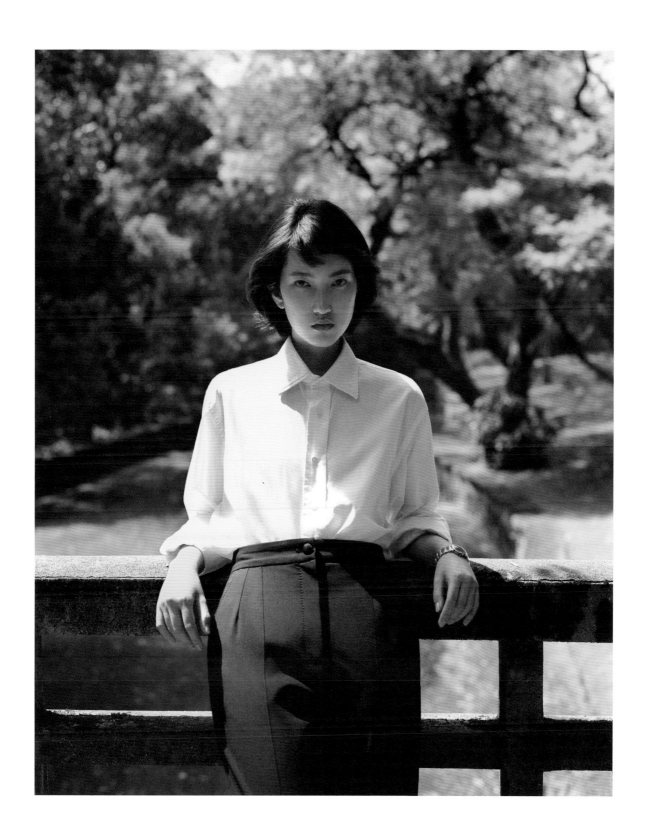

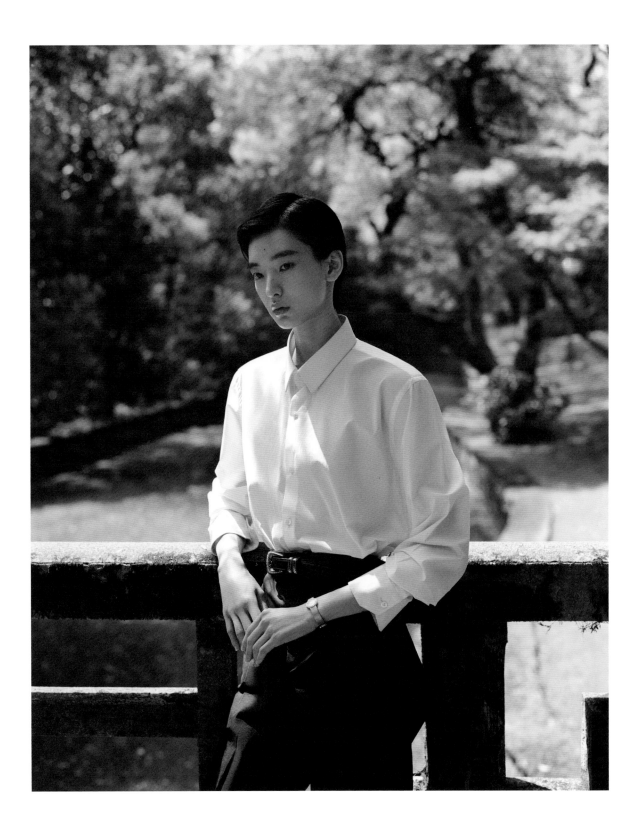

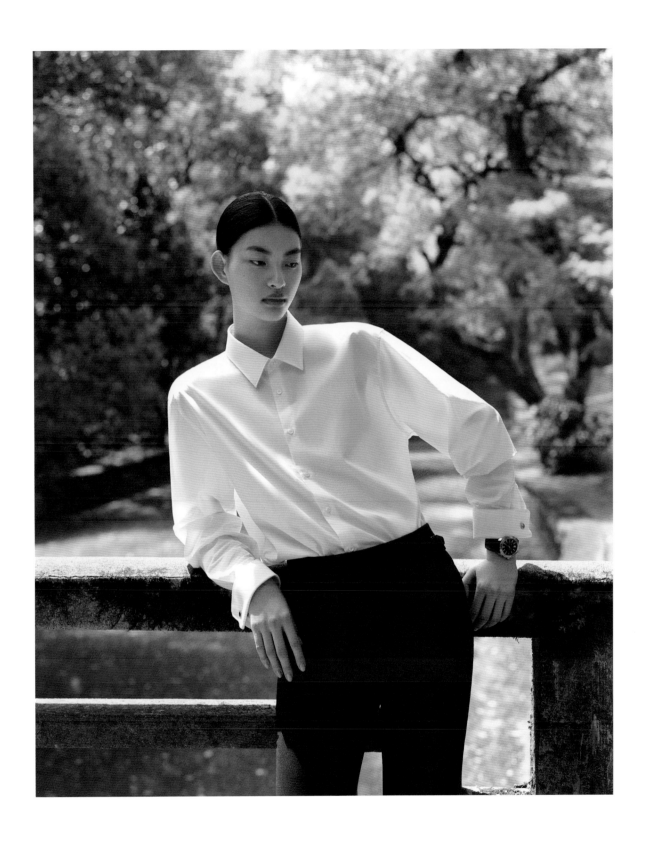

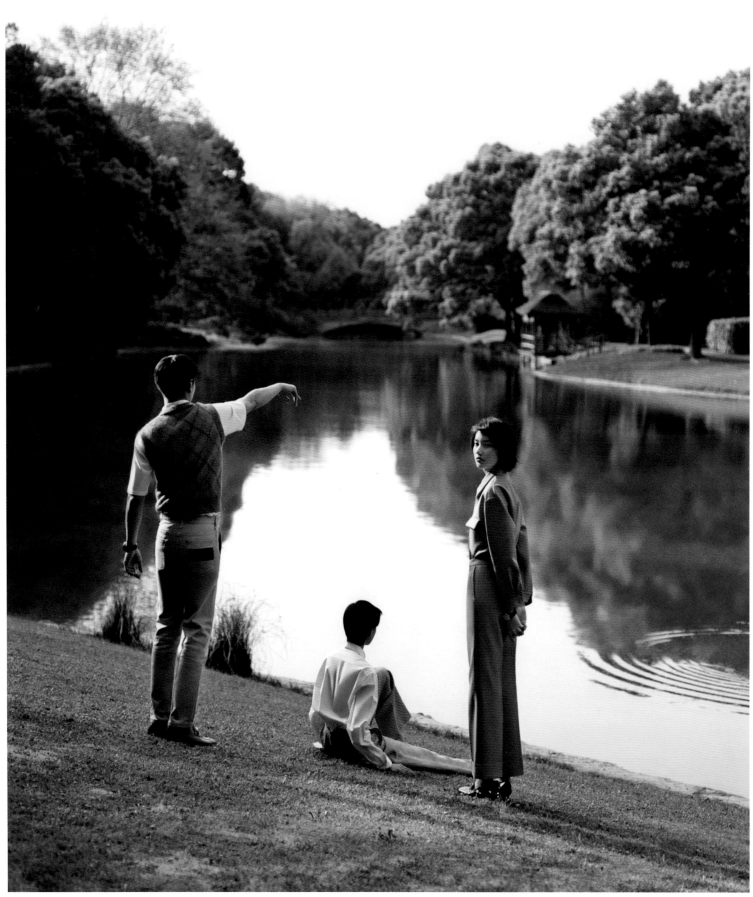

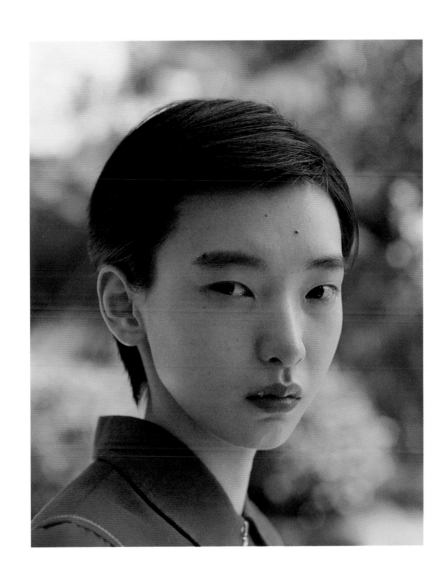

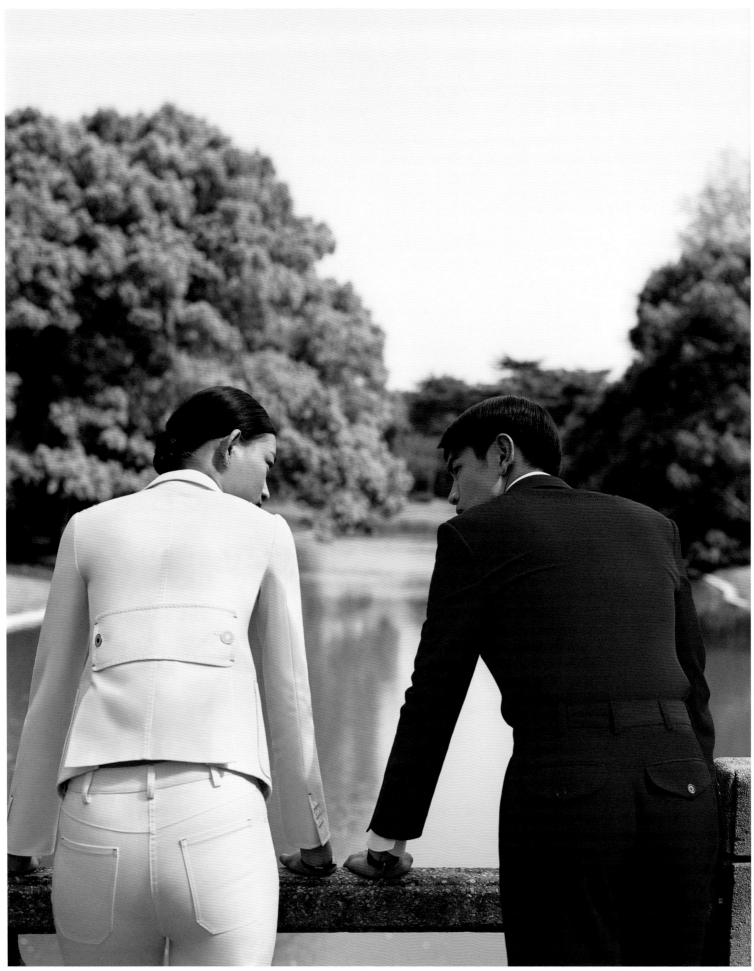

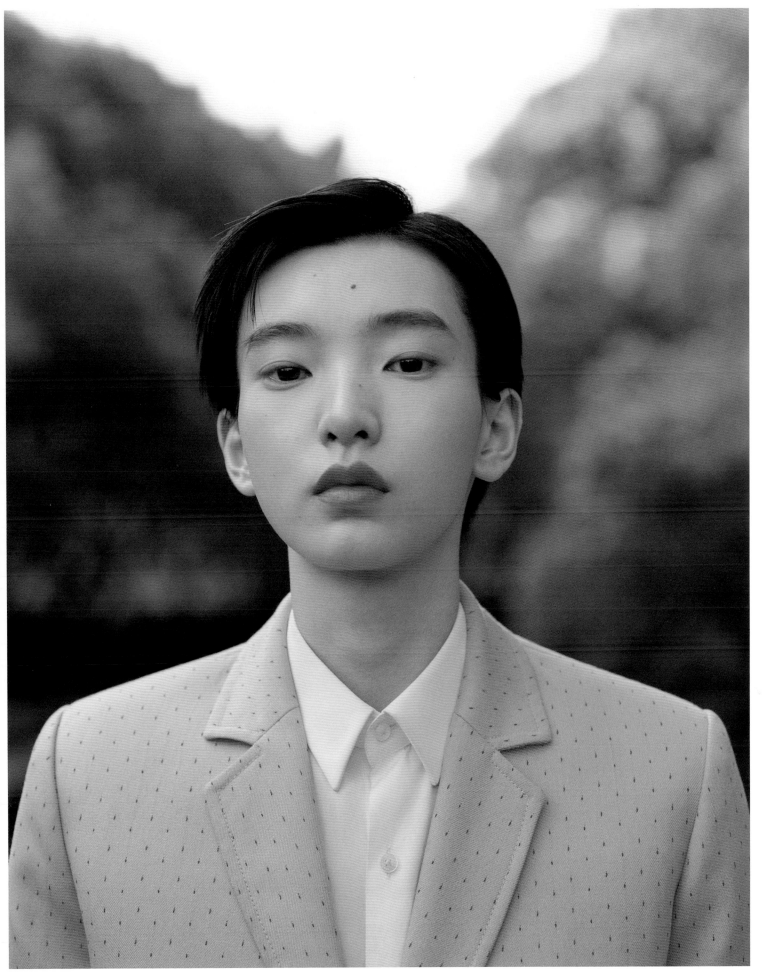

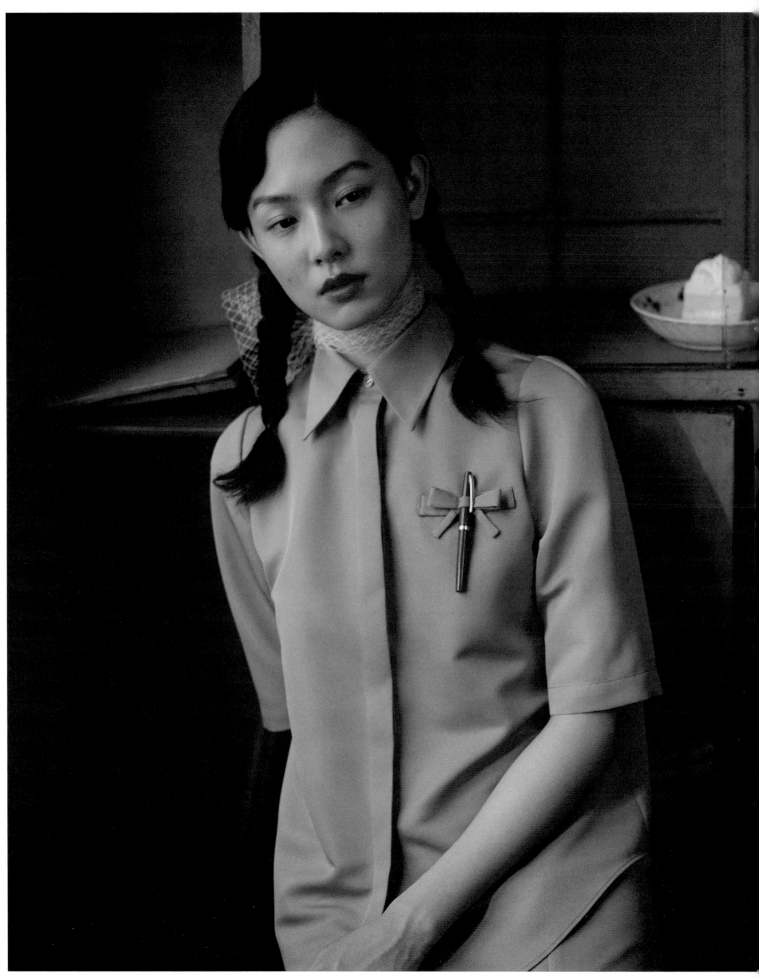

一幅
幅

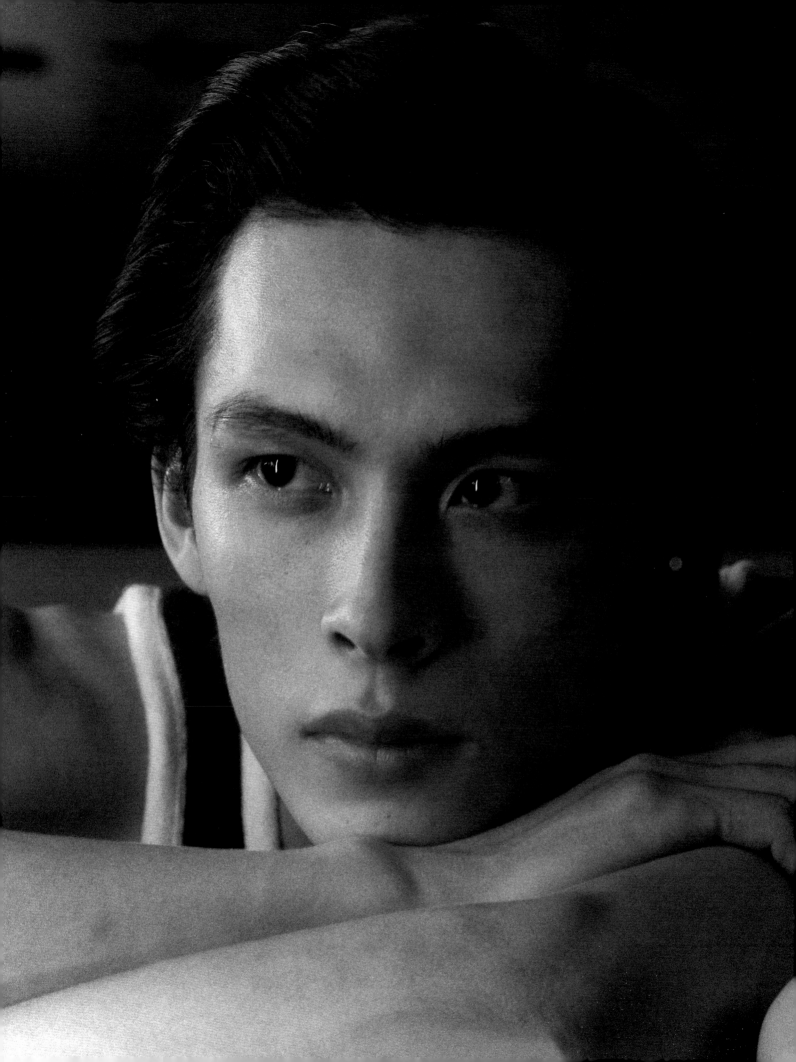

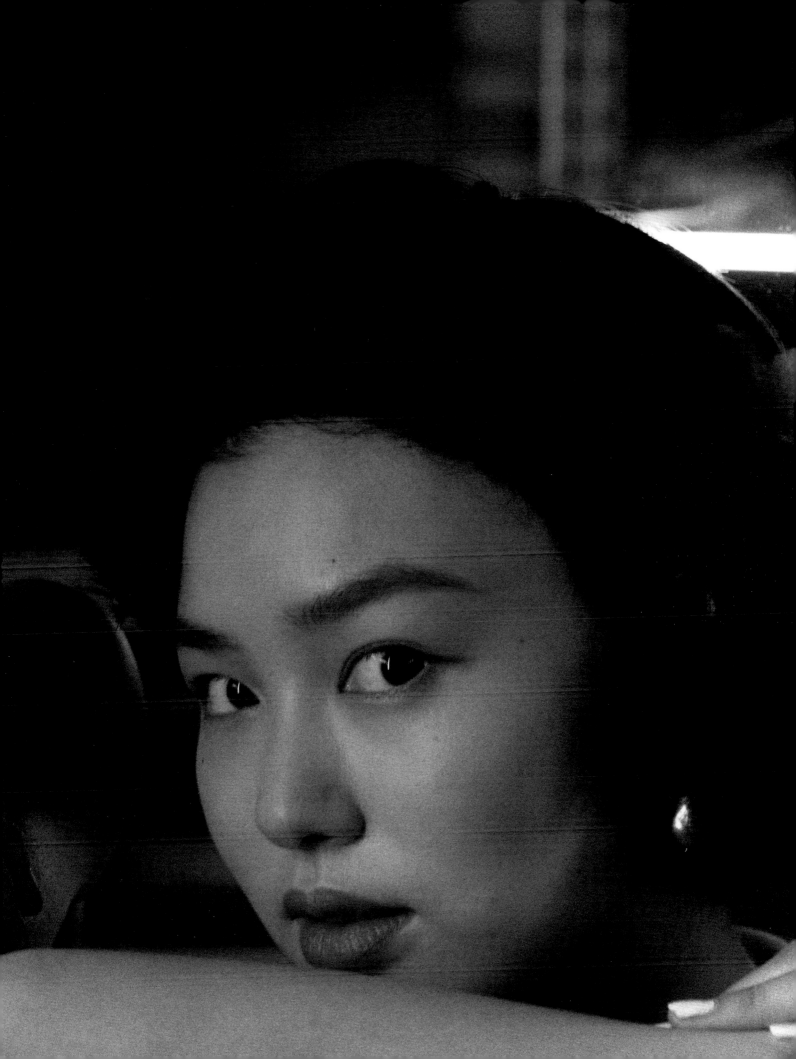

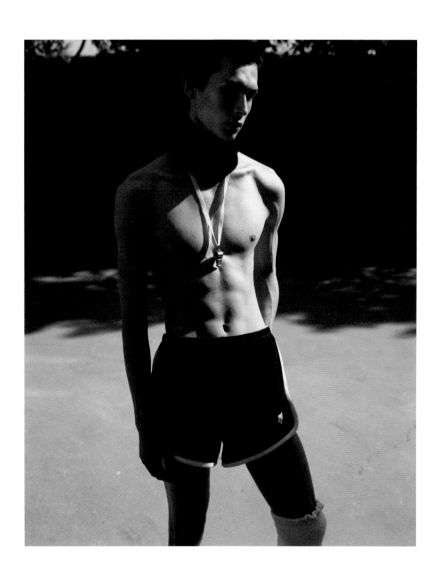

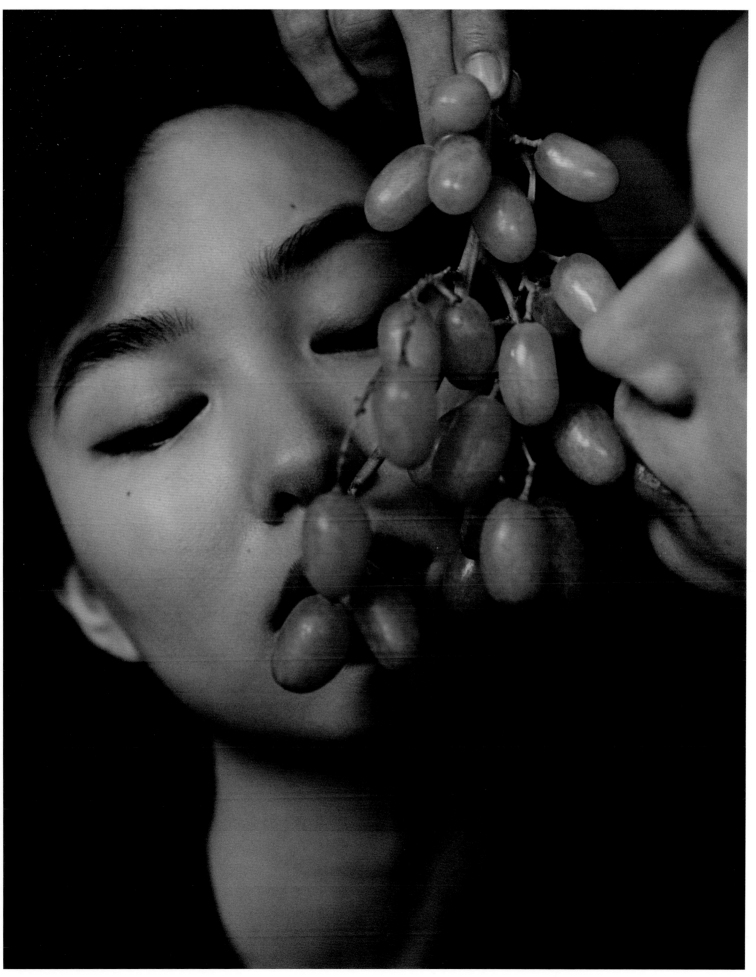

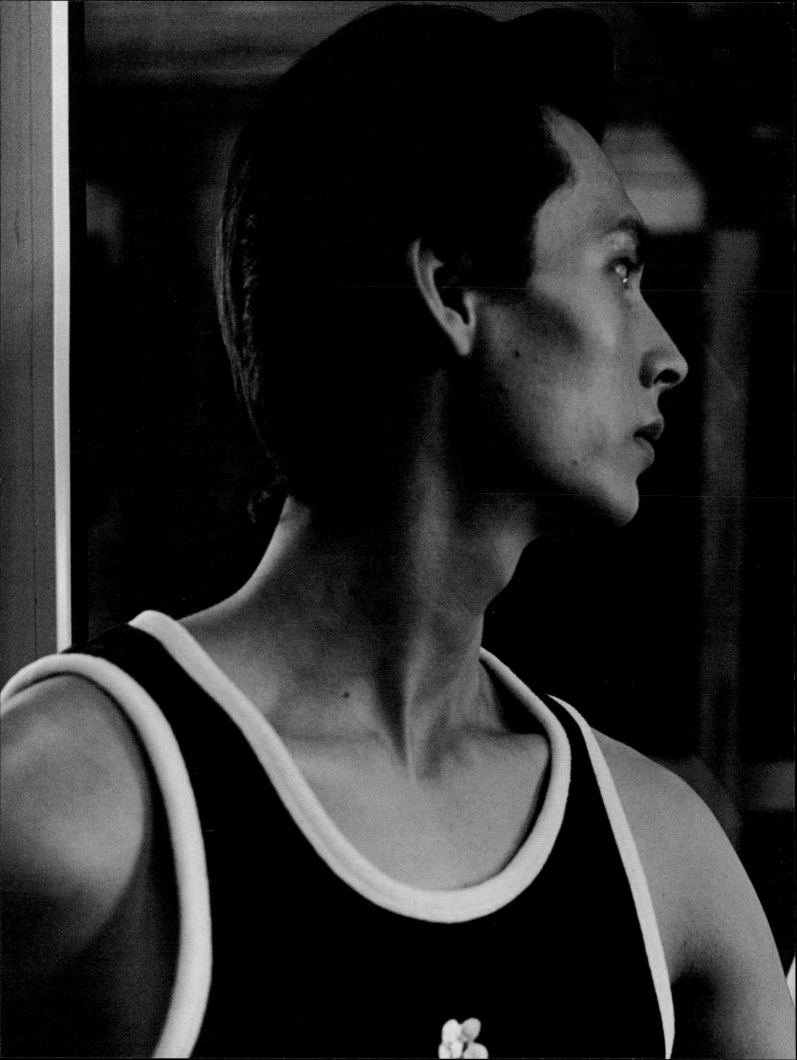

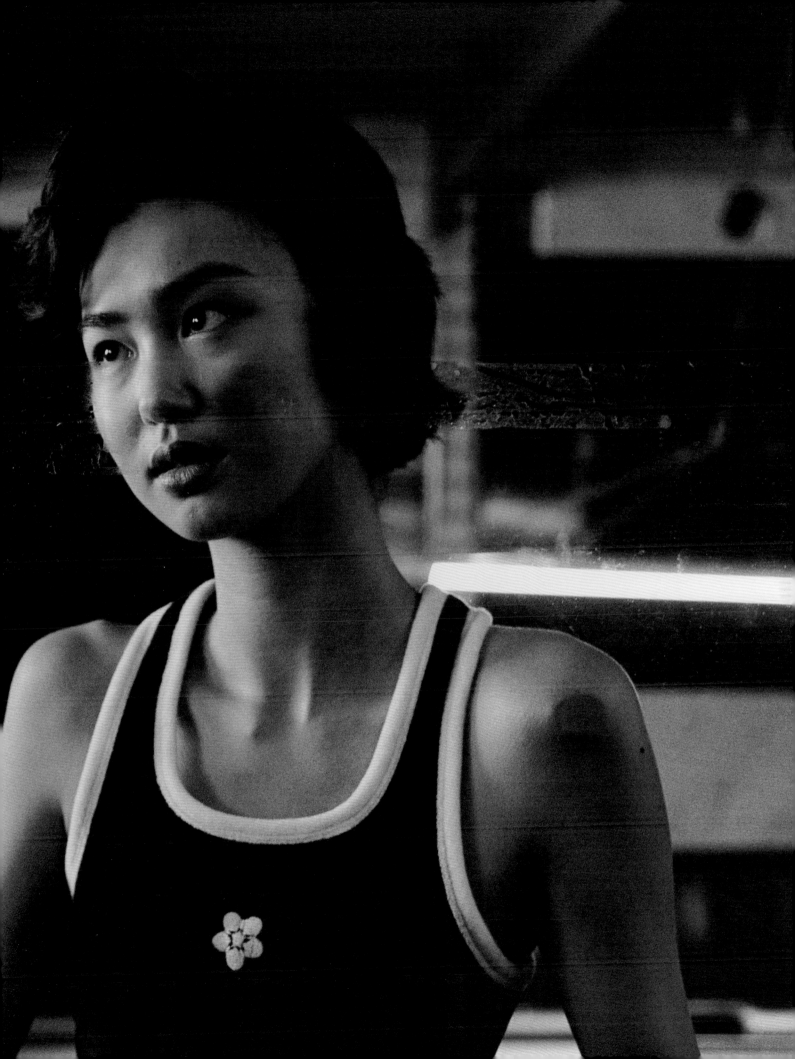

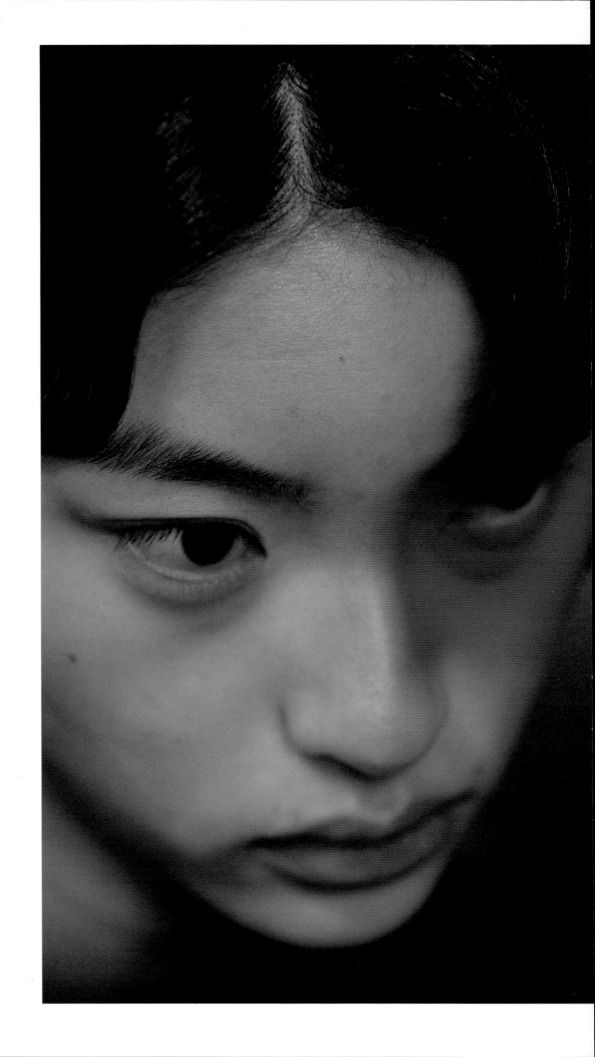

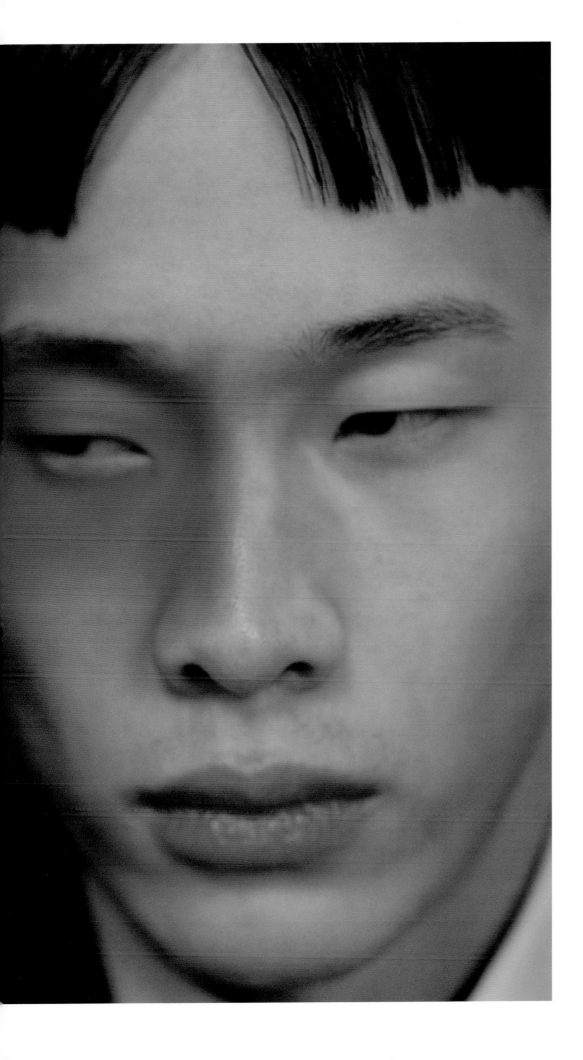

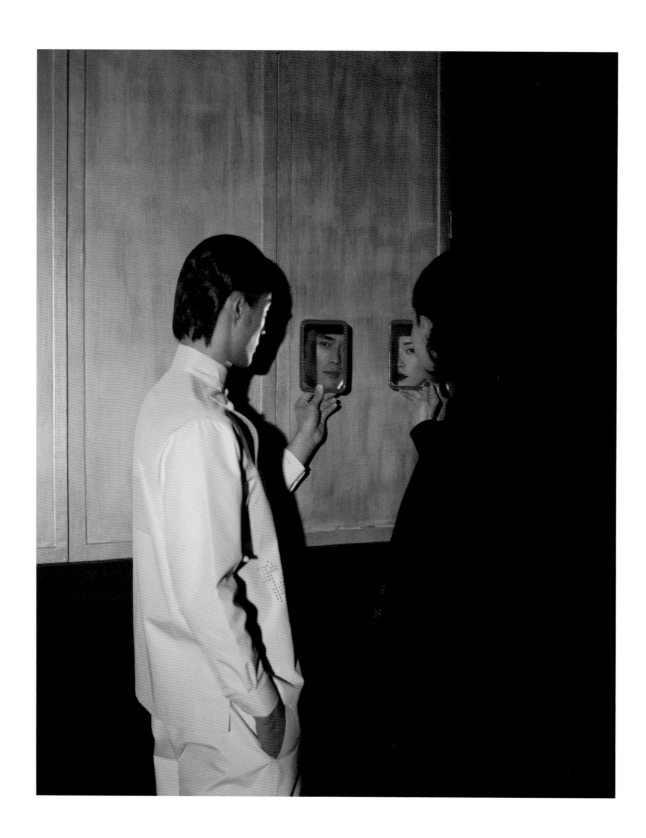

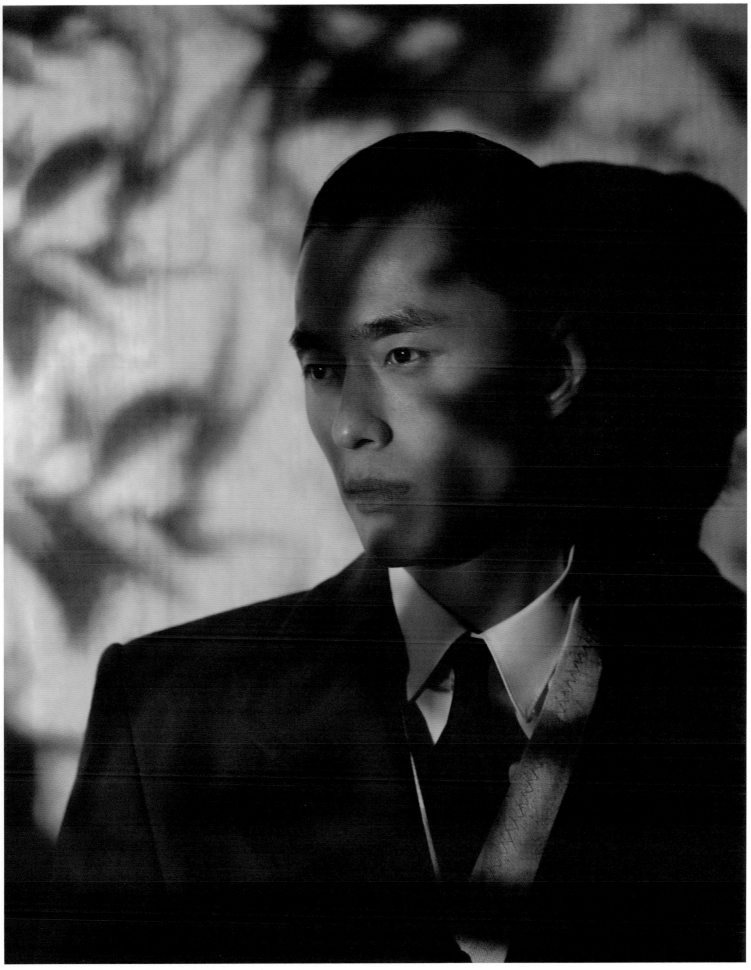

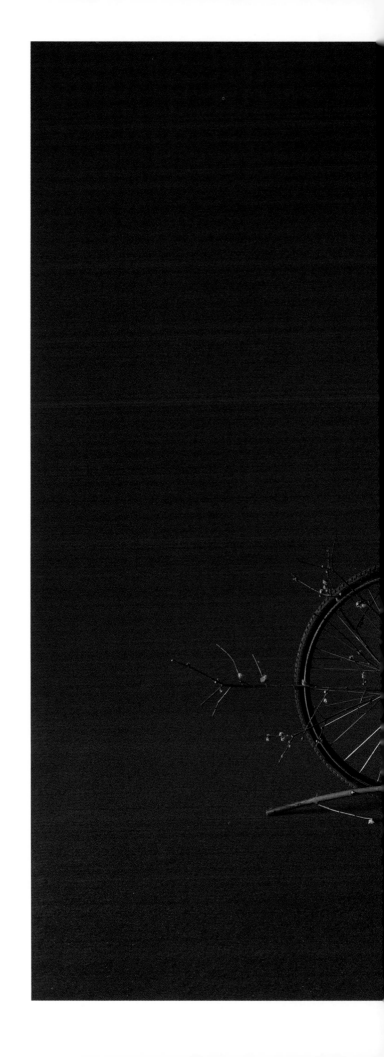

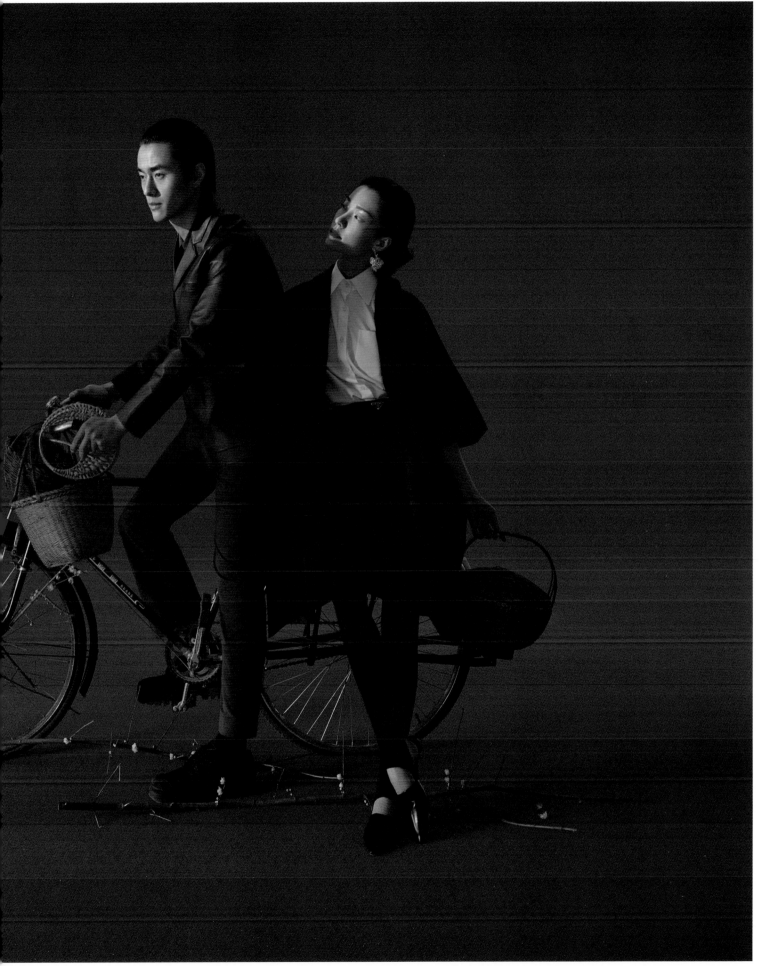

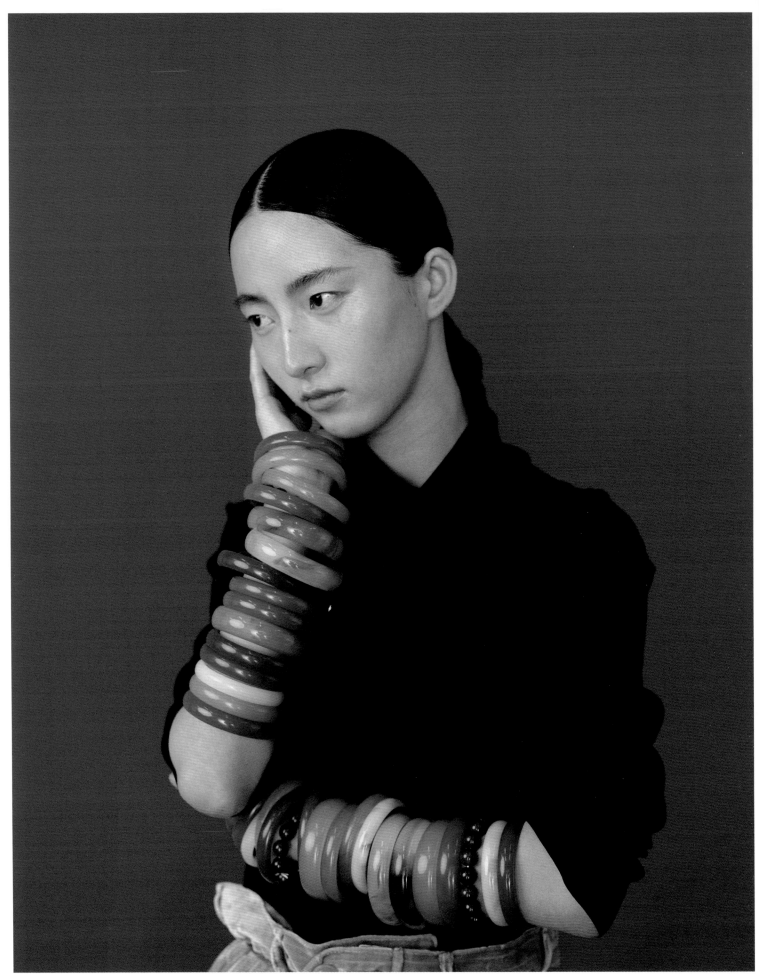

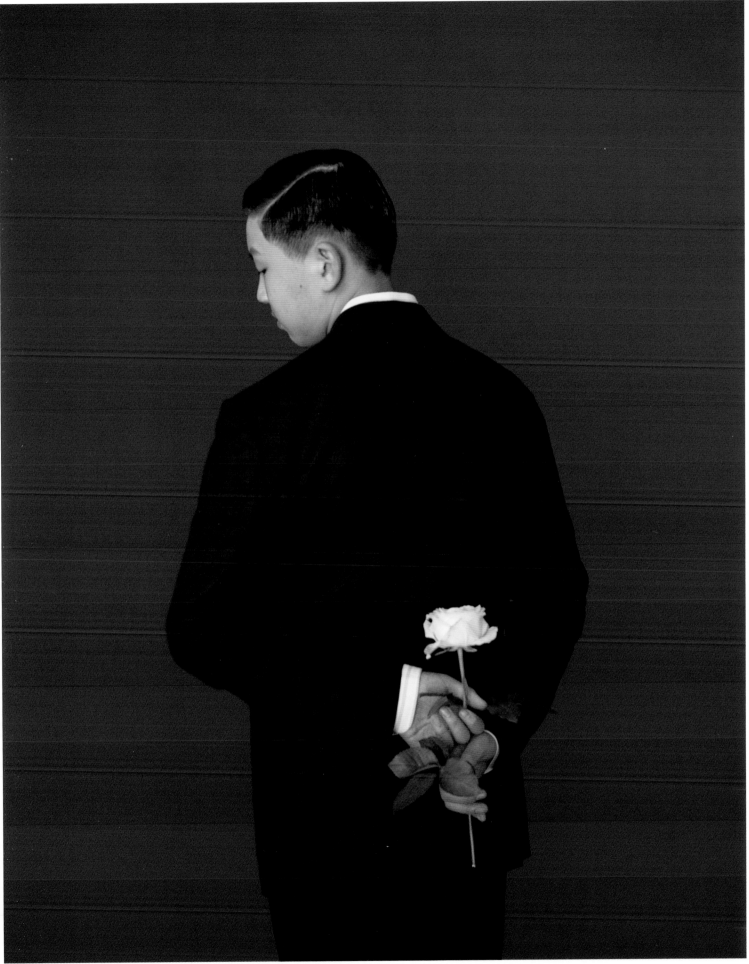

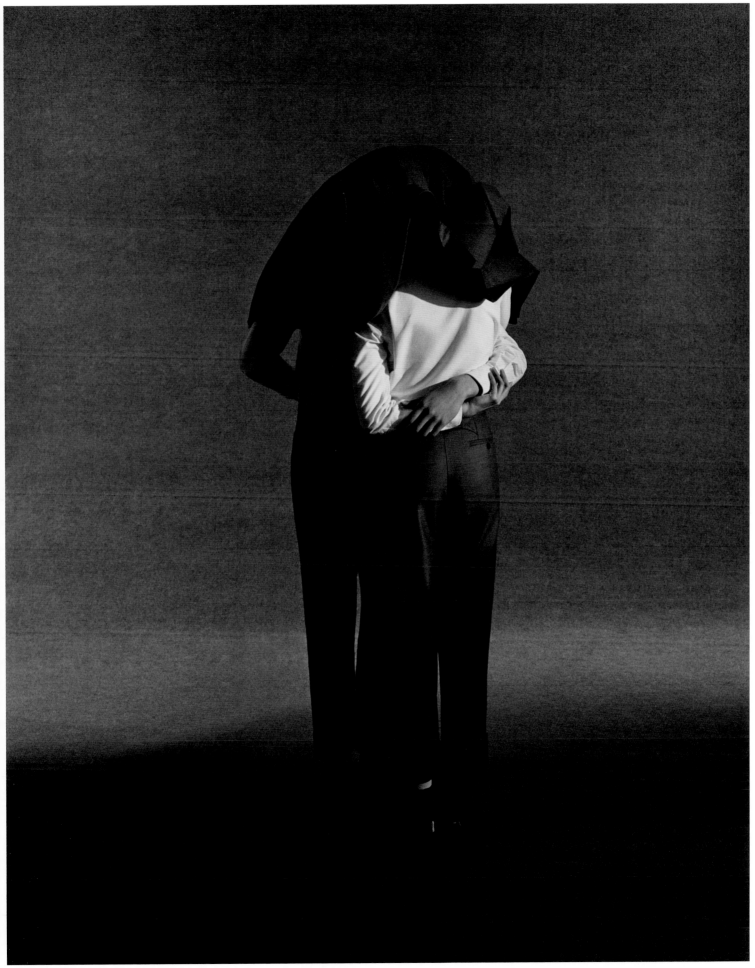

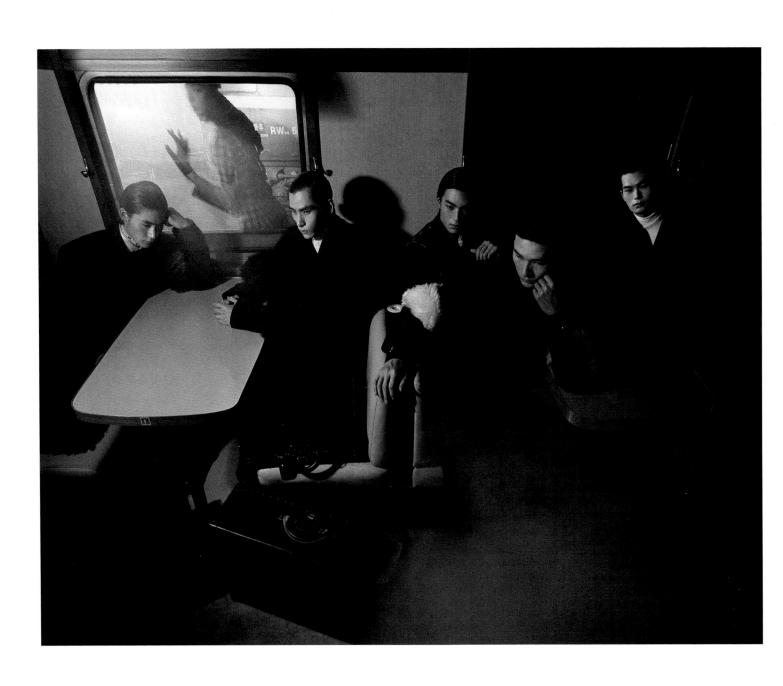

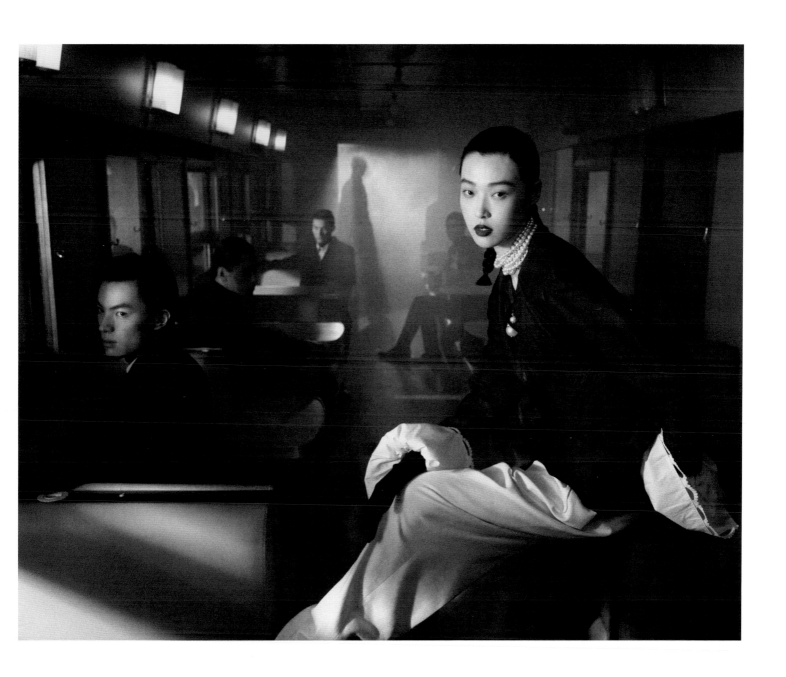

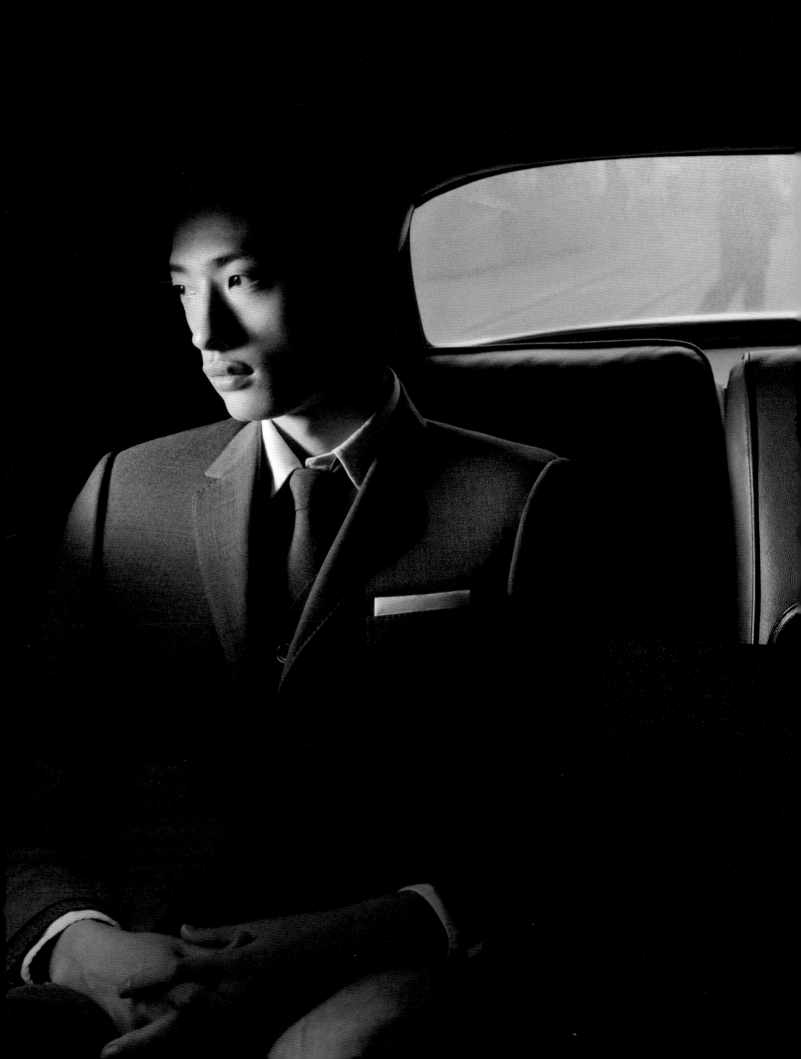

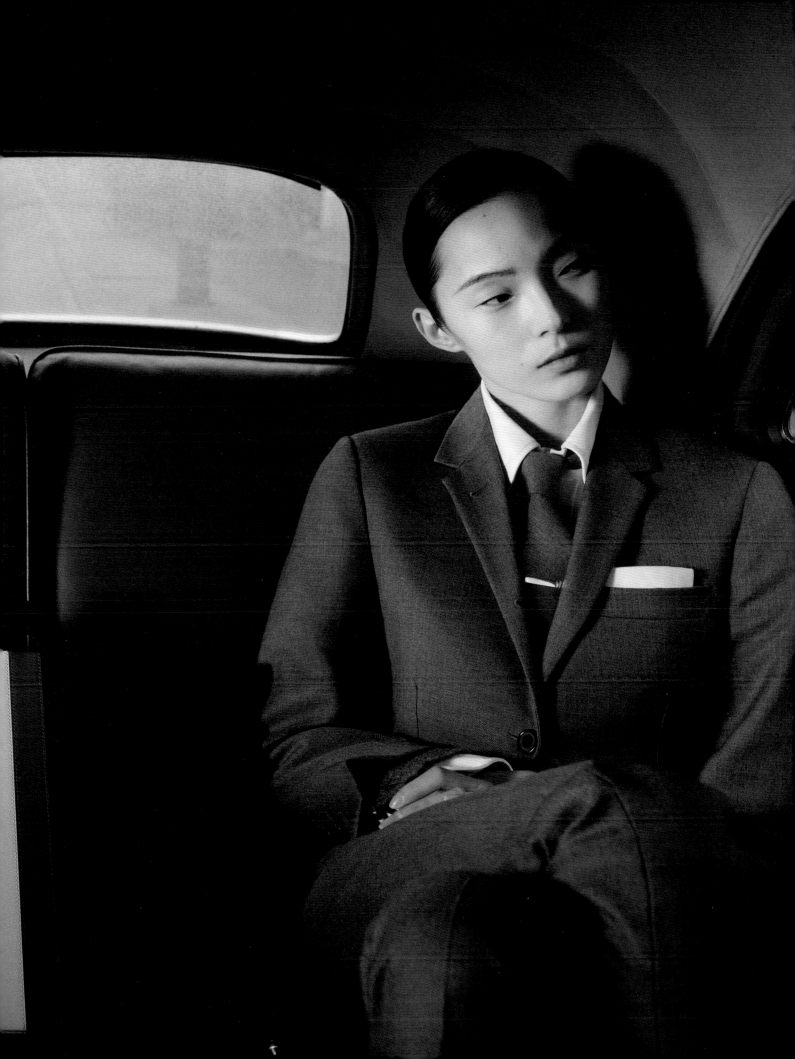

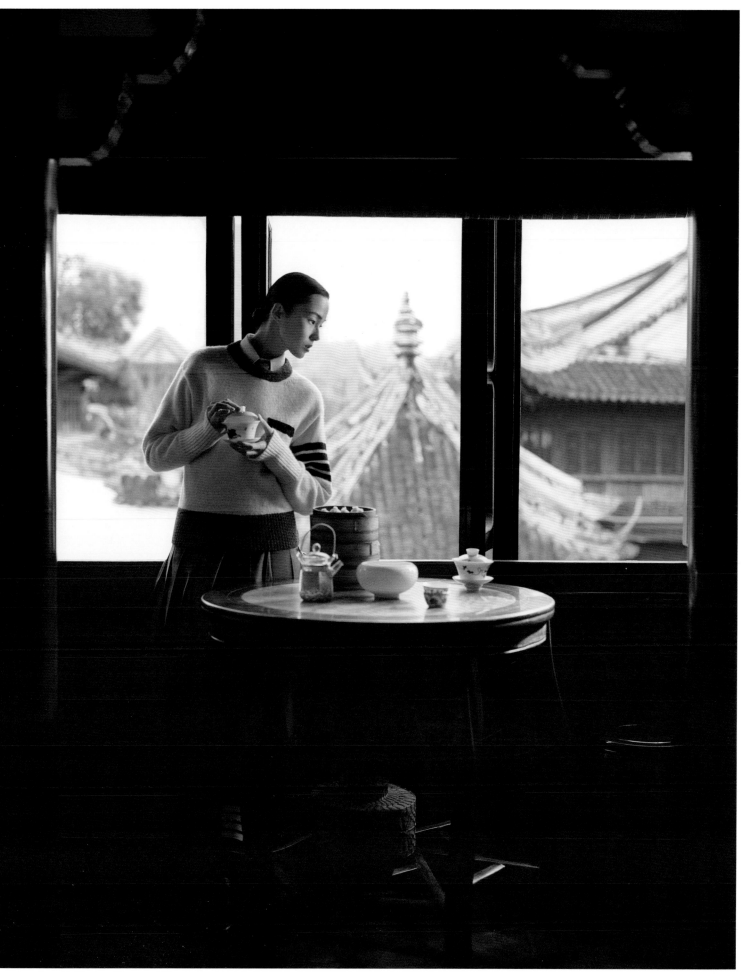

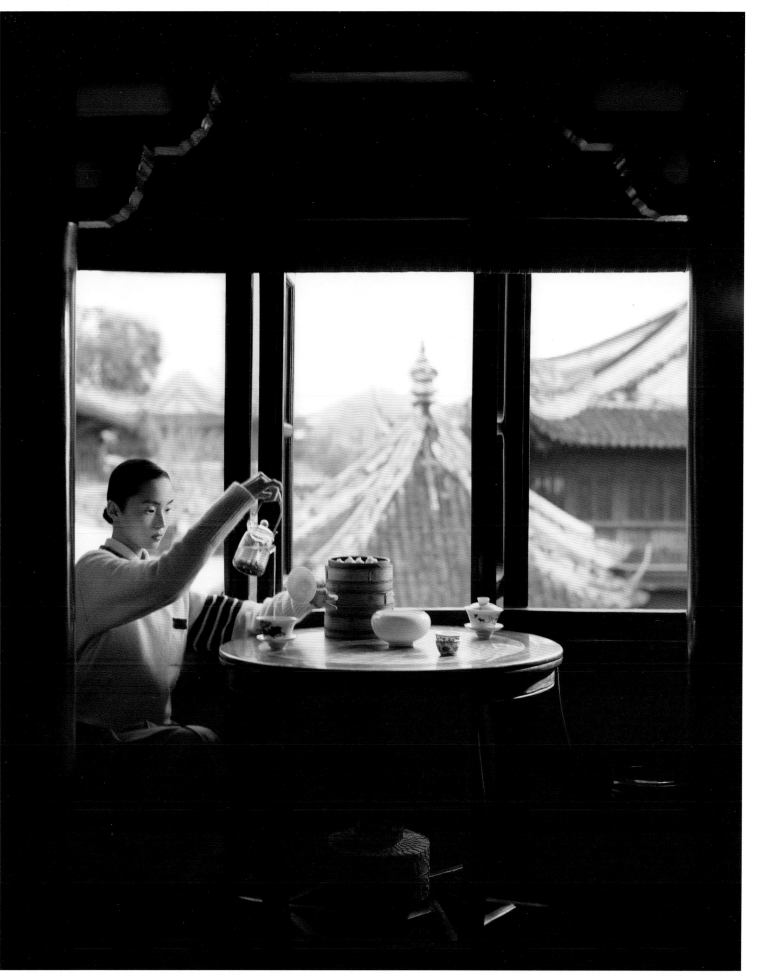

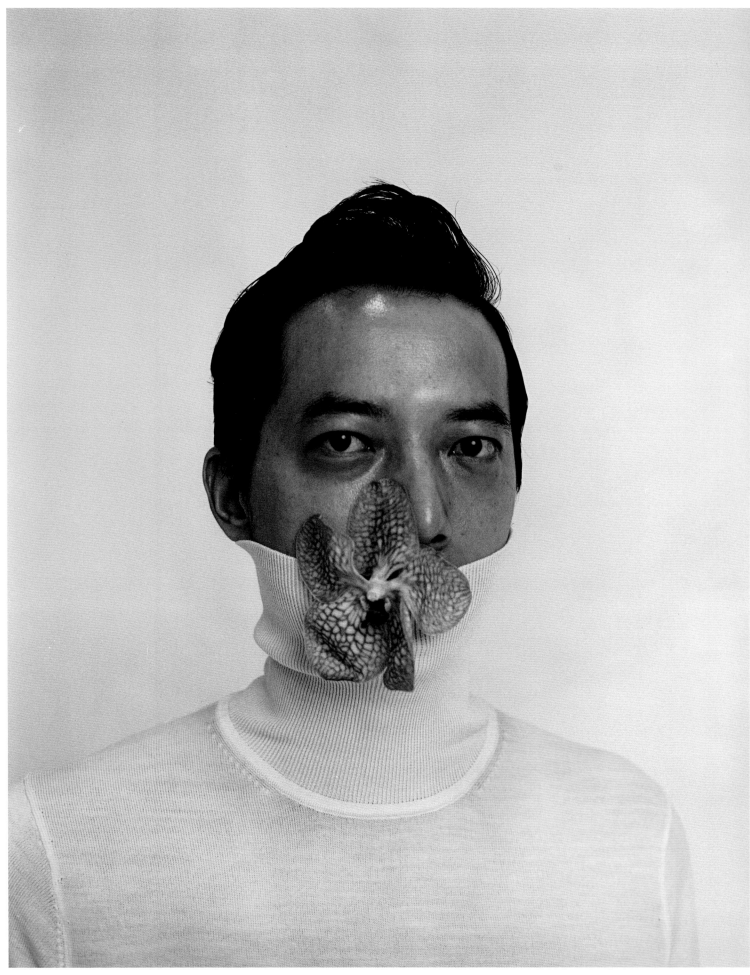

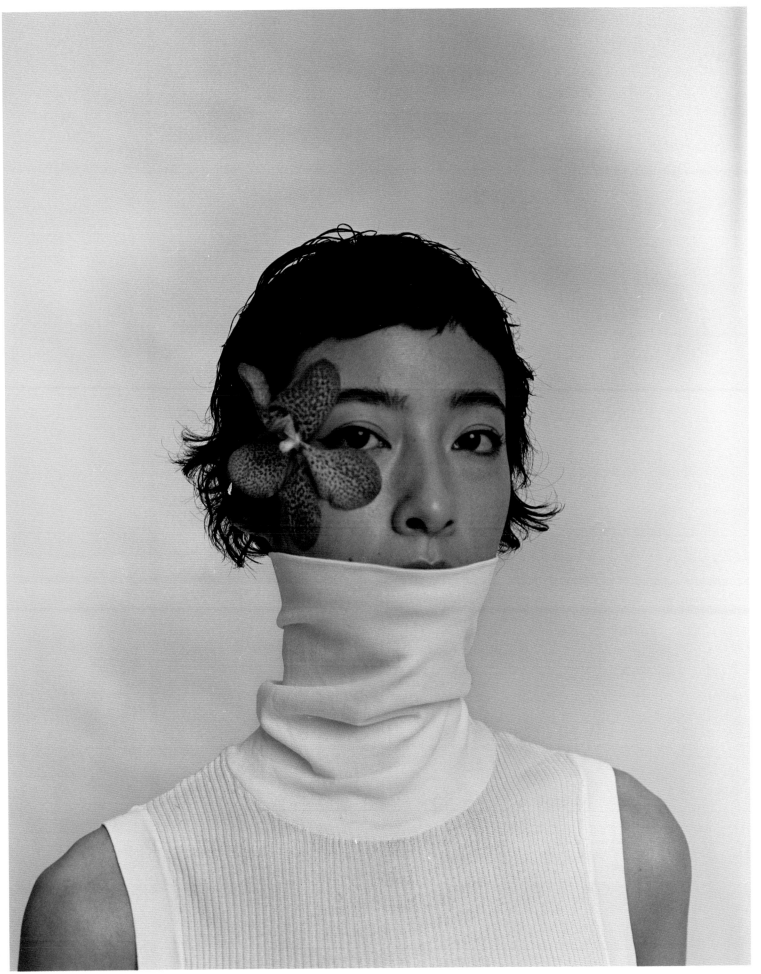

幅
幅

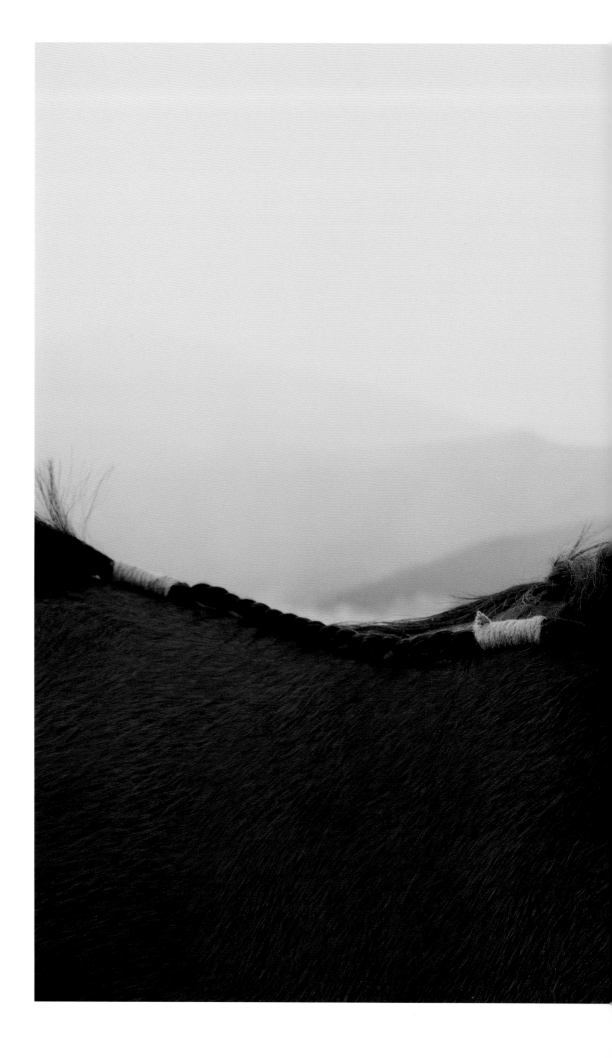

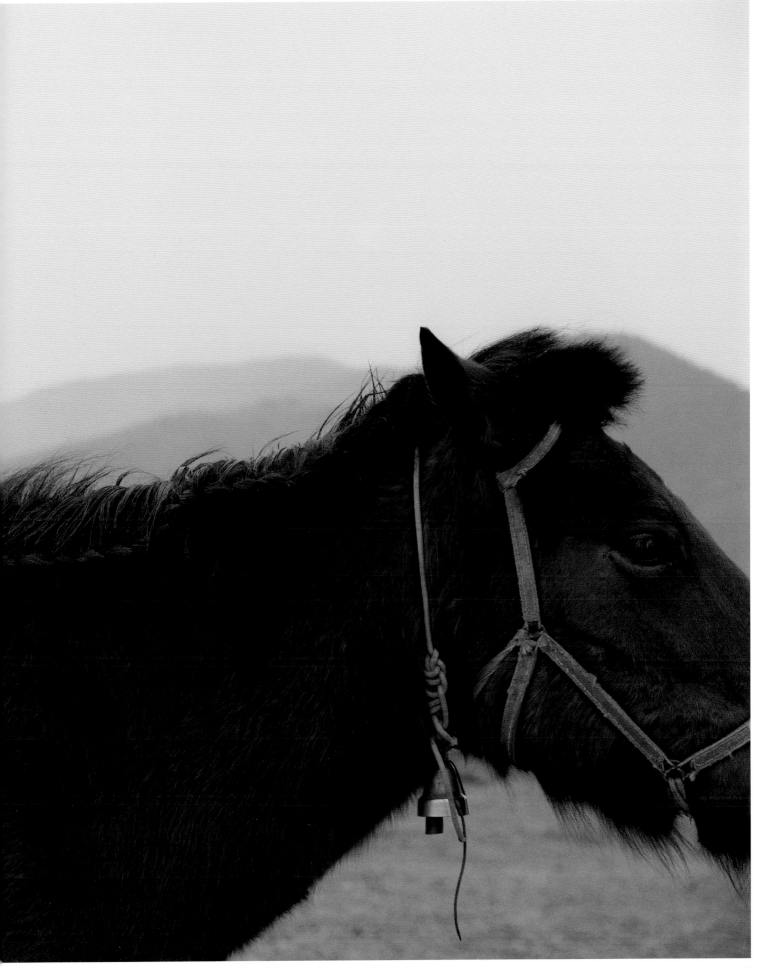

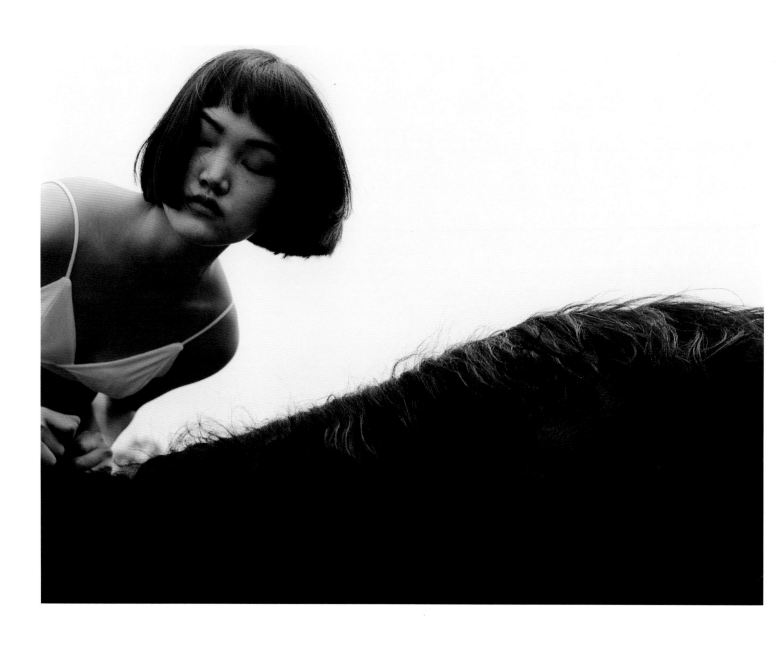

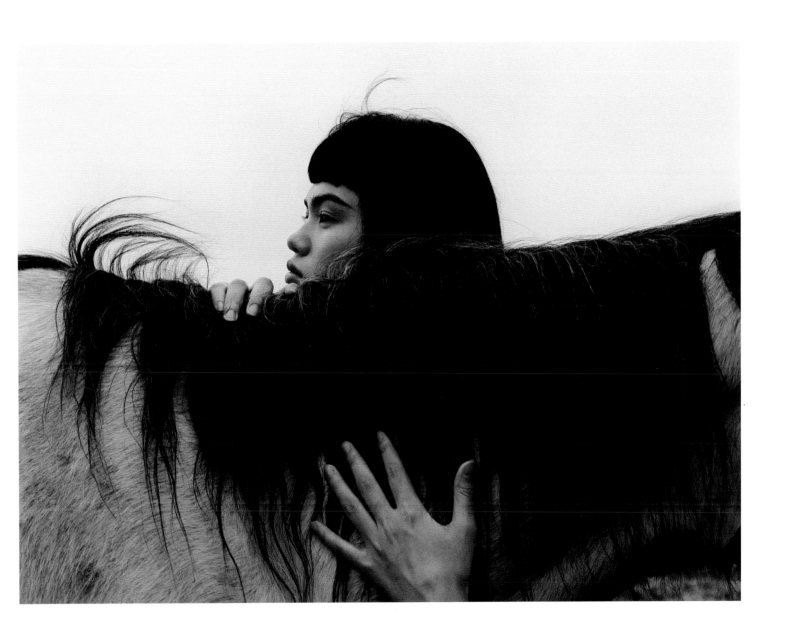

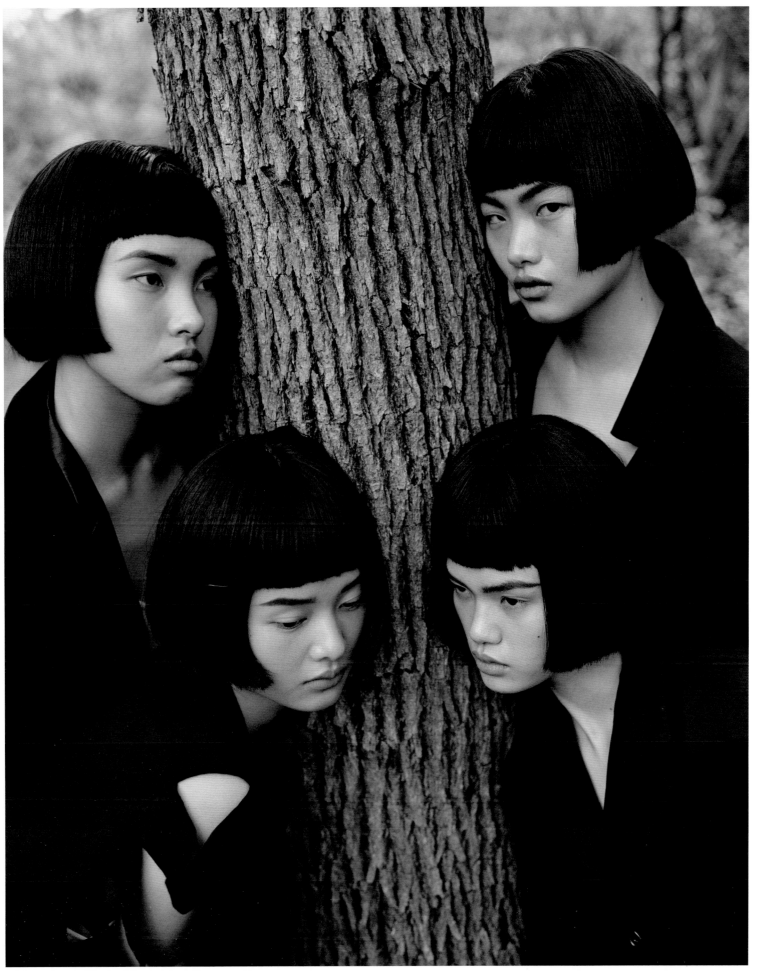

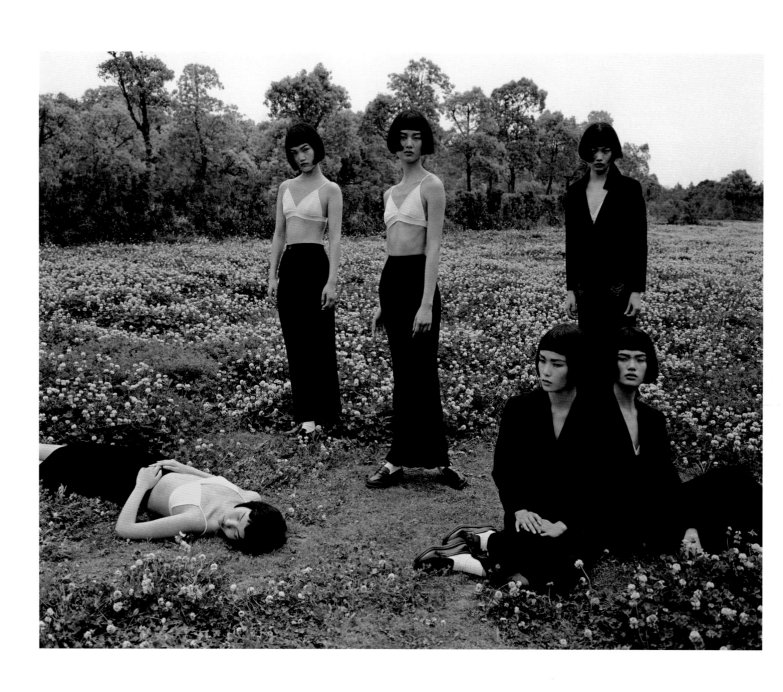

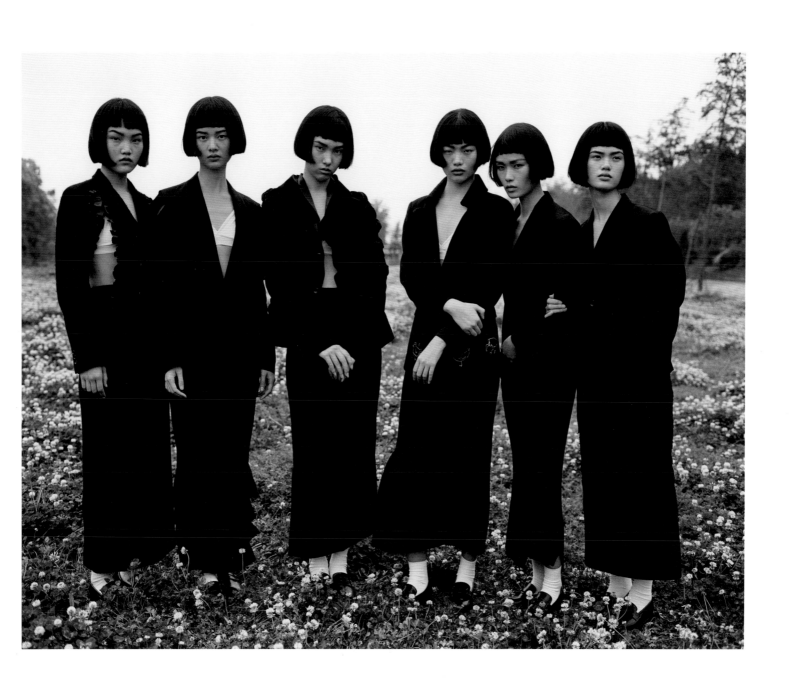

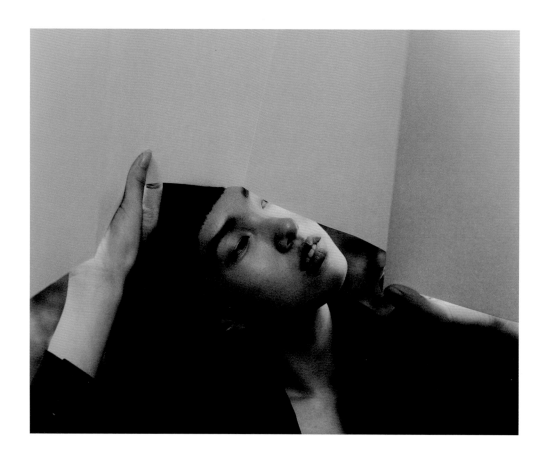

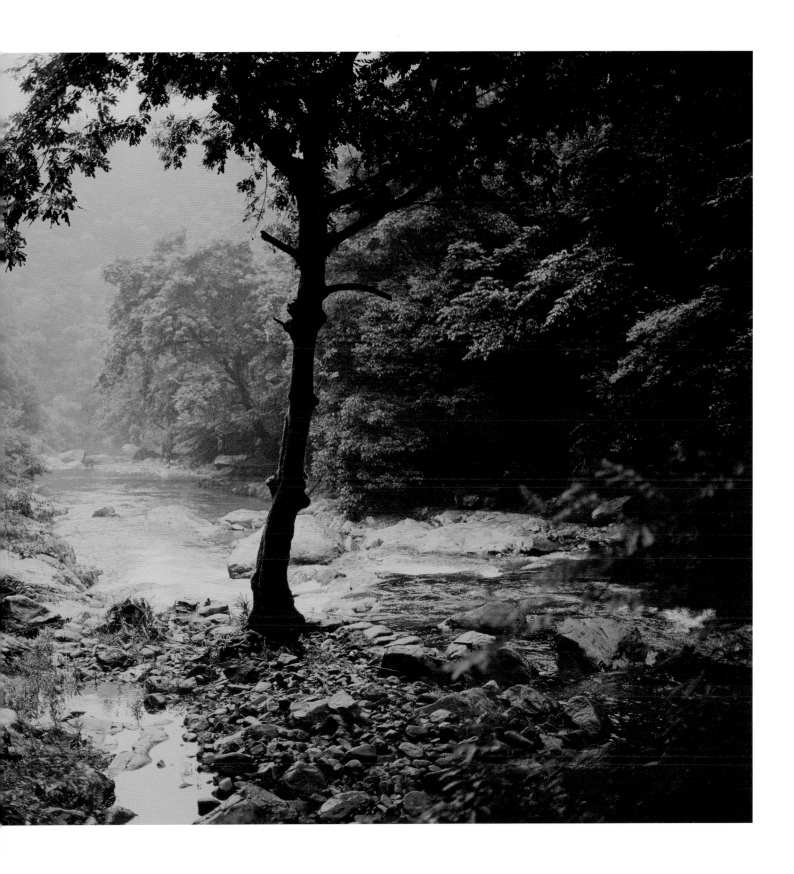

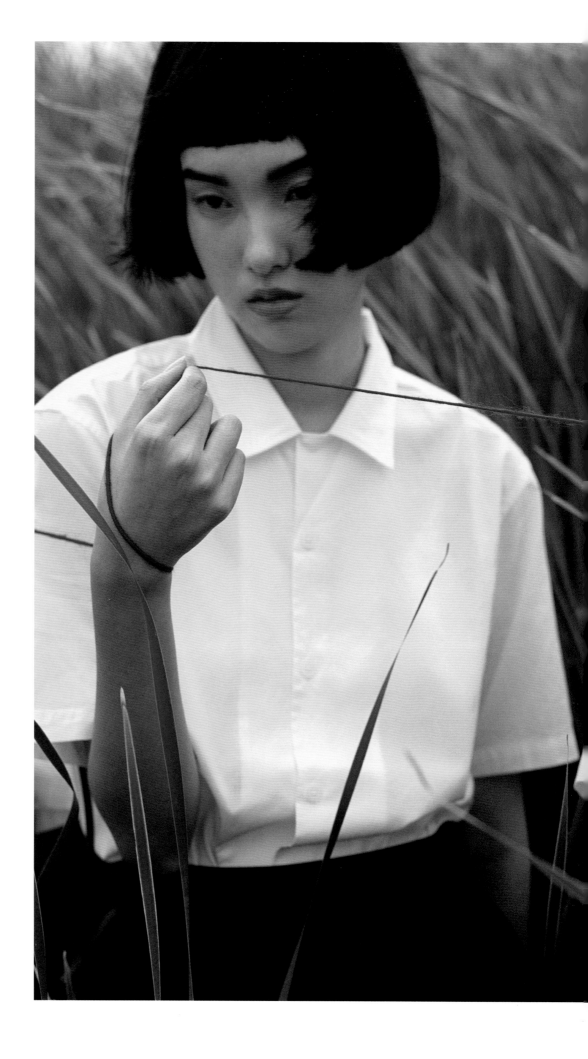

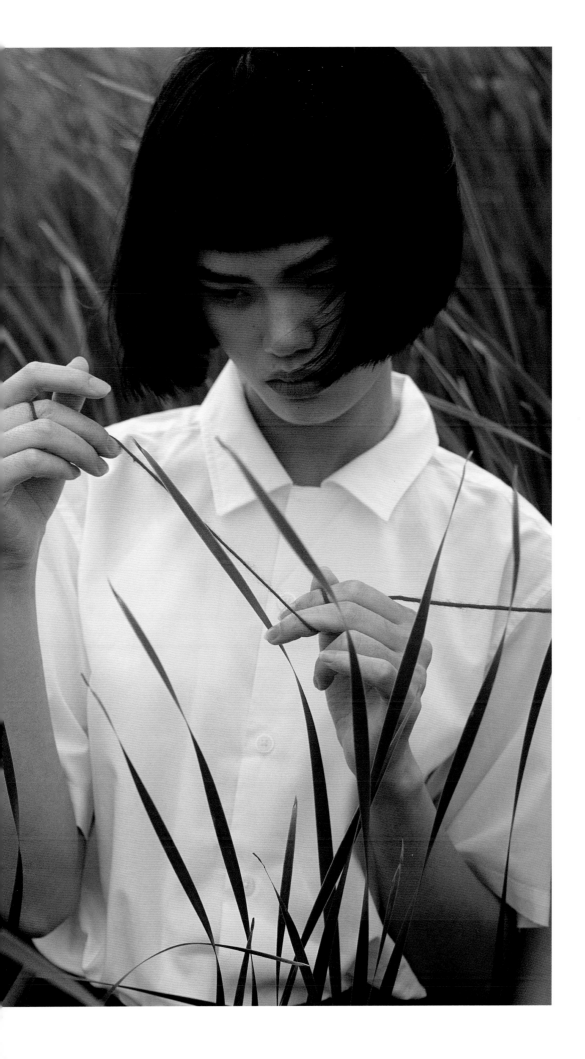

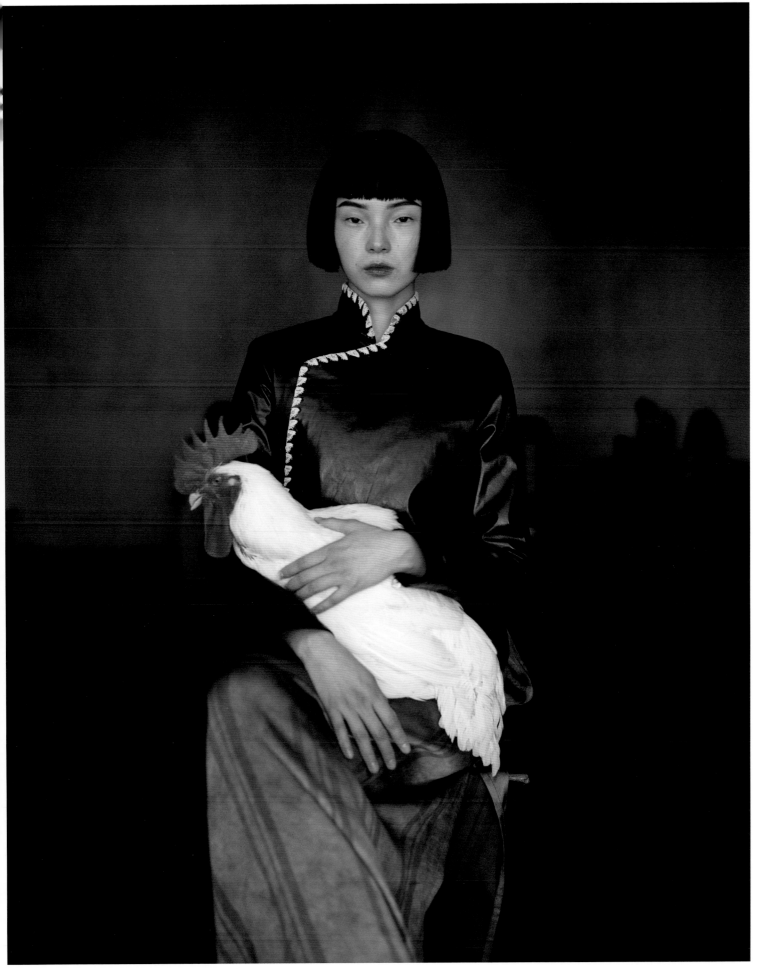

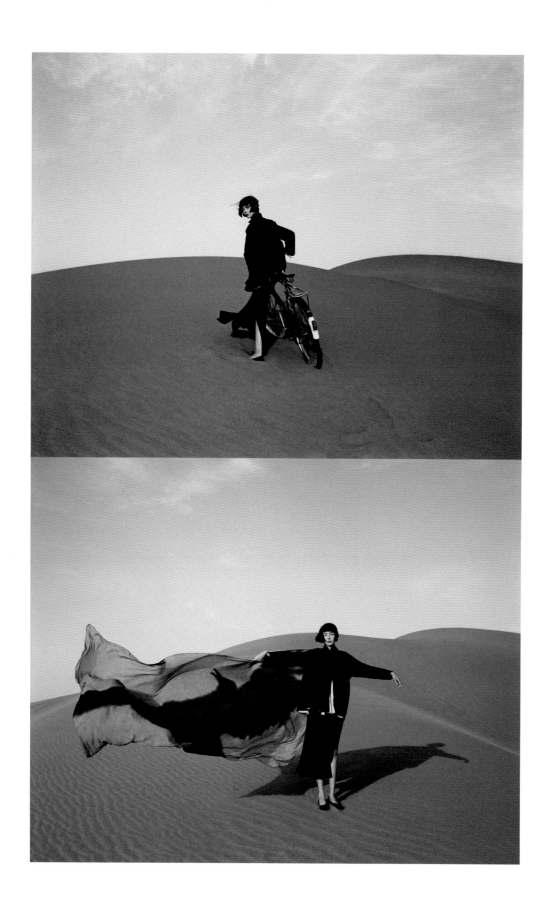

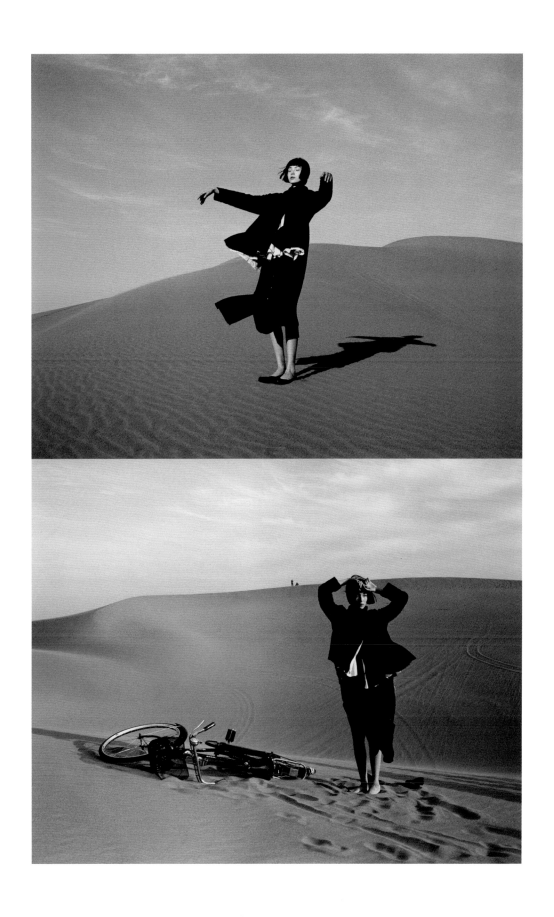

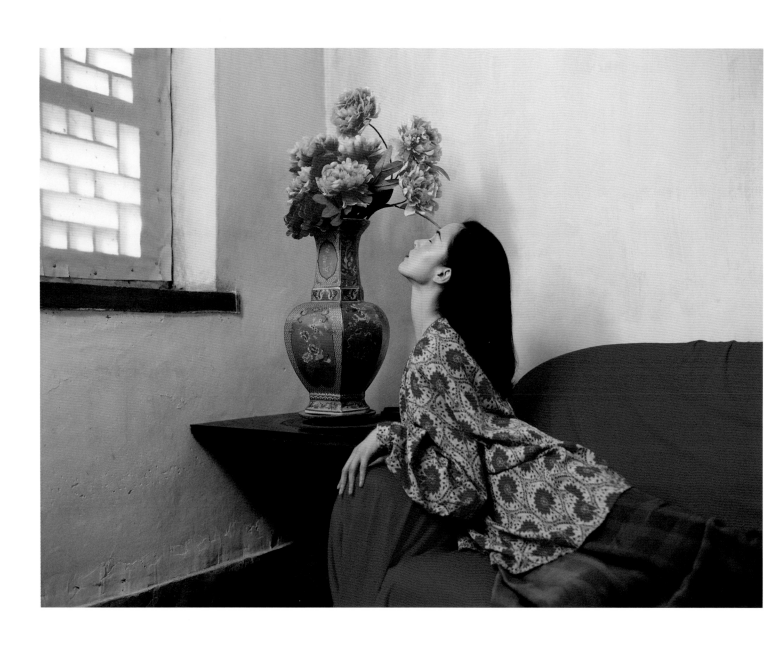

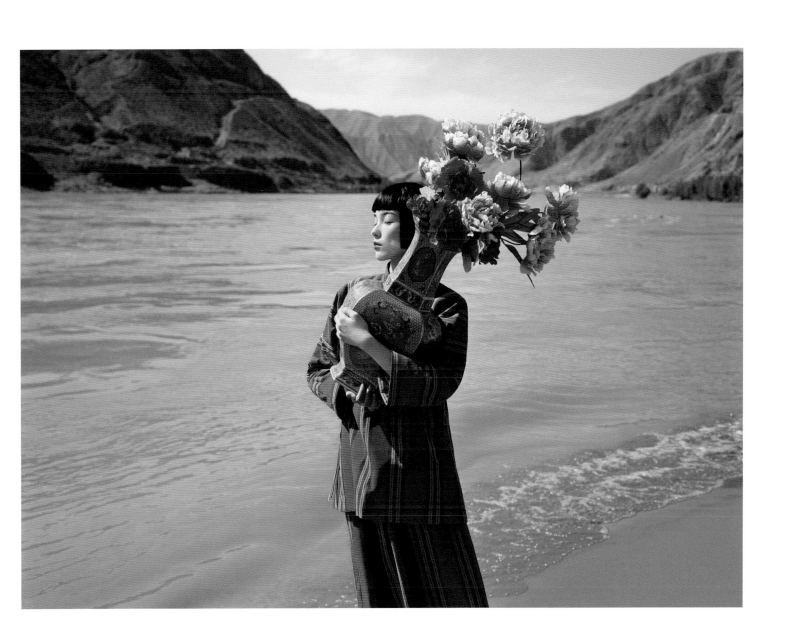

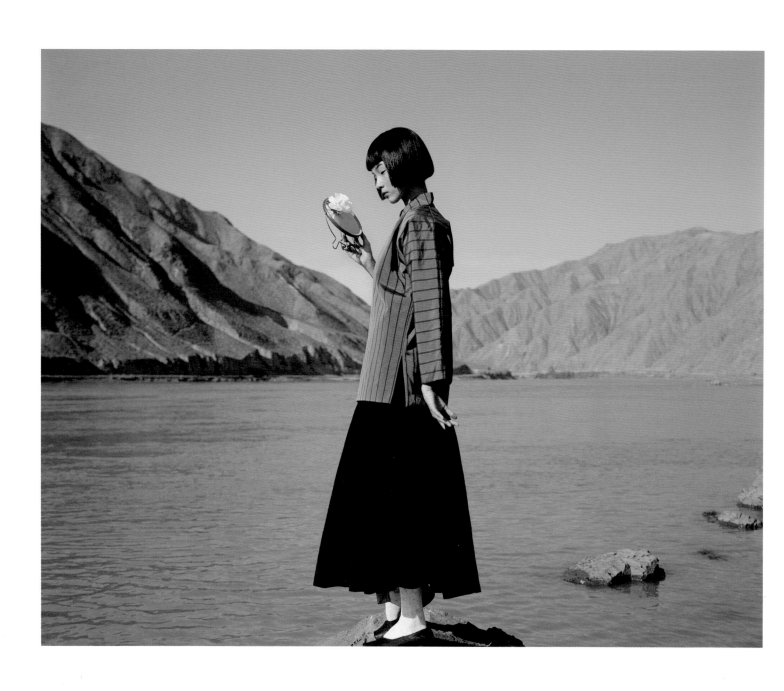

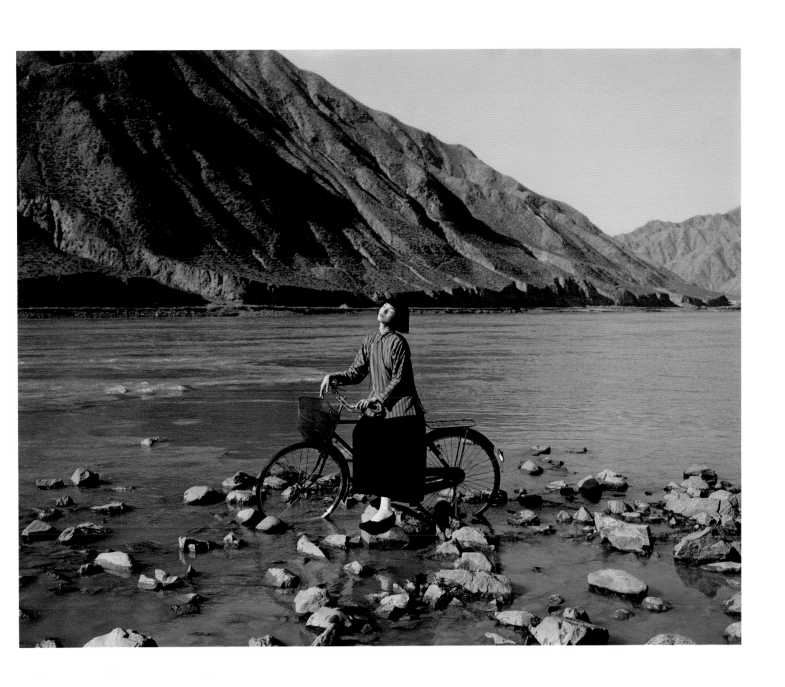

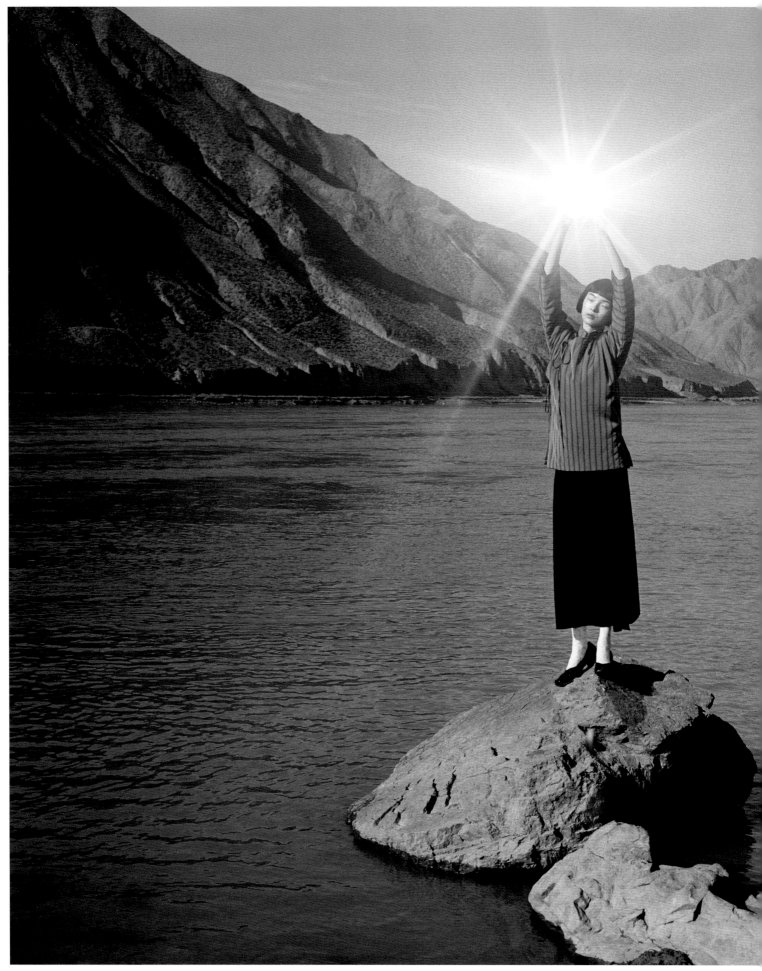

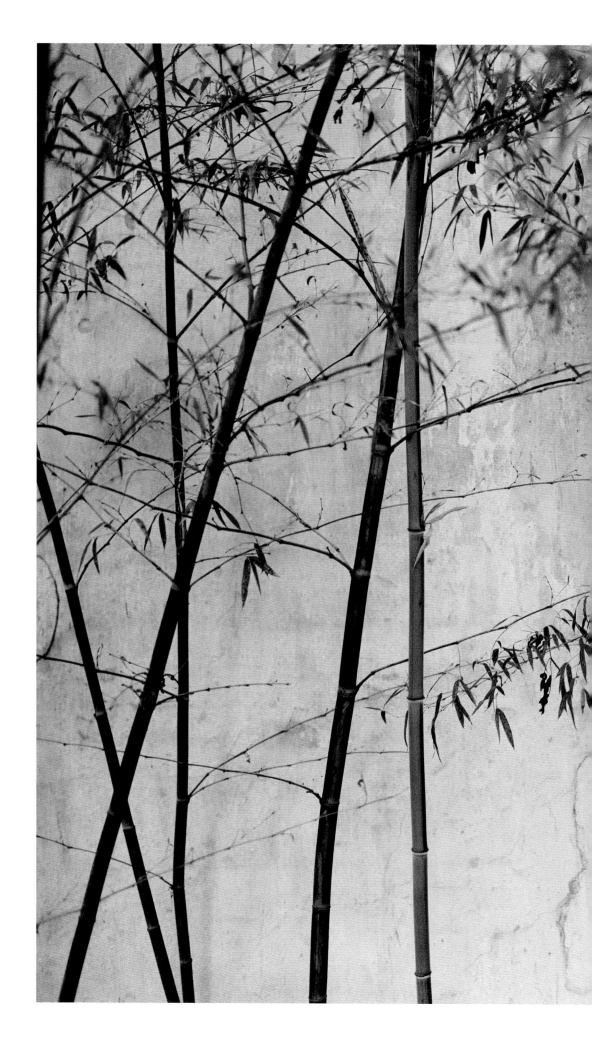

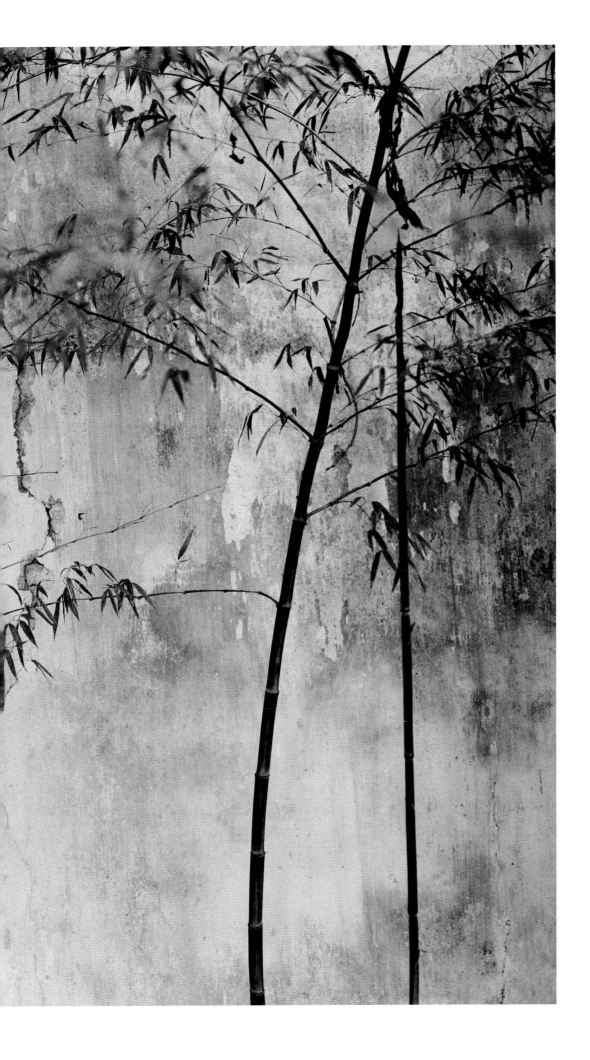

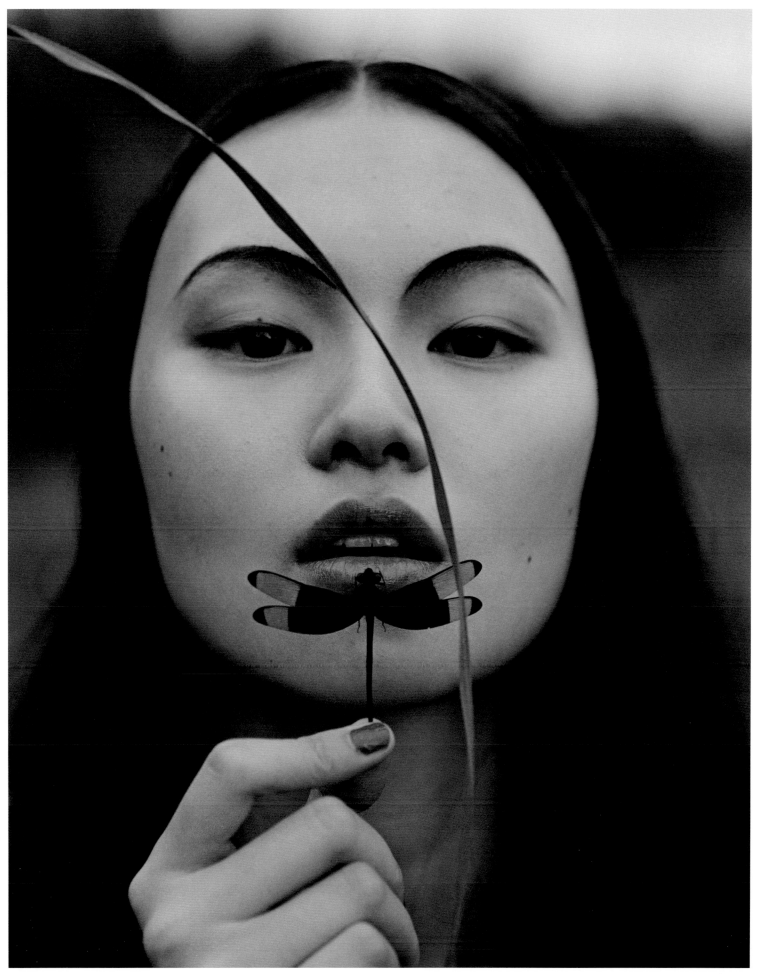

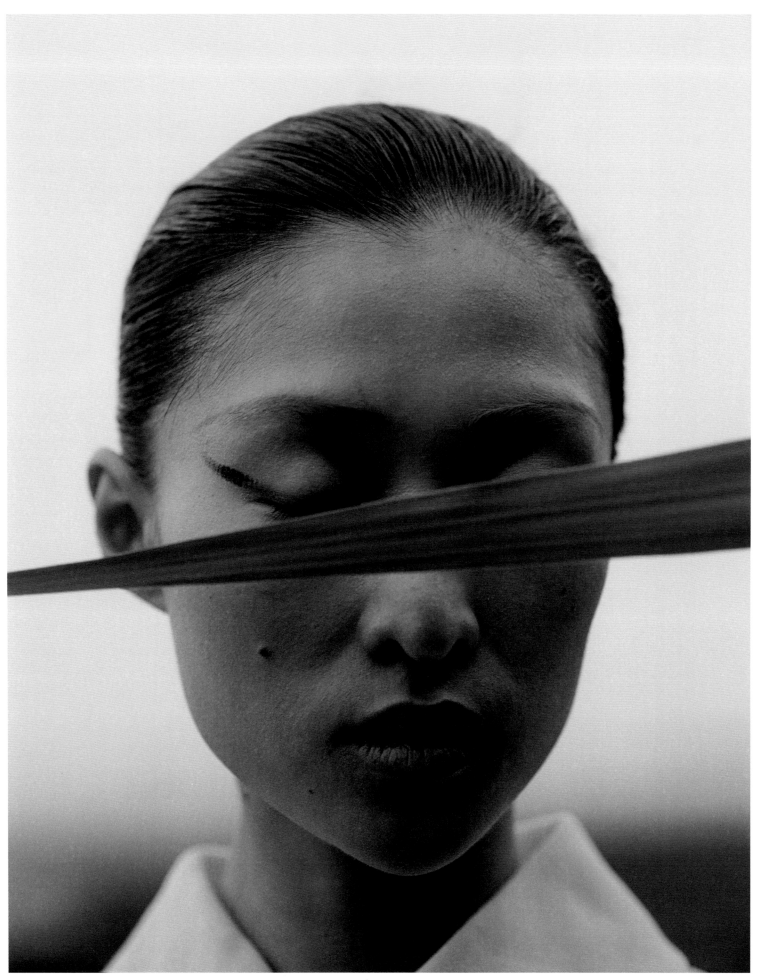

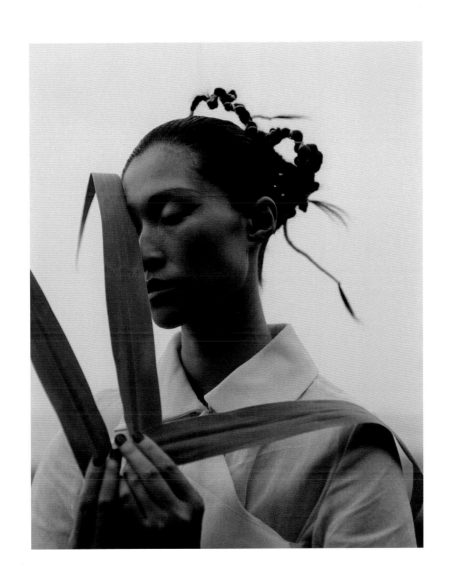

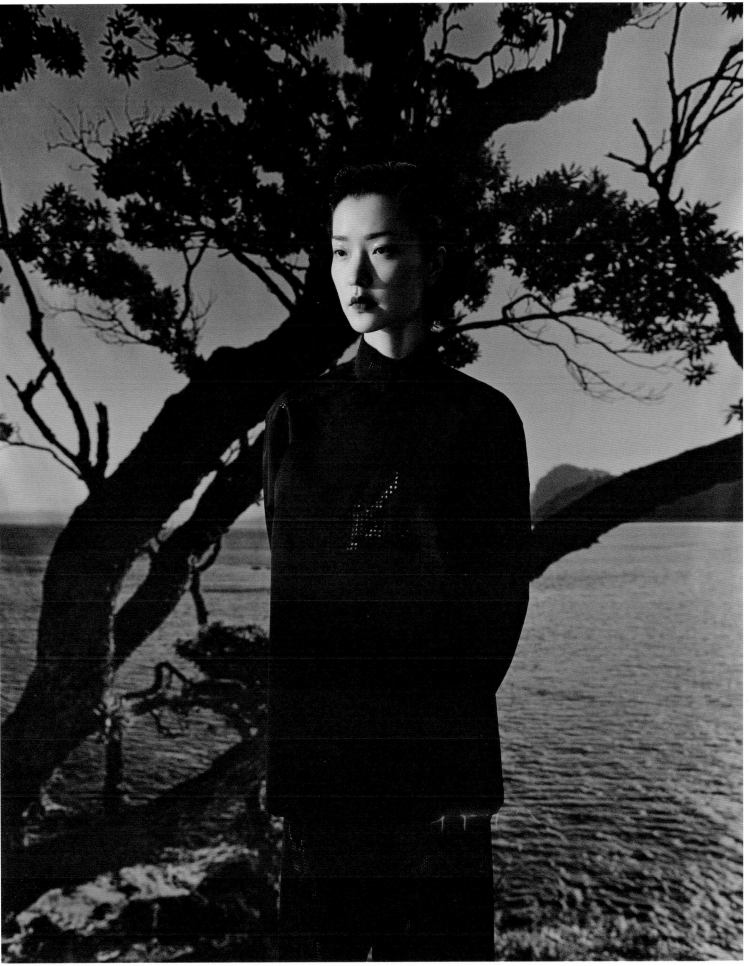

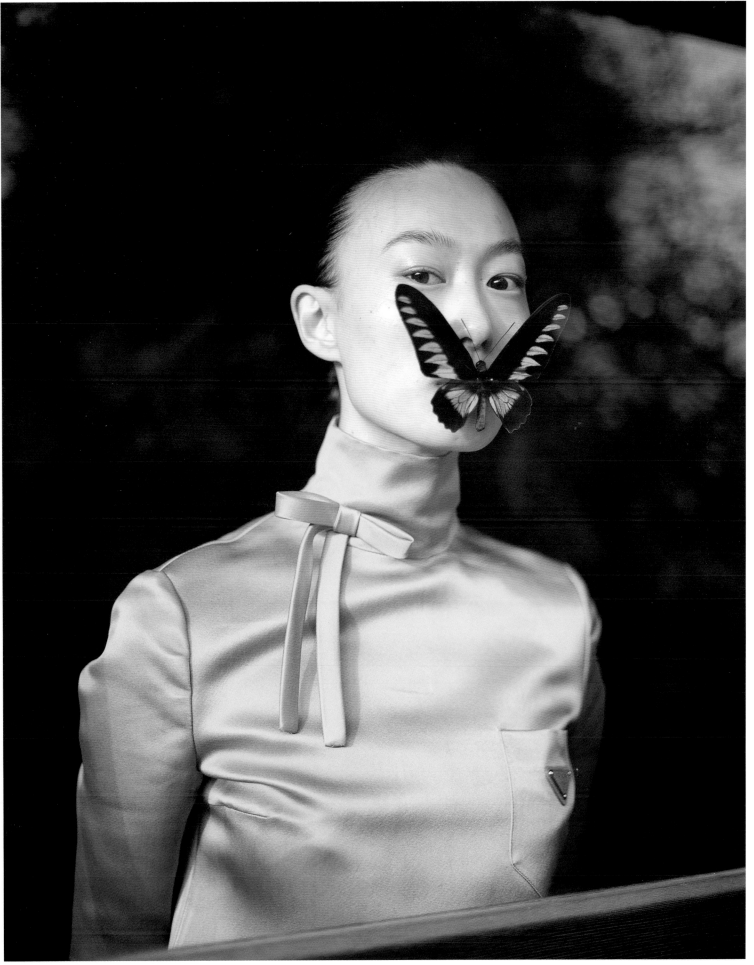

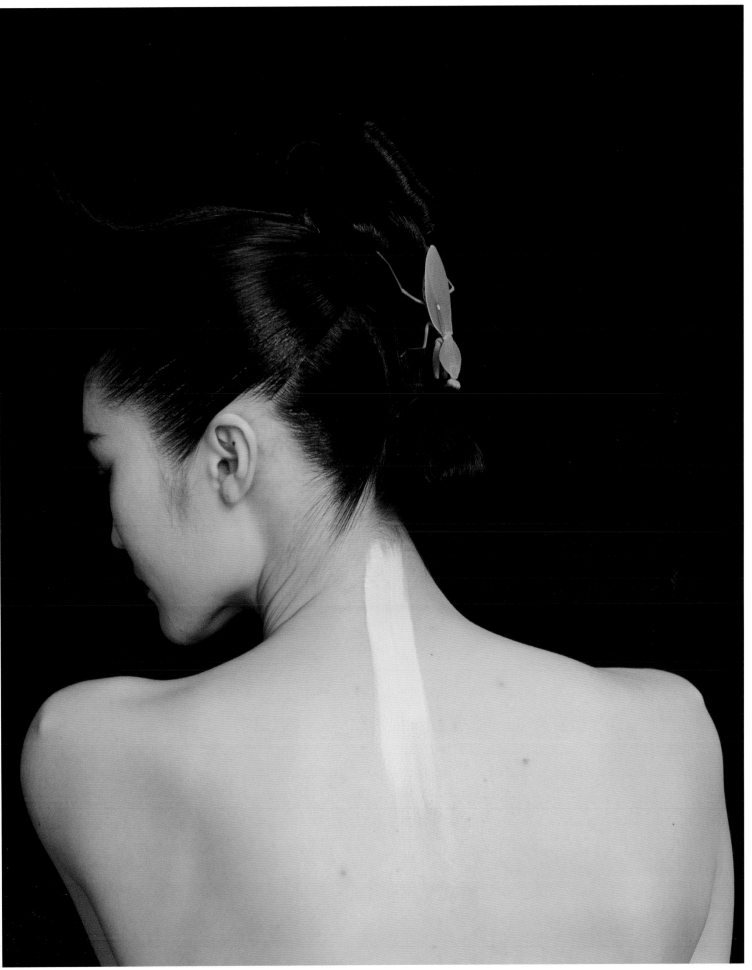

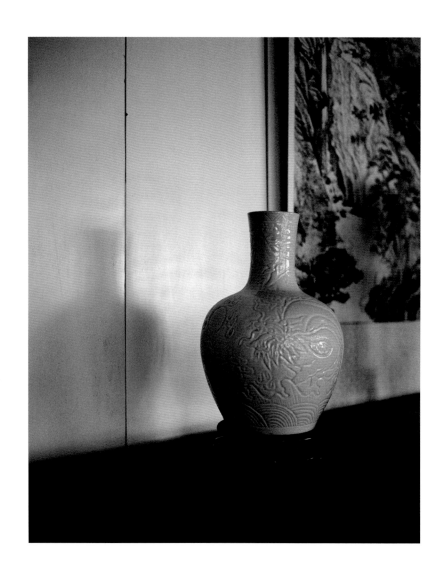

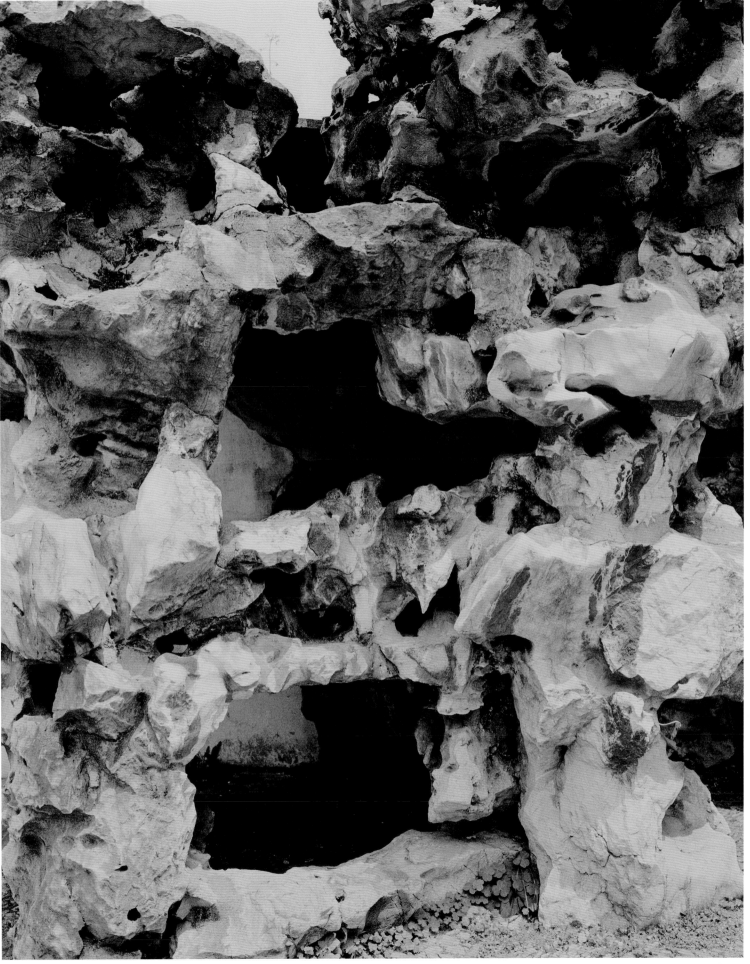

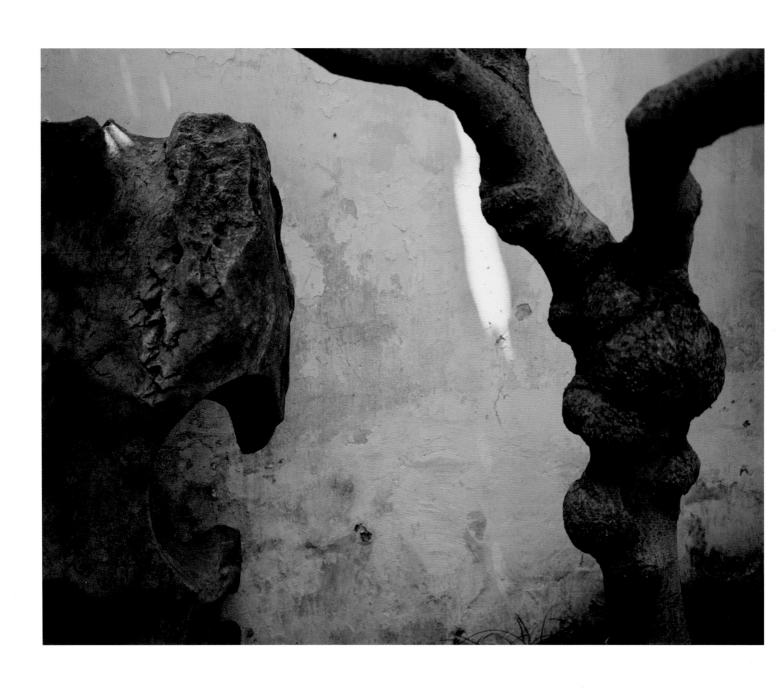

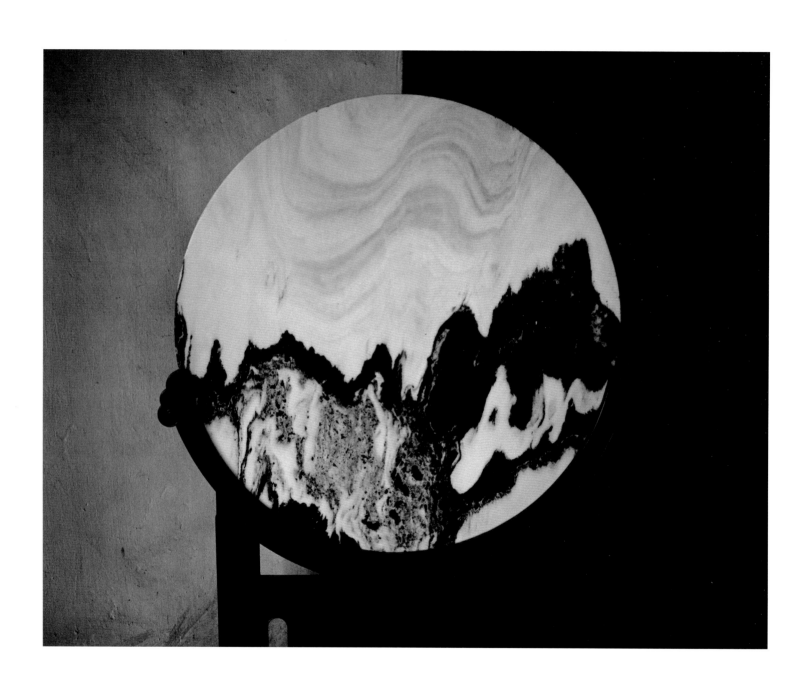

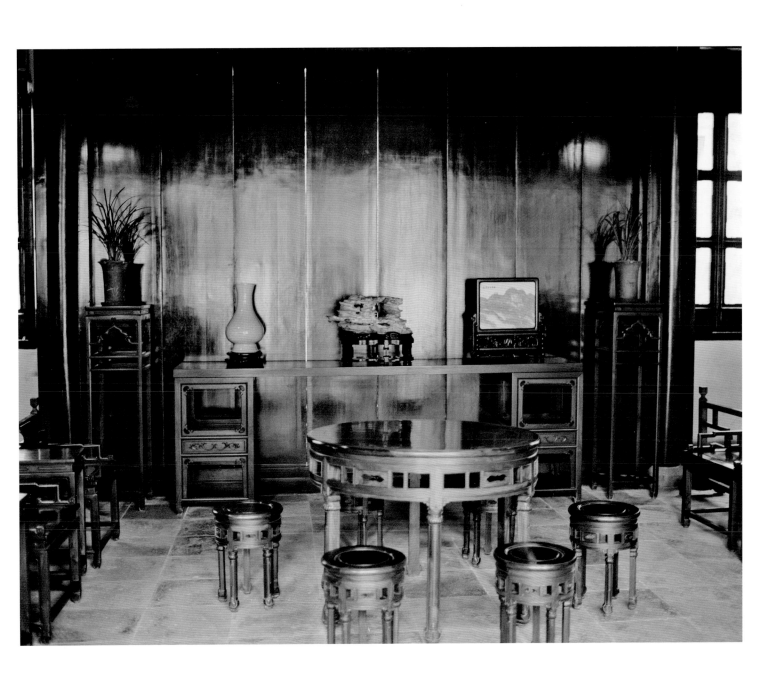

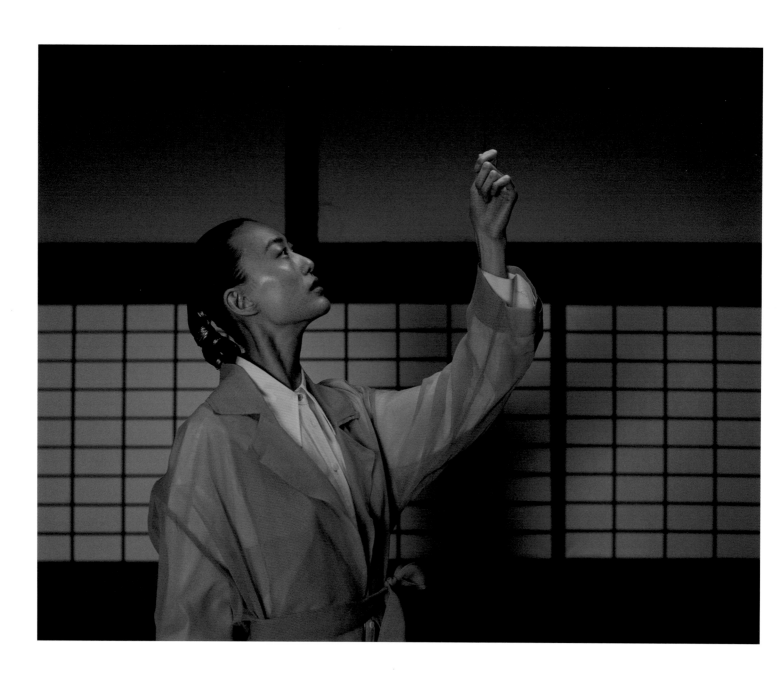

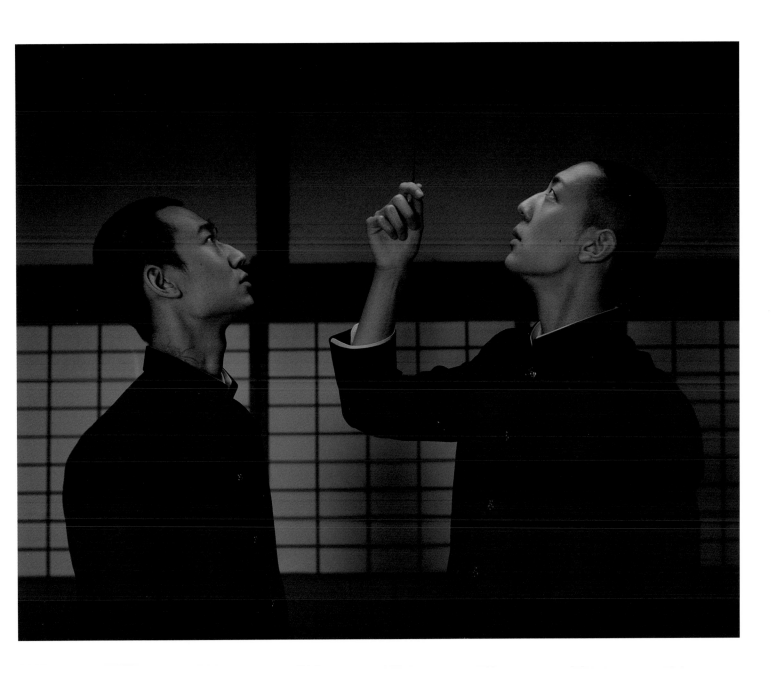

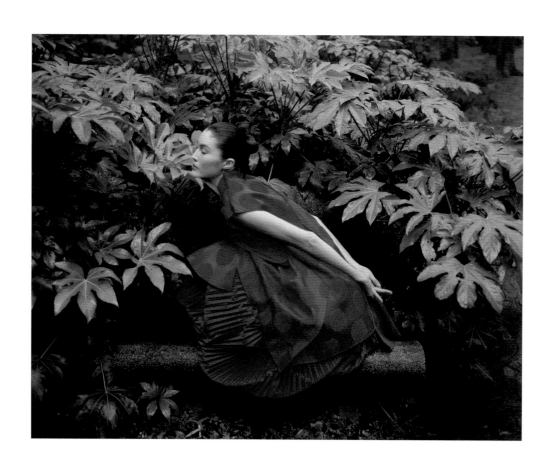

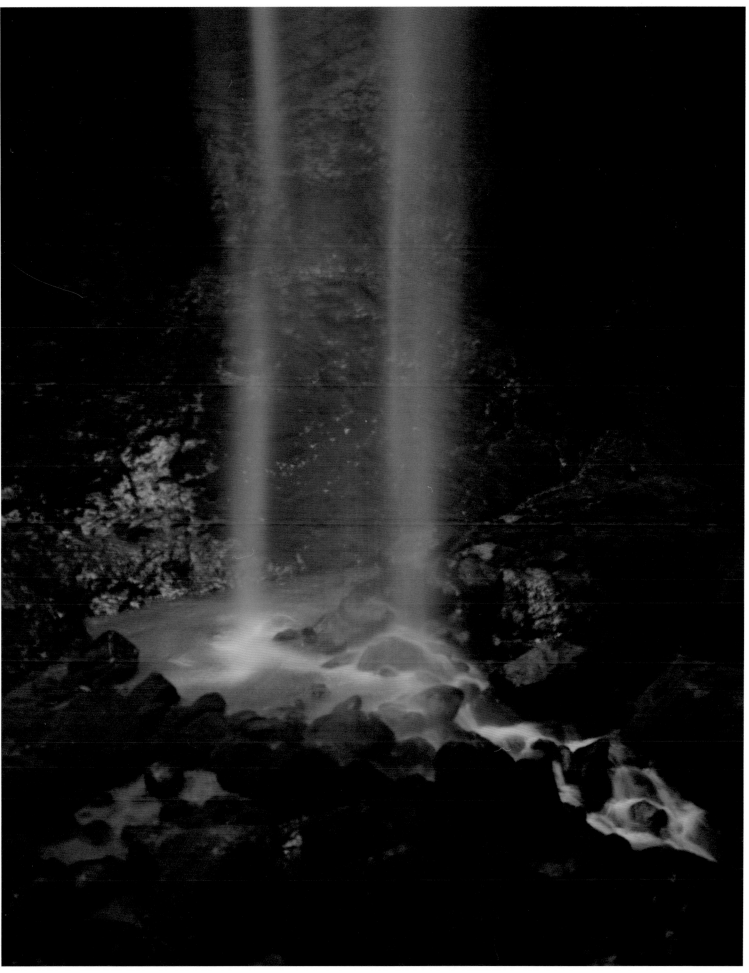

一幅幅

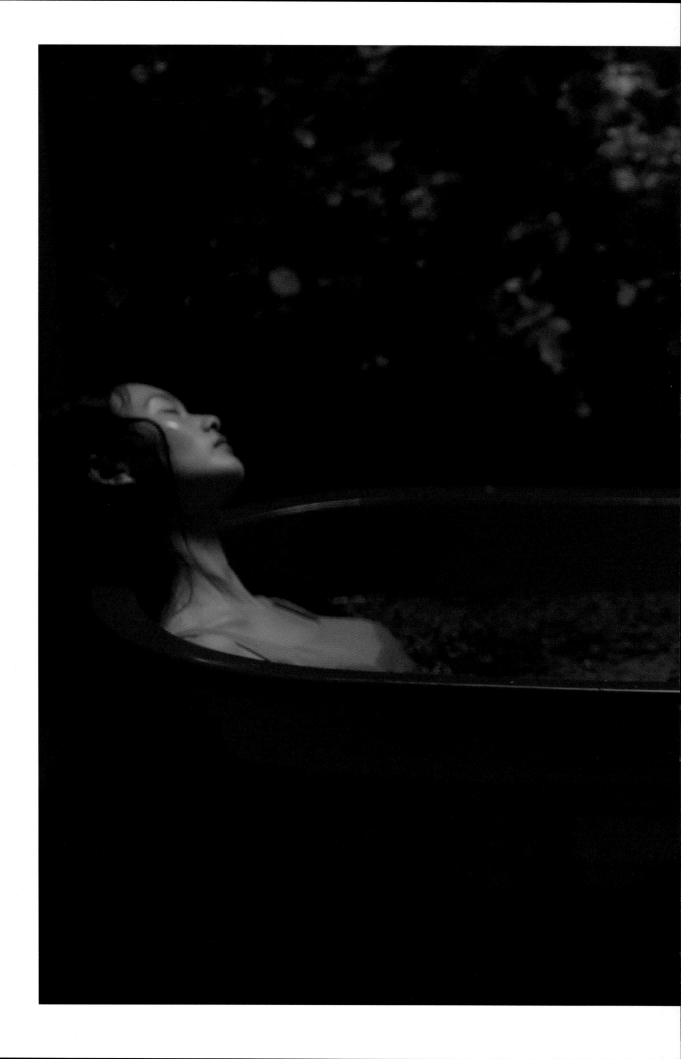

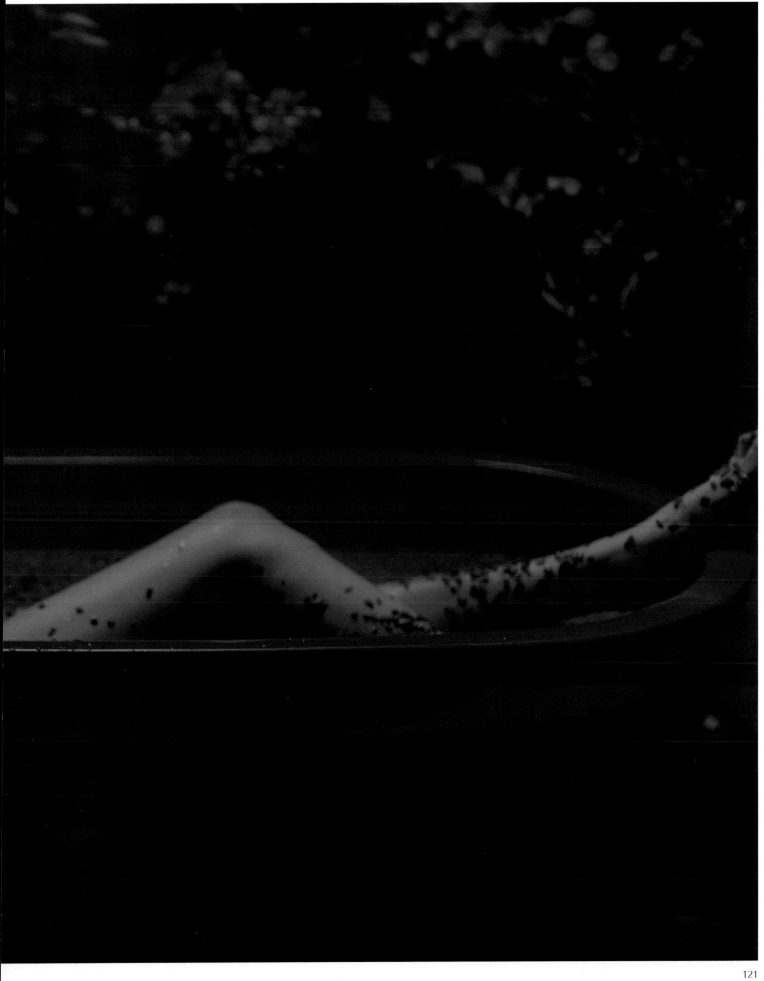

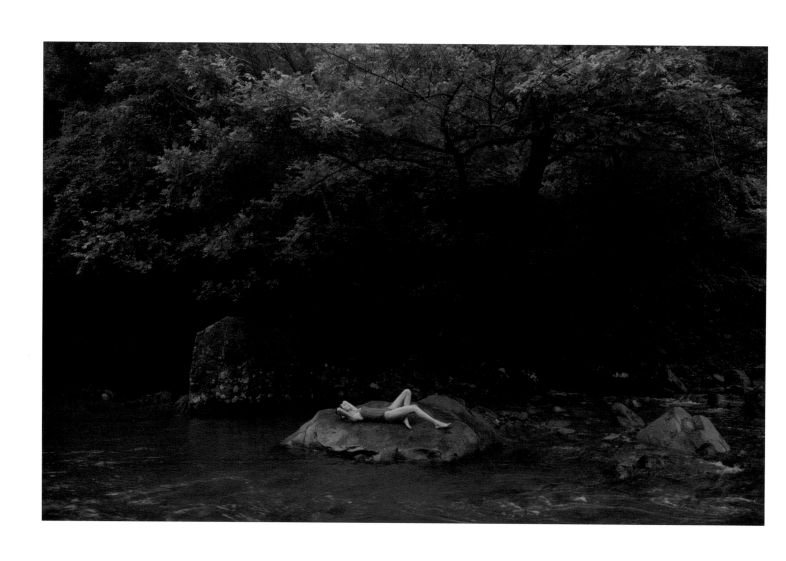

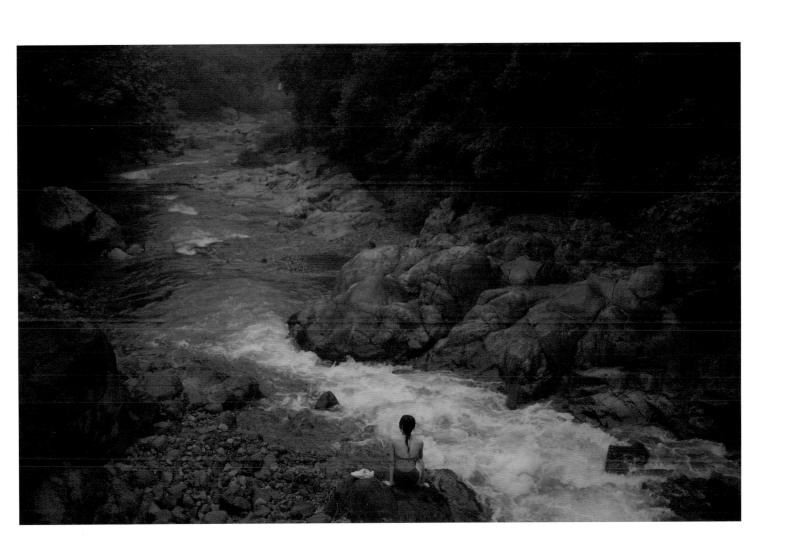

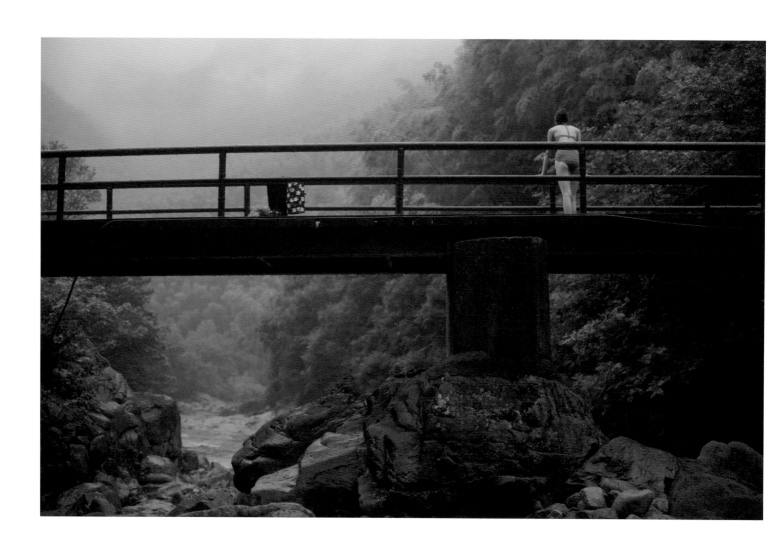

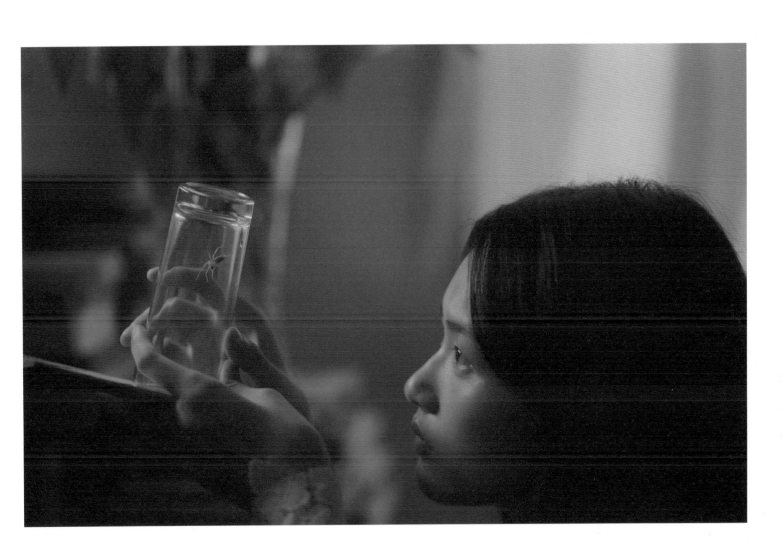

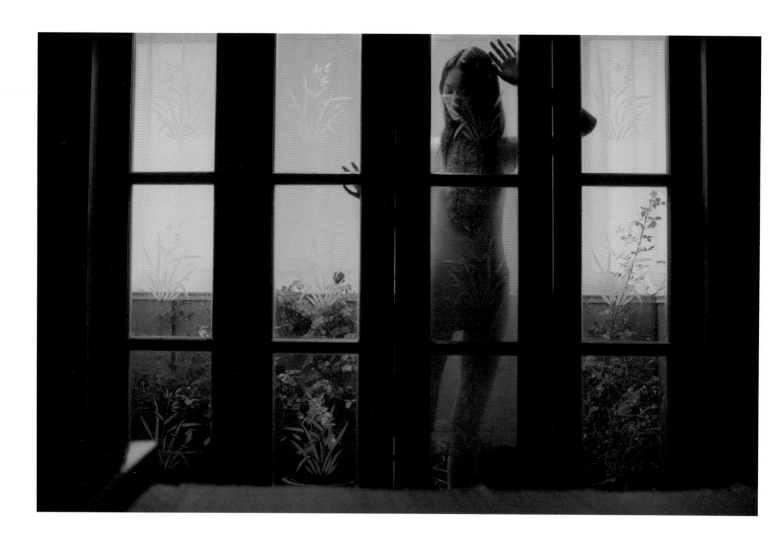

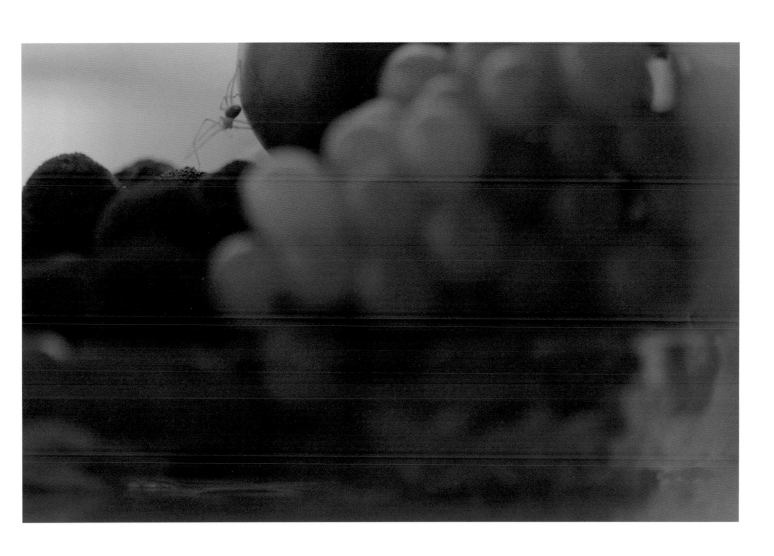

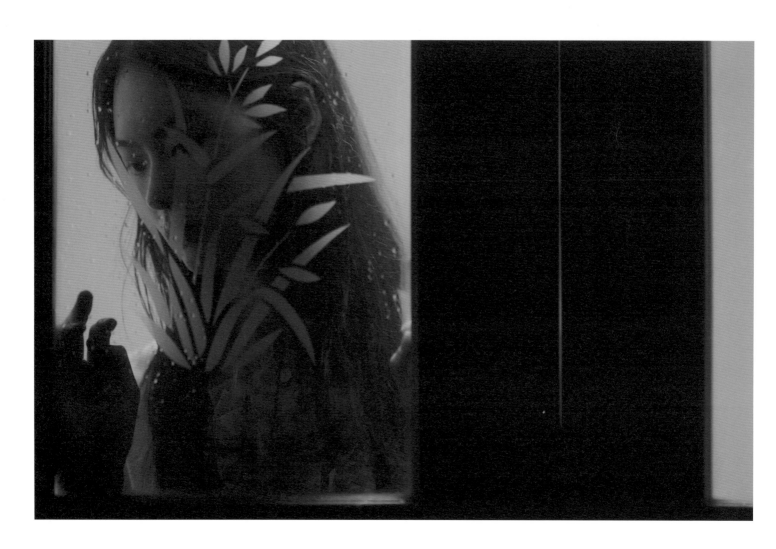

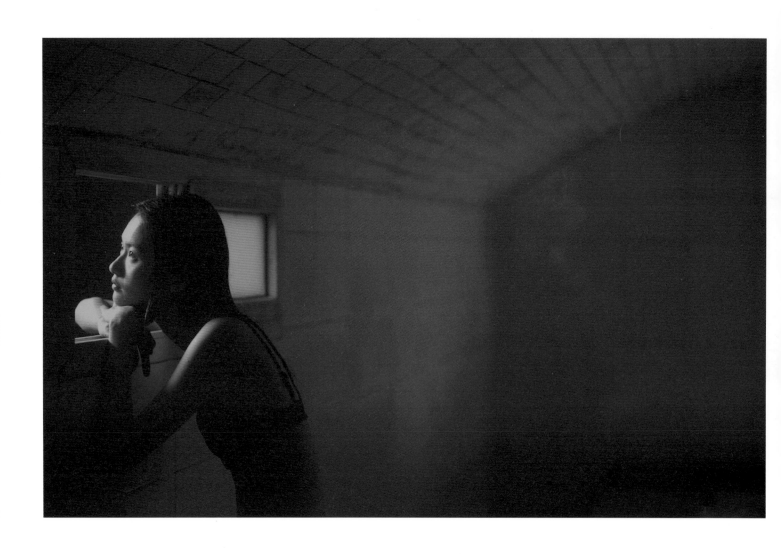

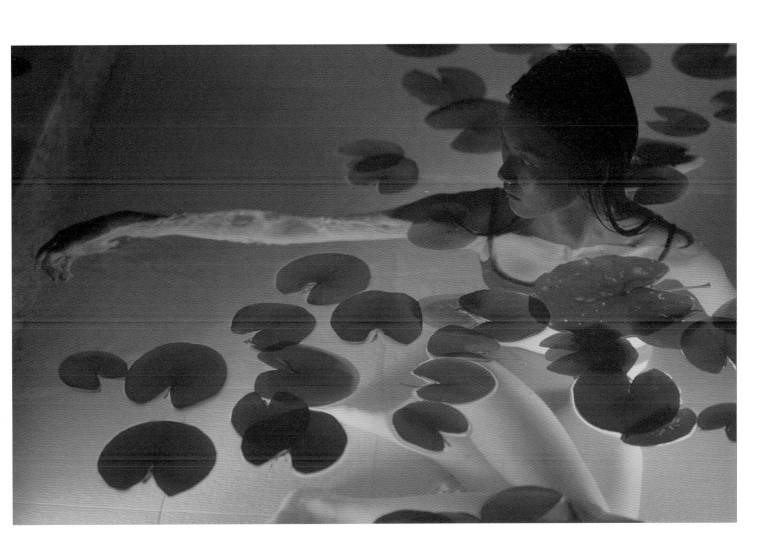

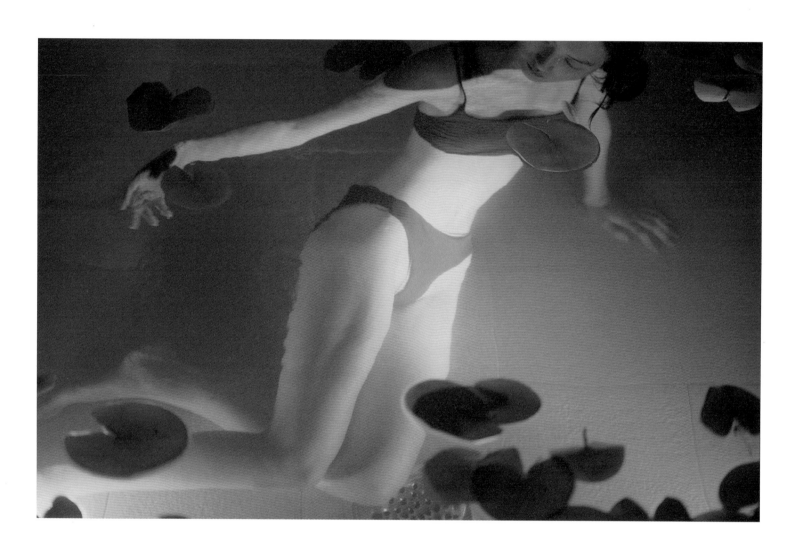

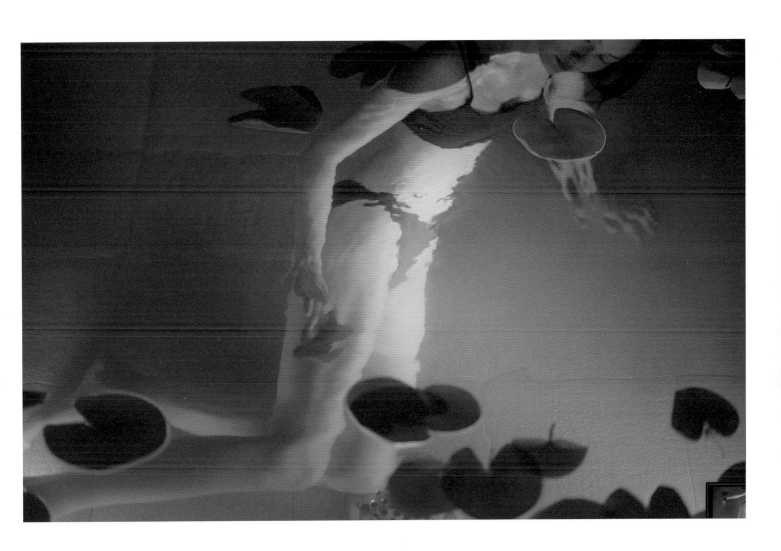

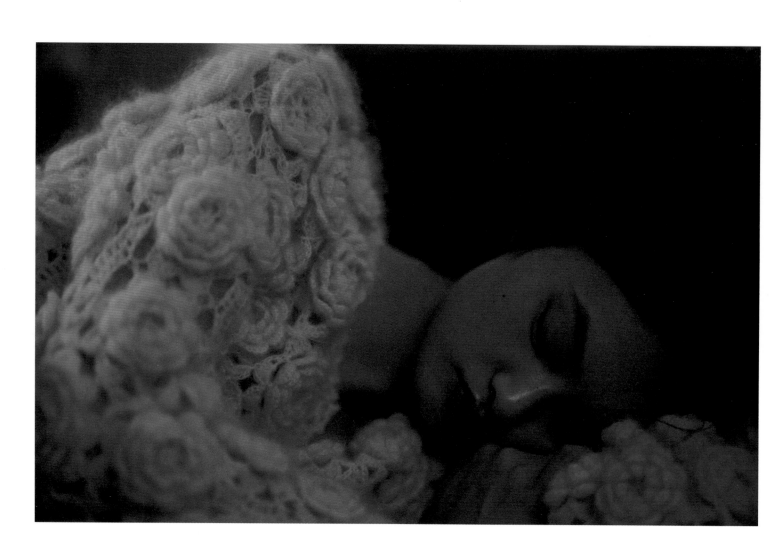

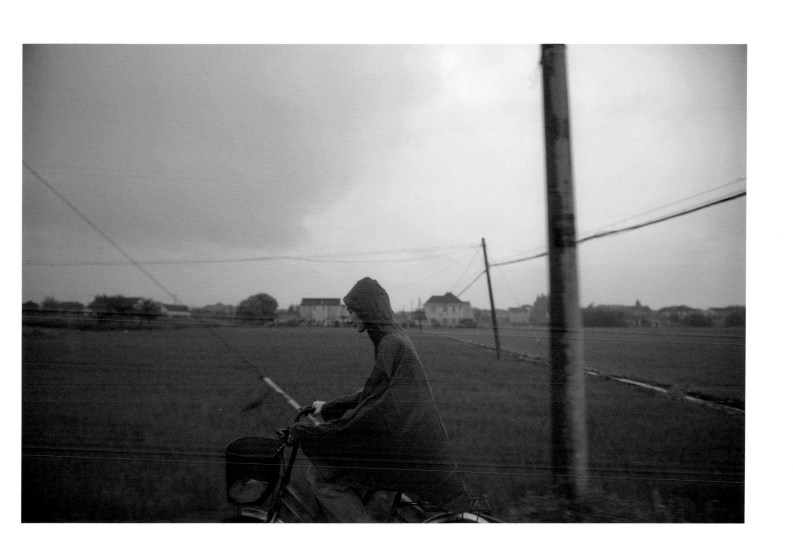

一
幅
幅

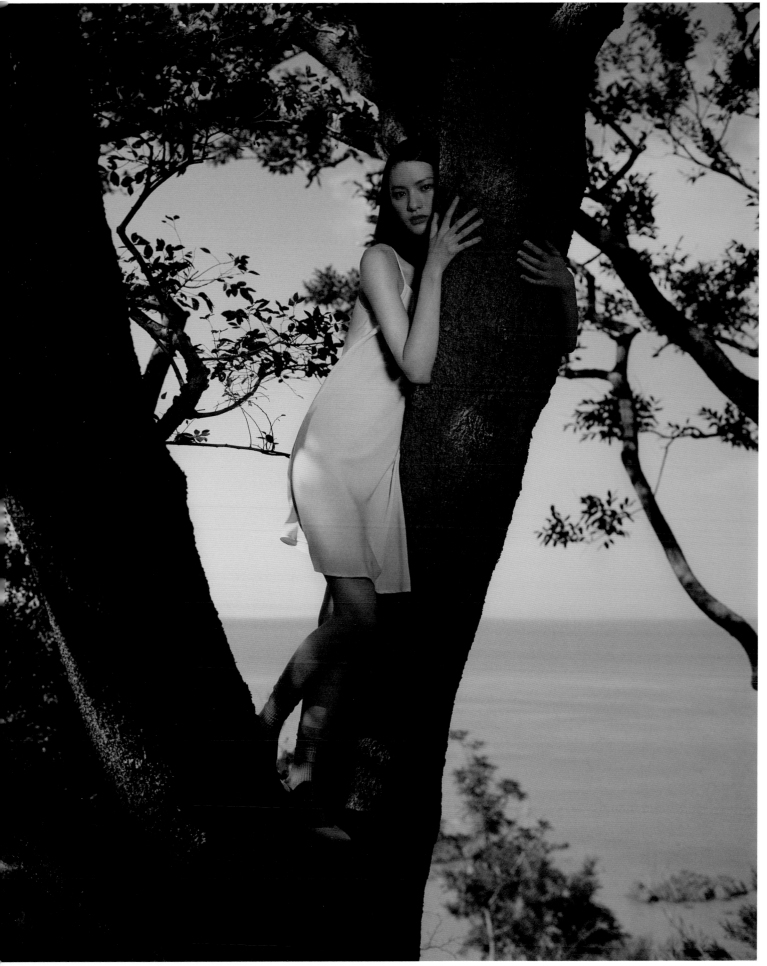

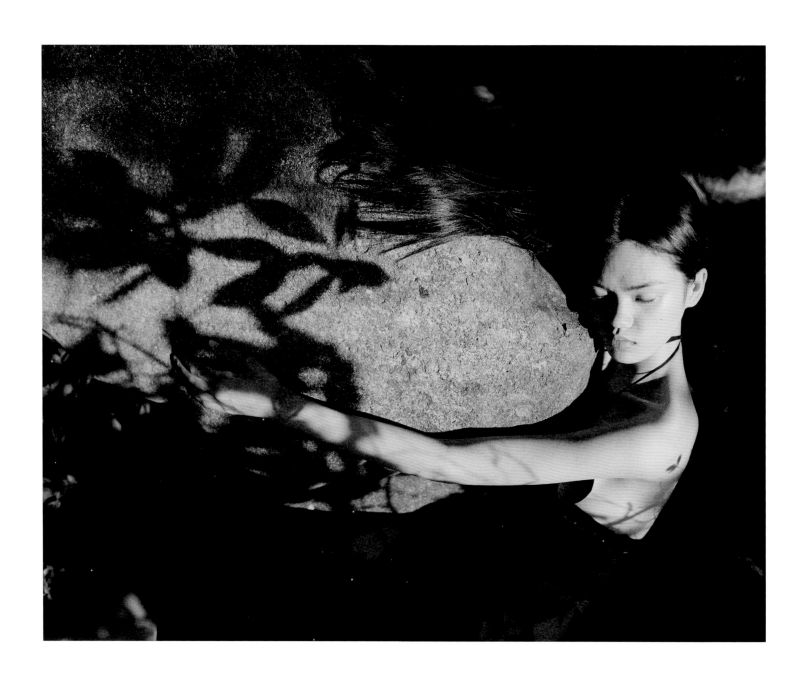

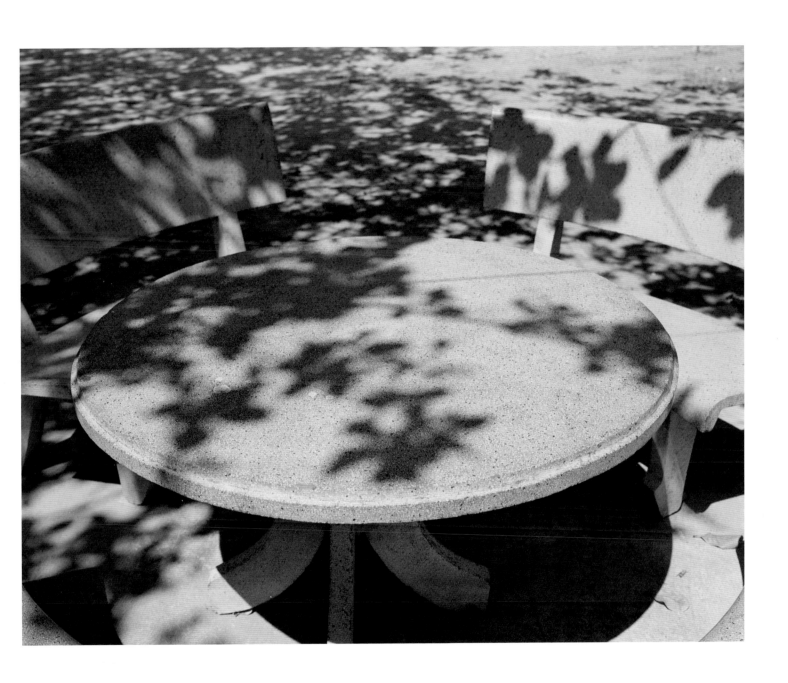

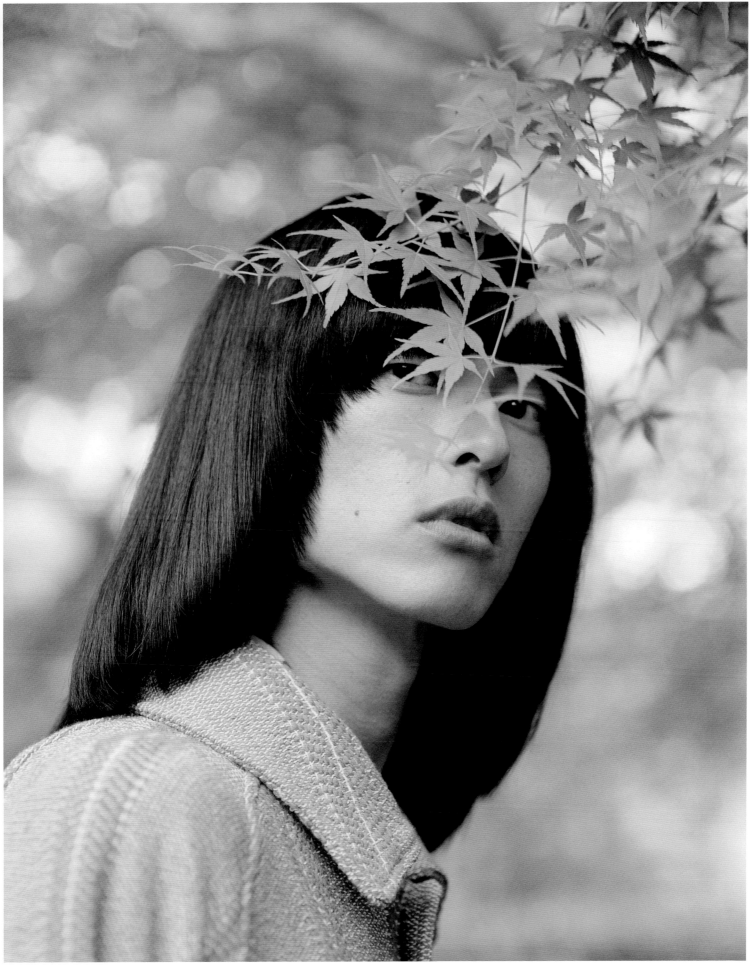

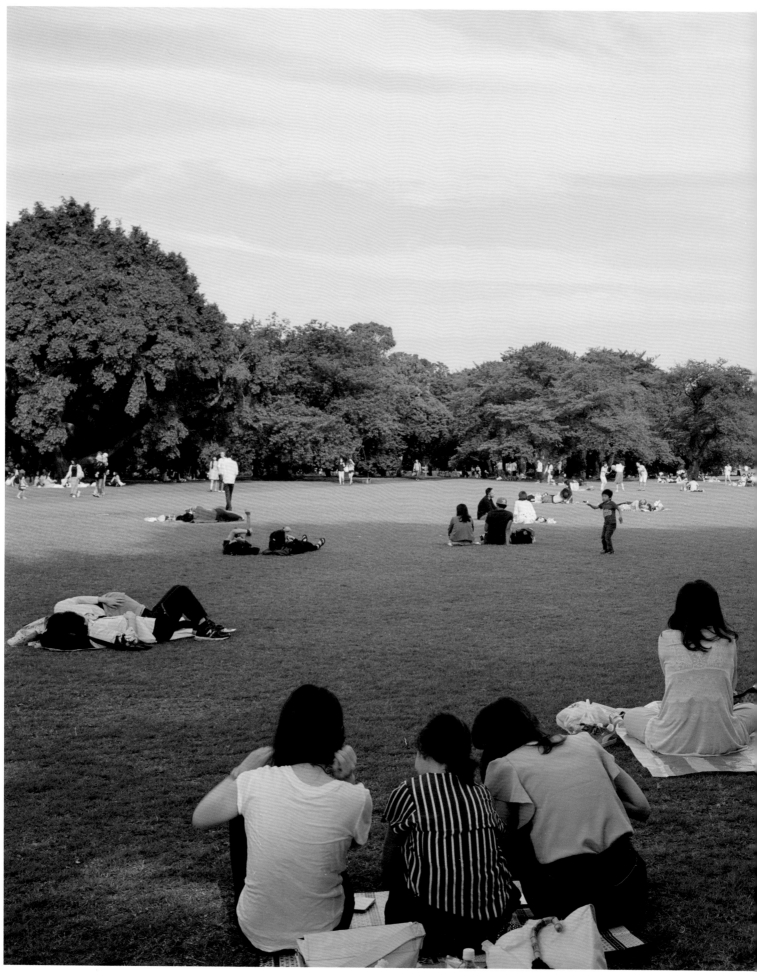

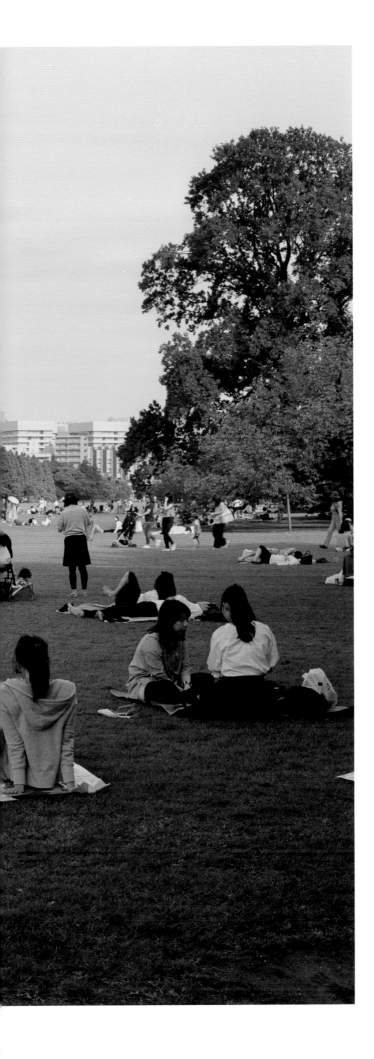

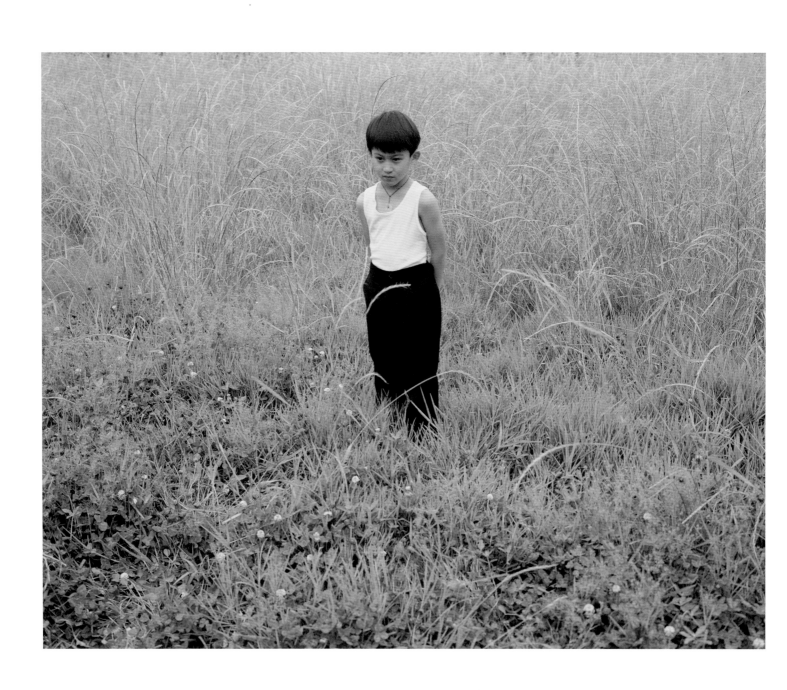

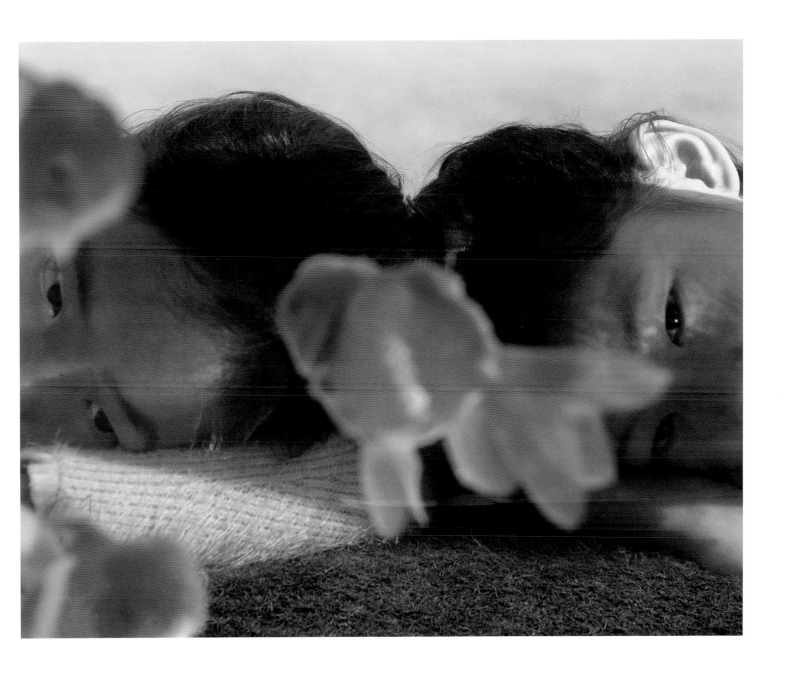

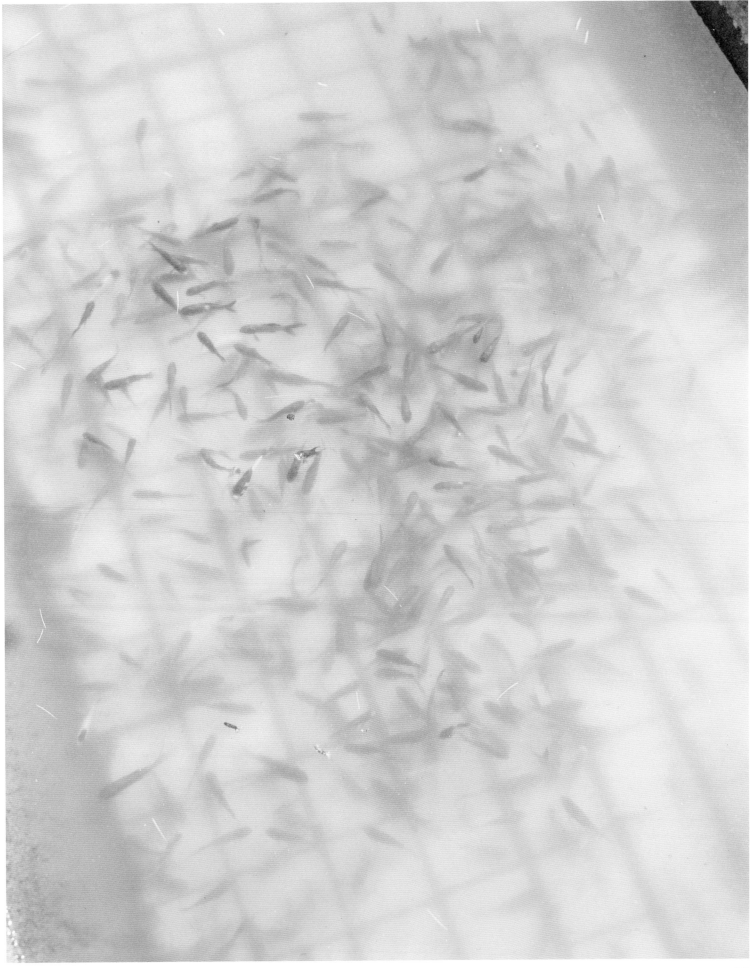

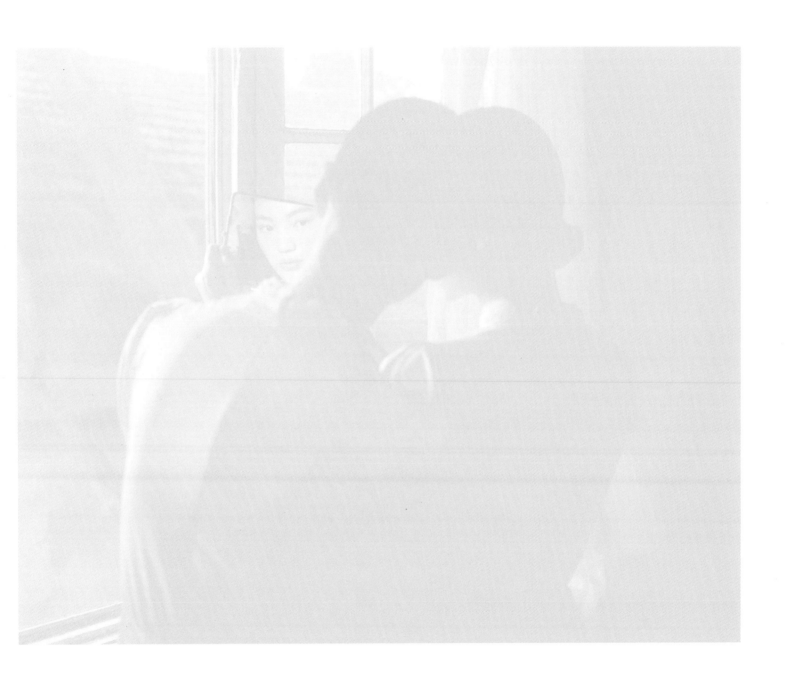

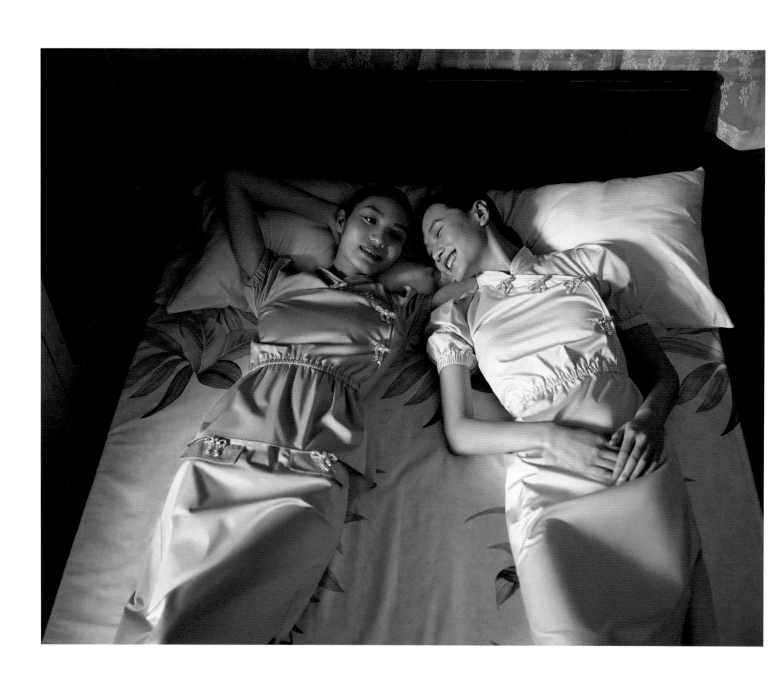

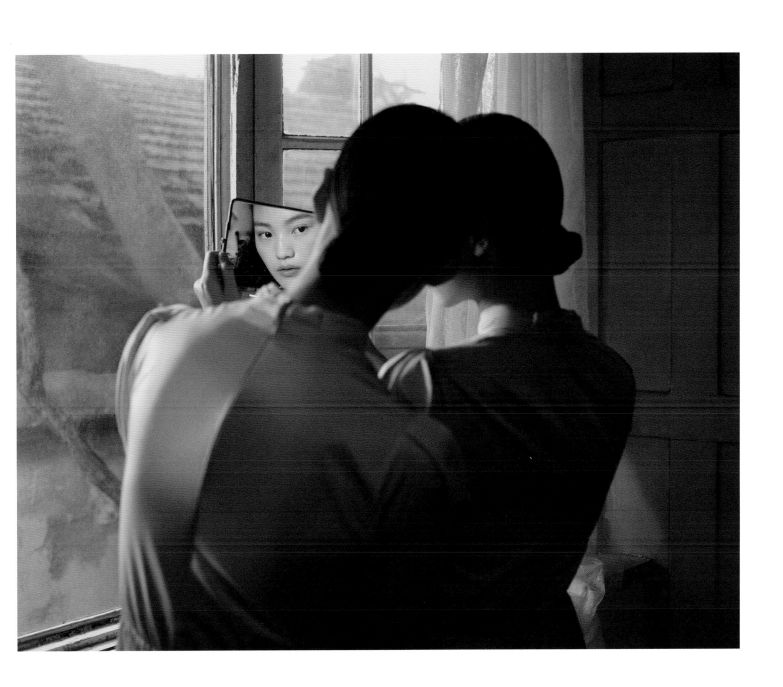

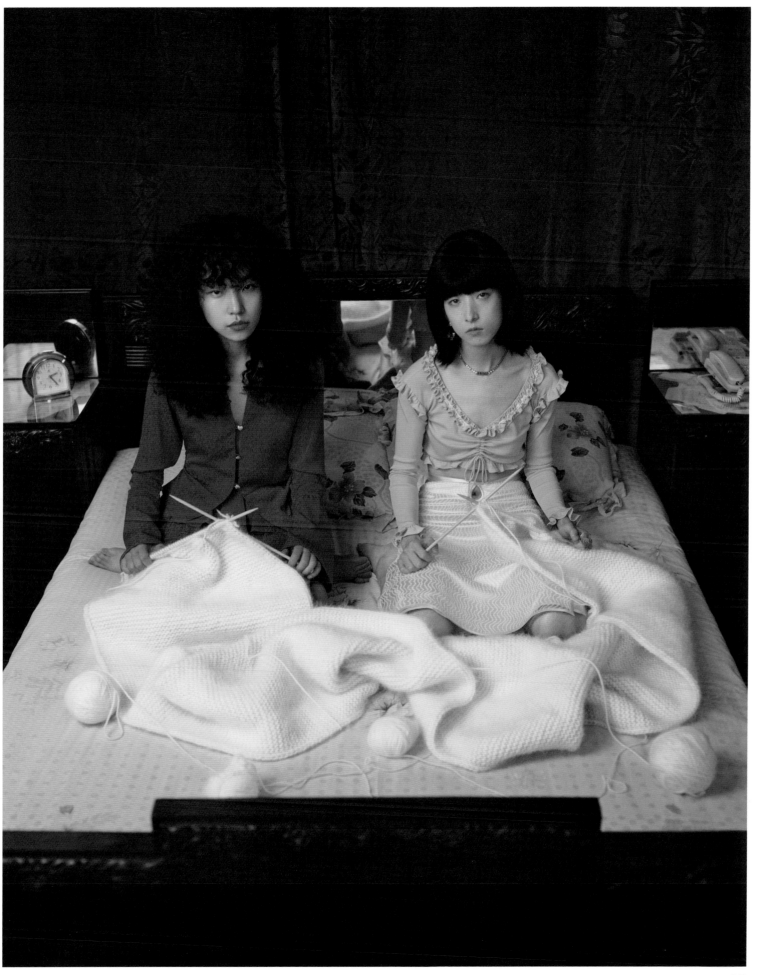

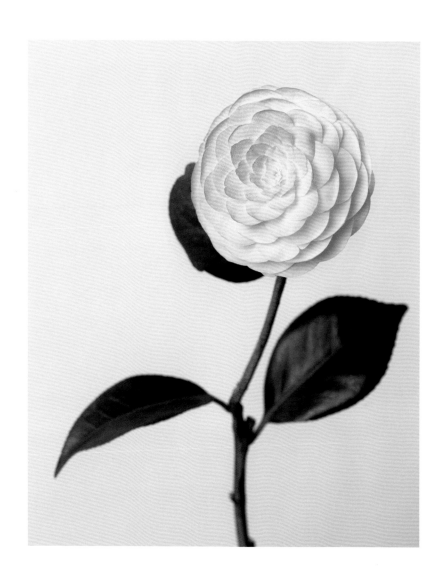

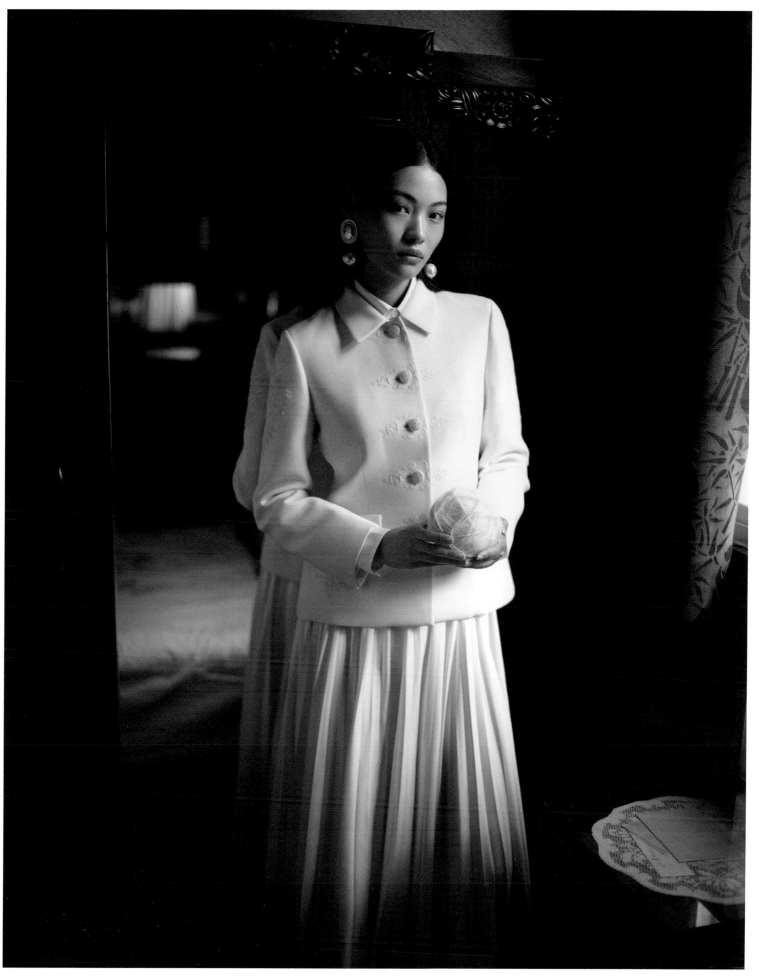

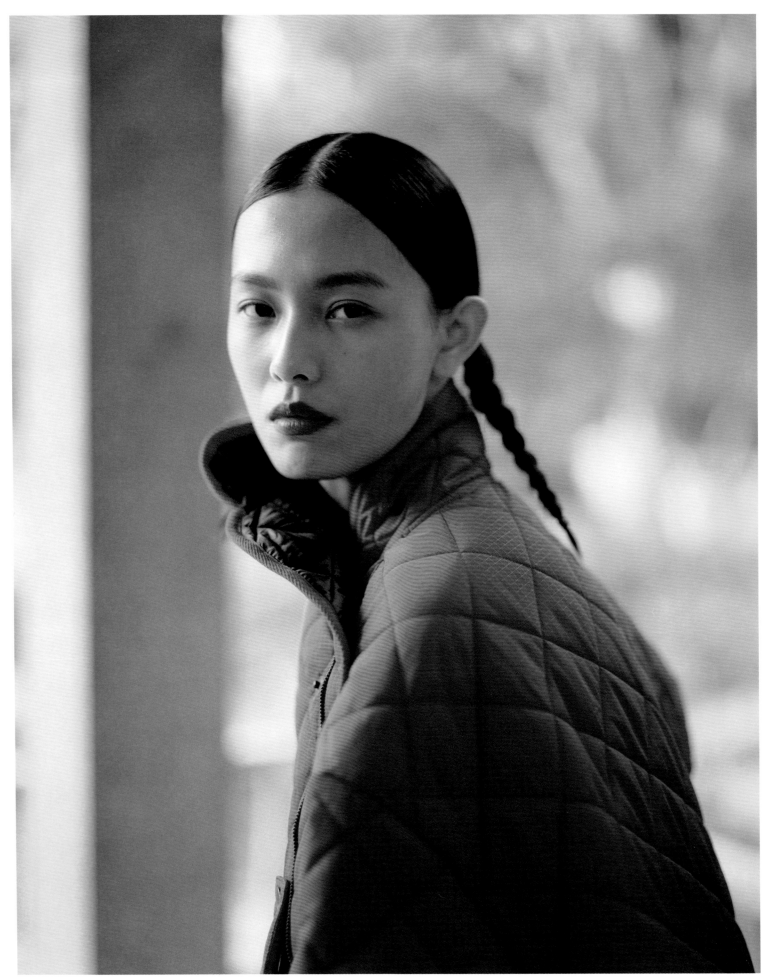

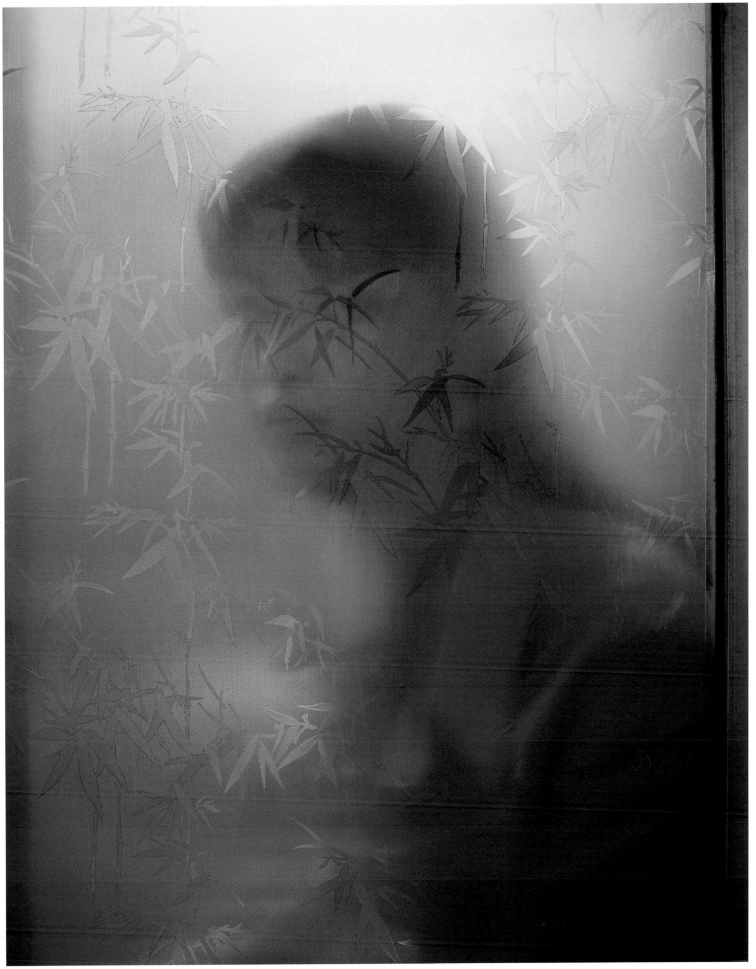

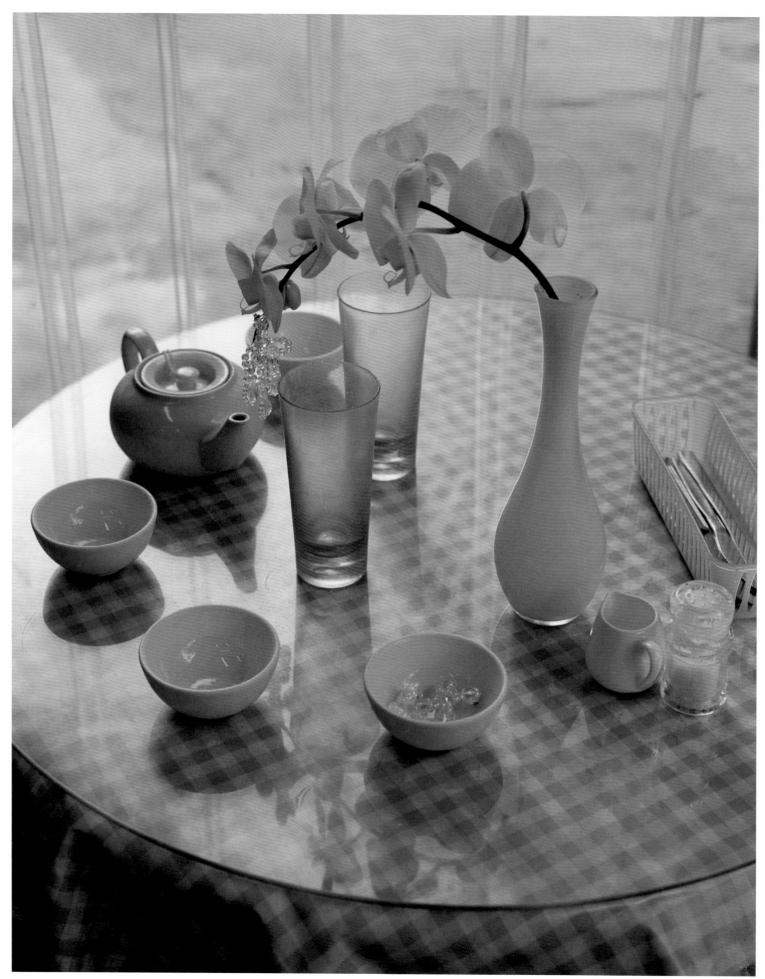

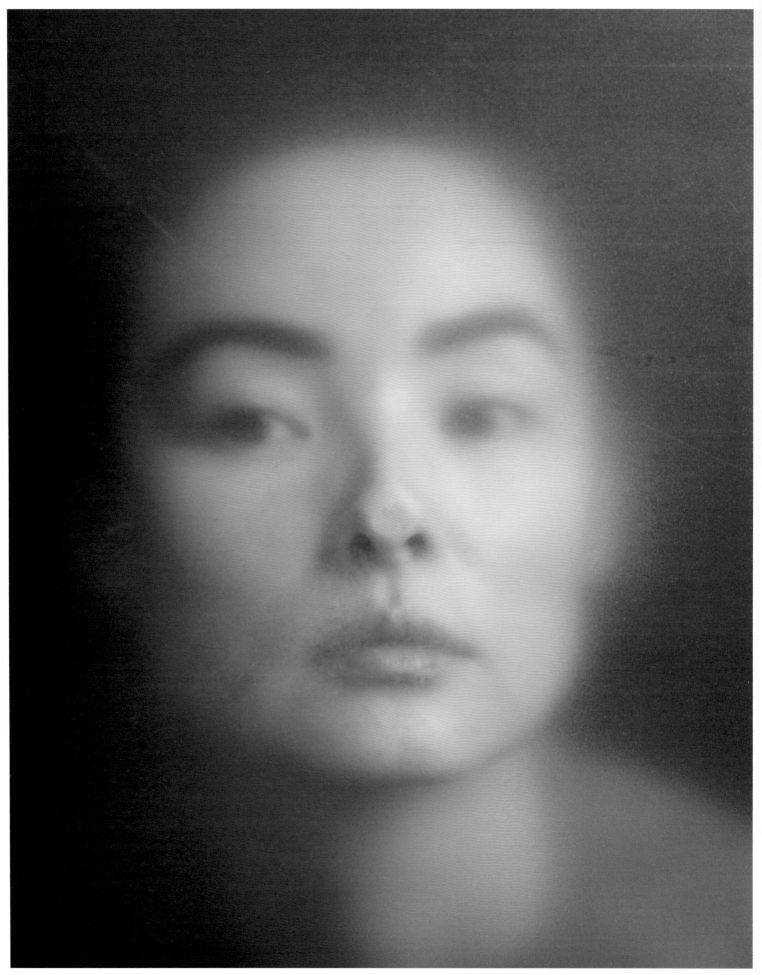

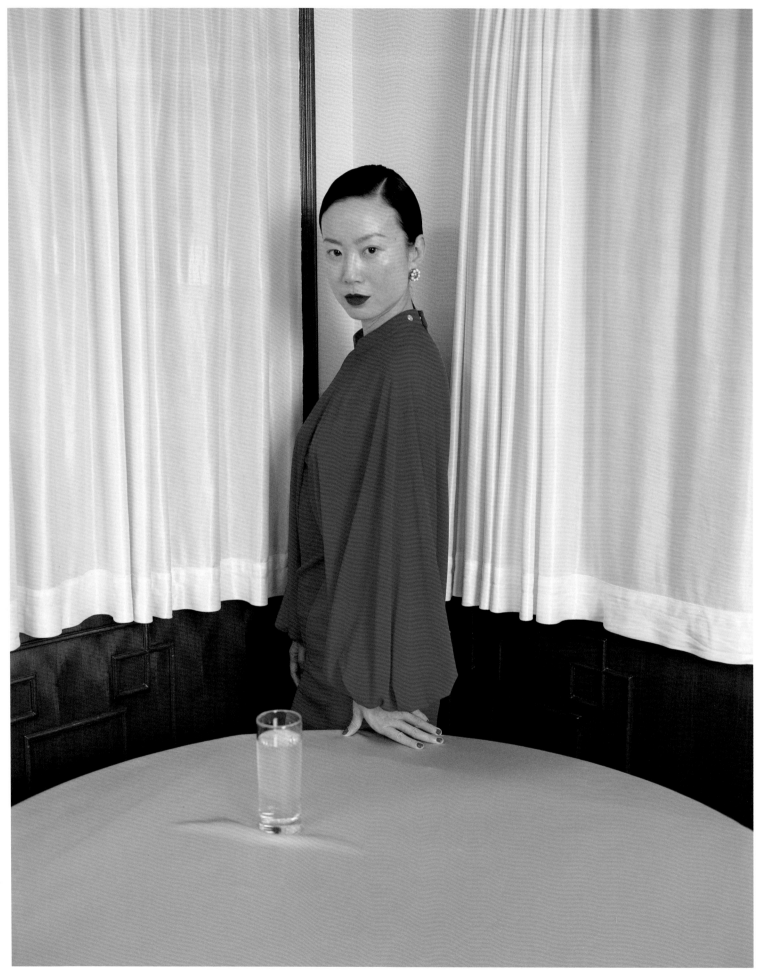

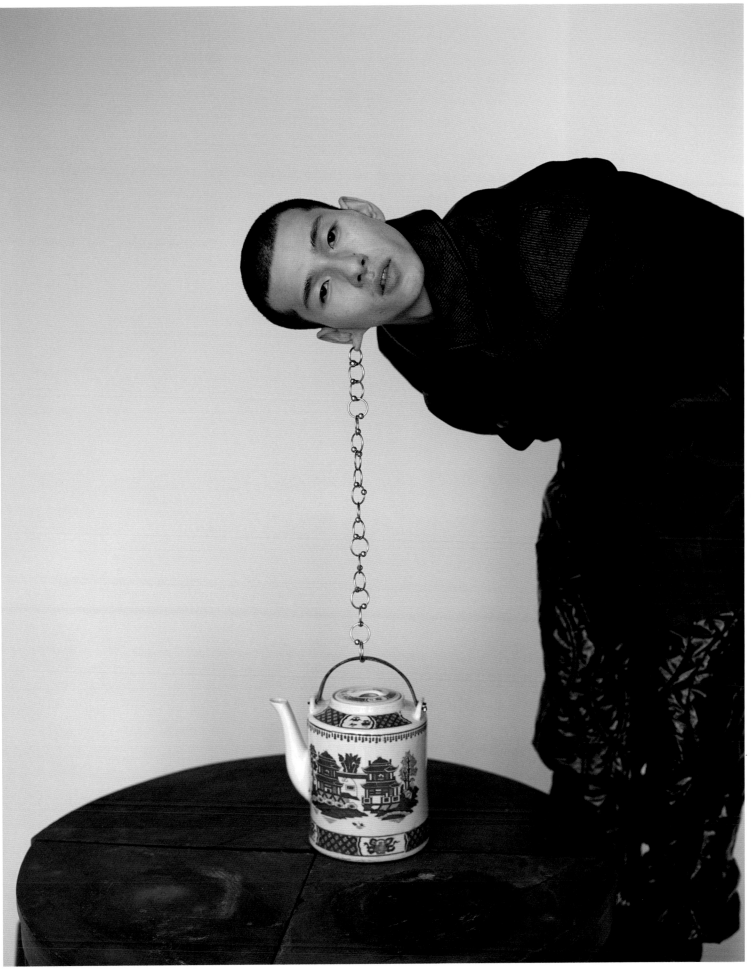

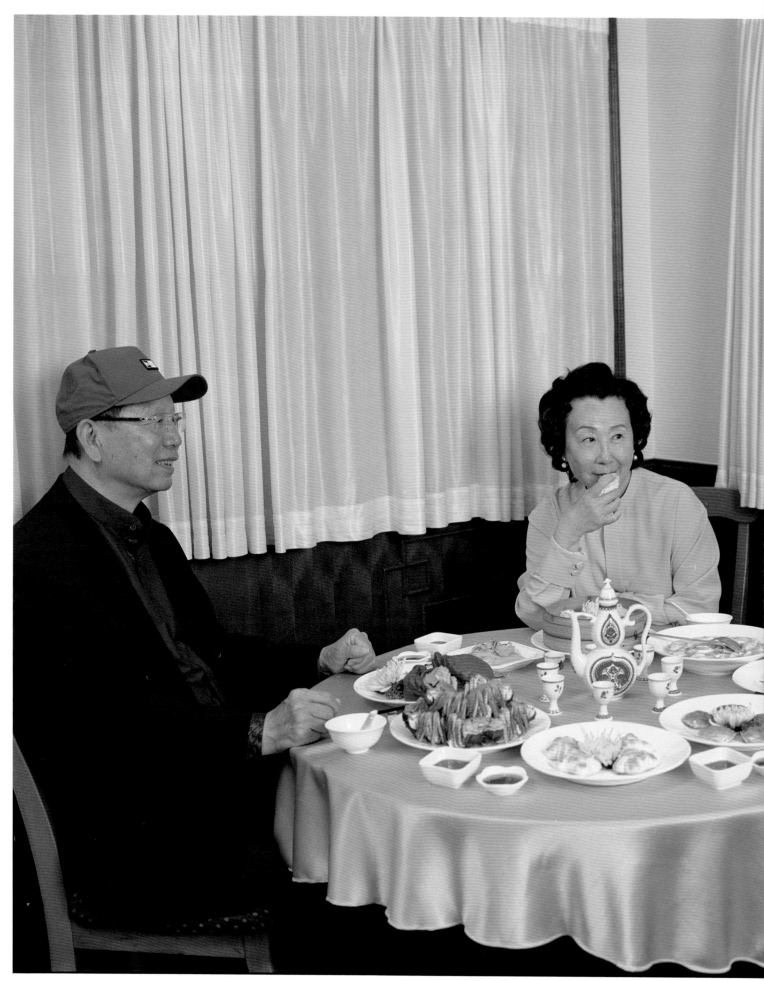

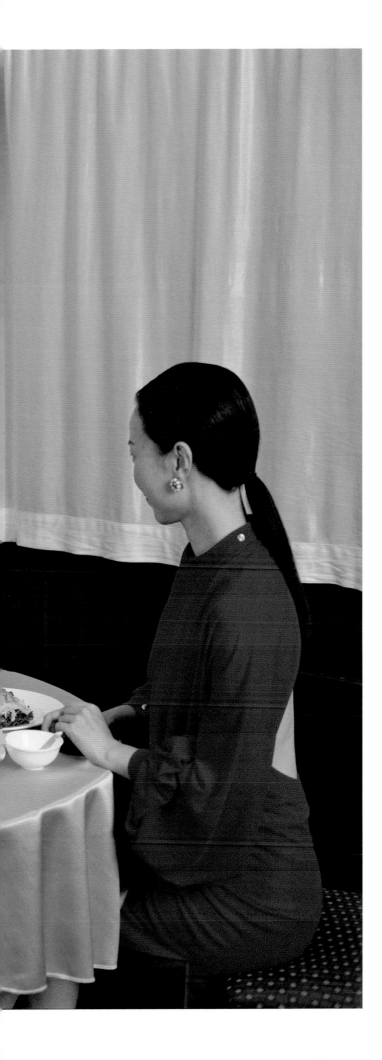

幅

幅

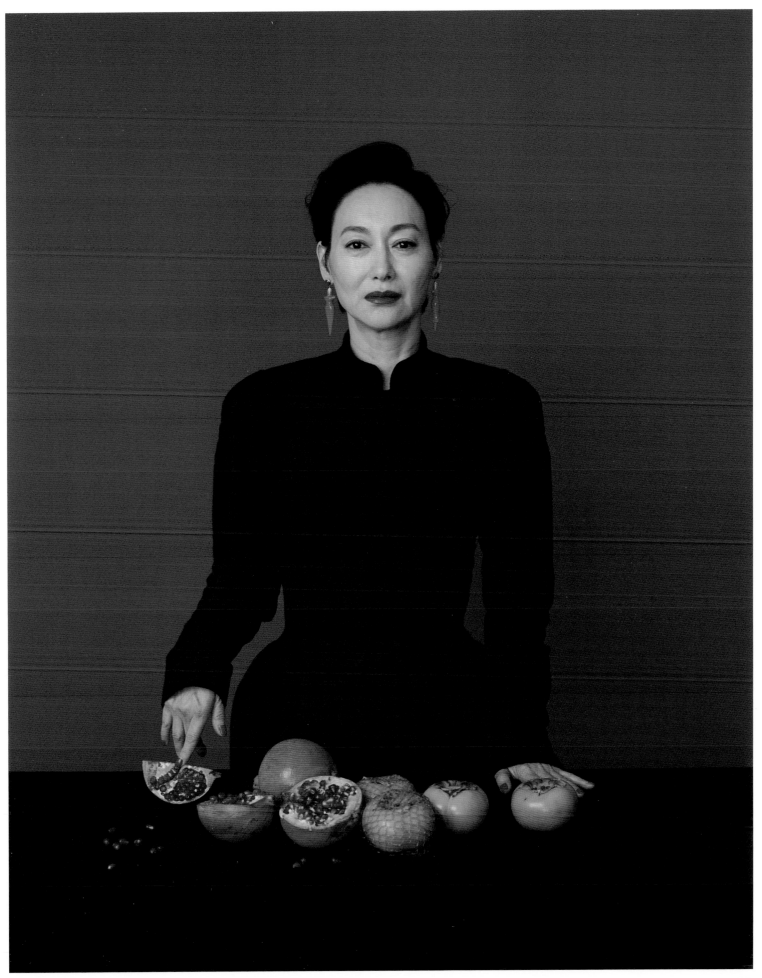

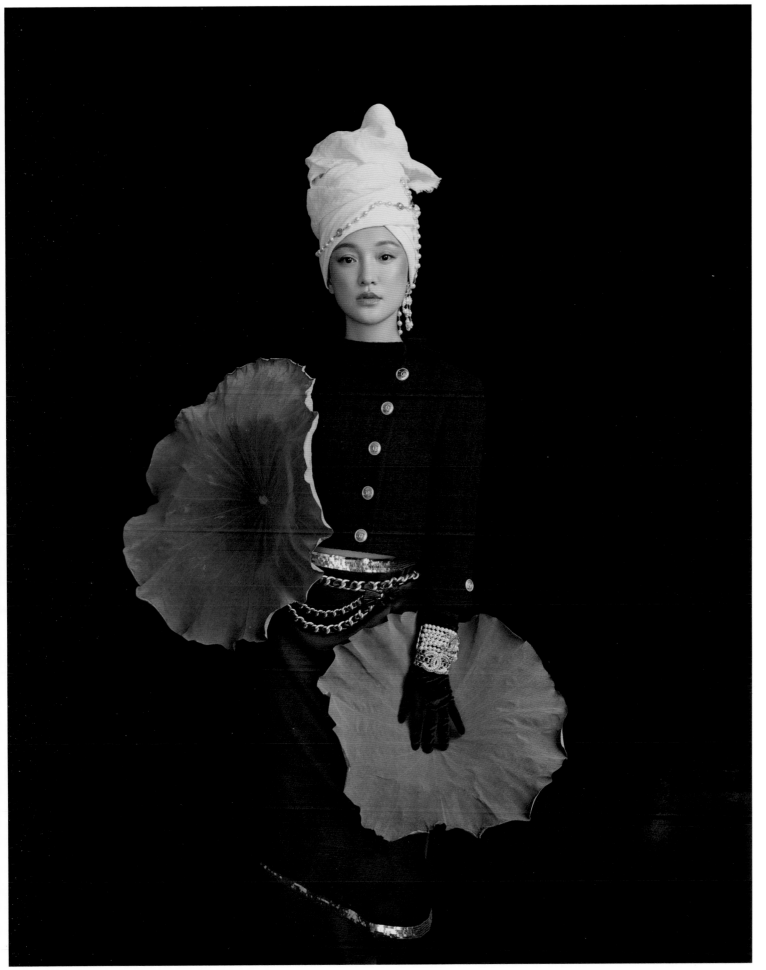

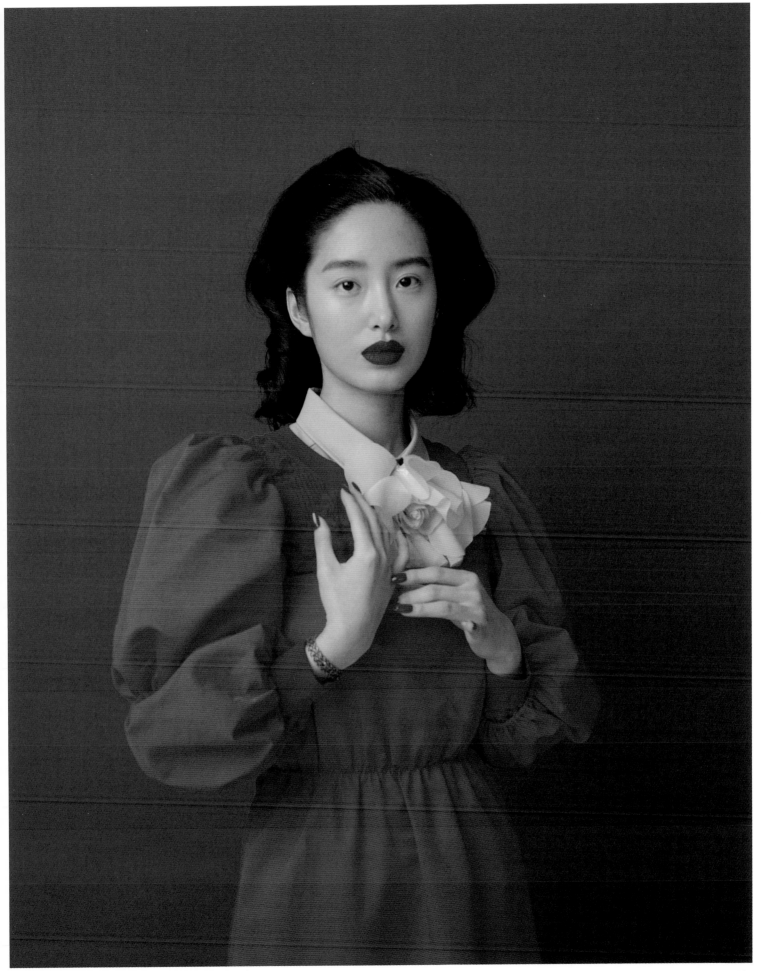

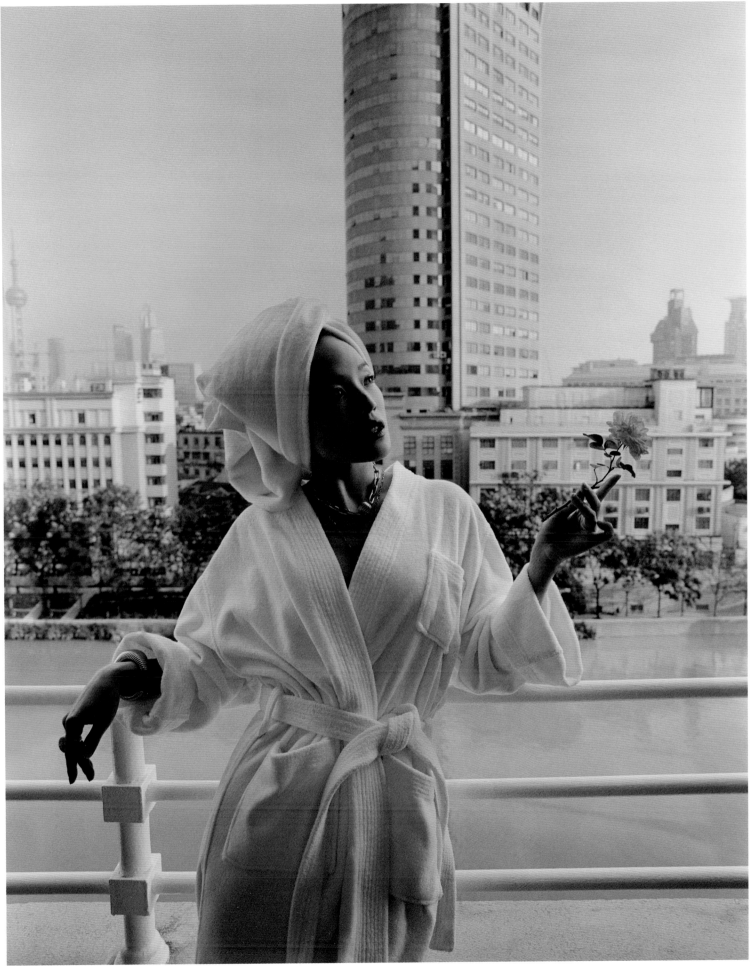

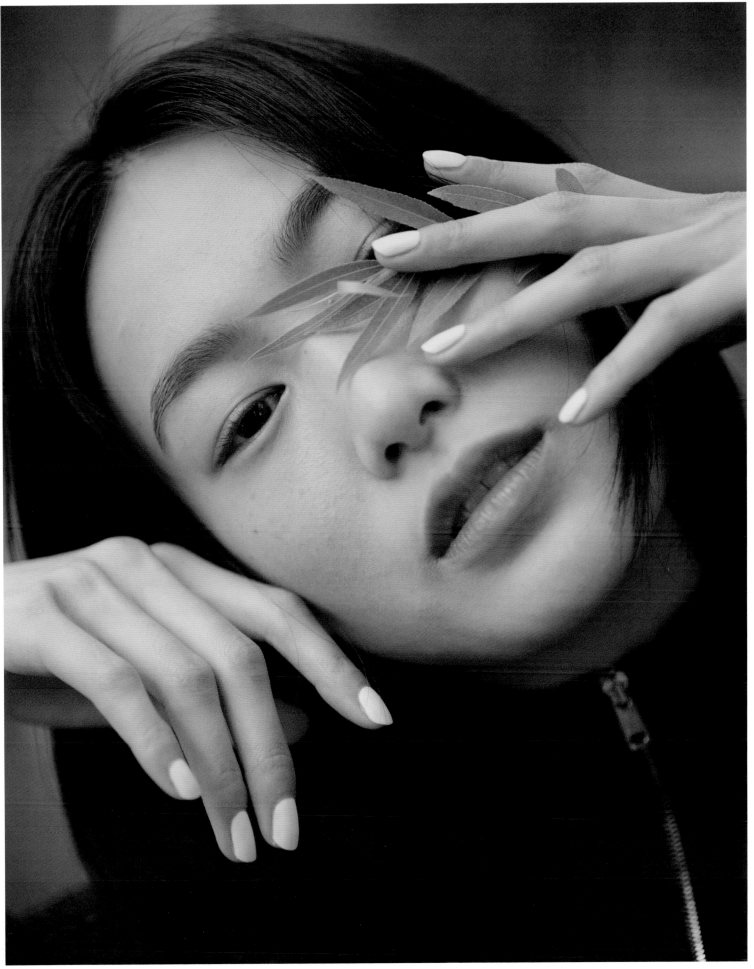

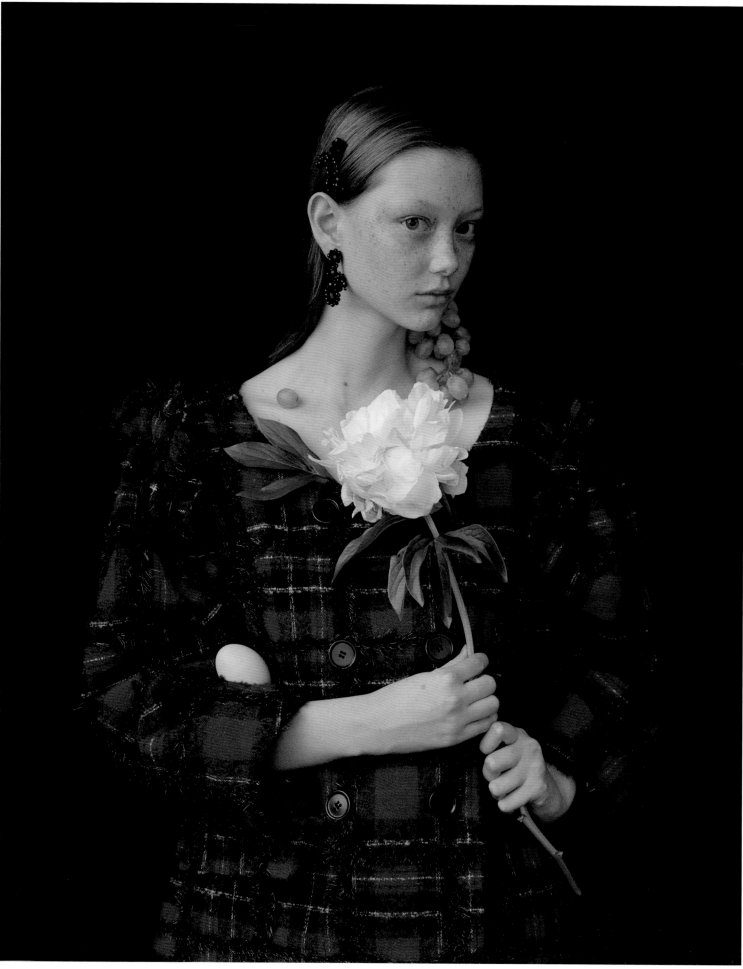

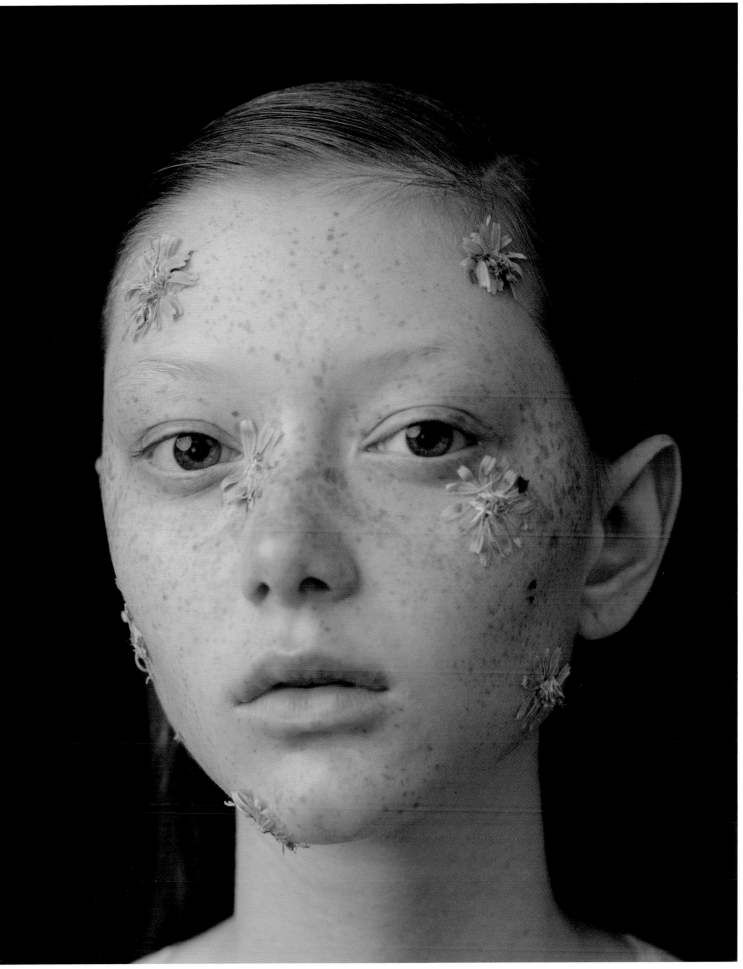

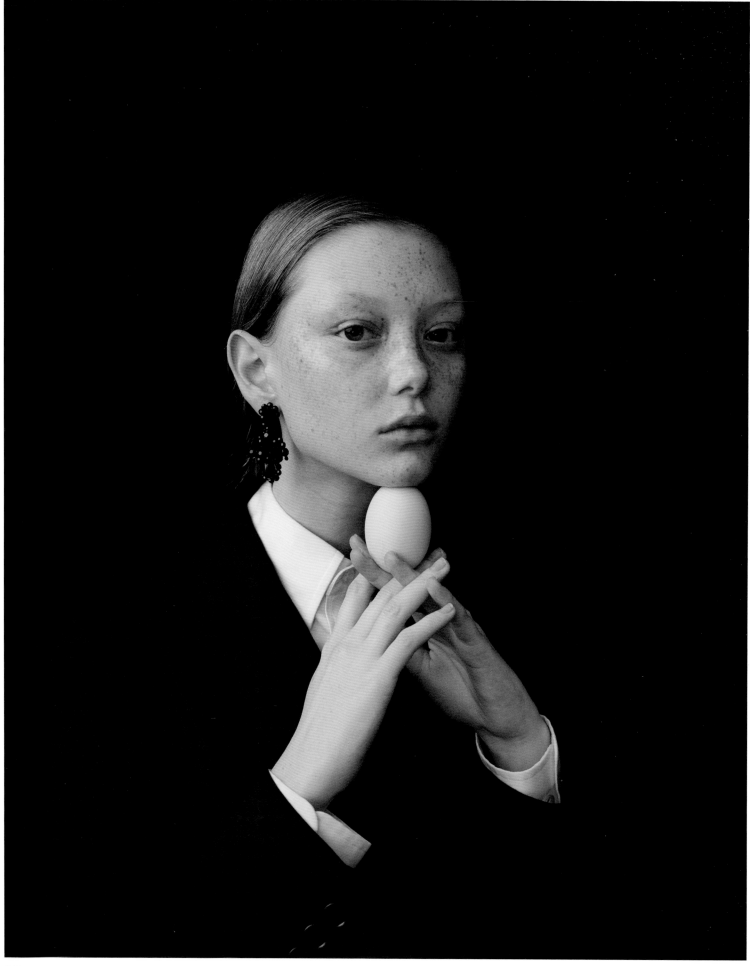

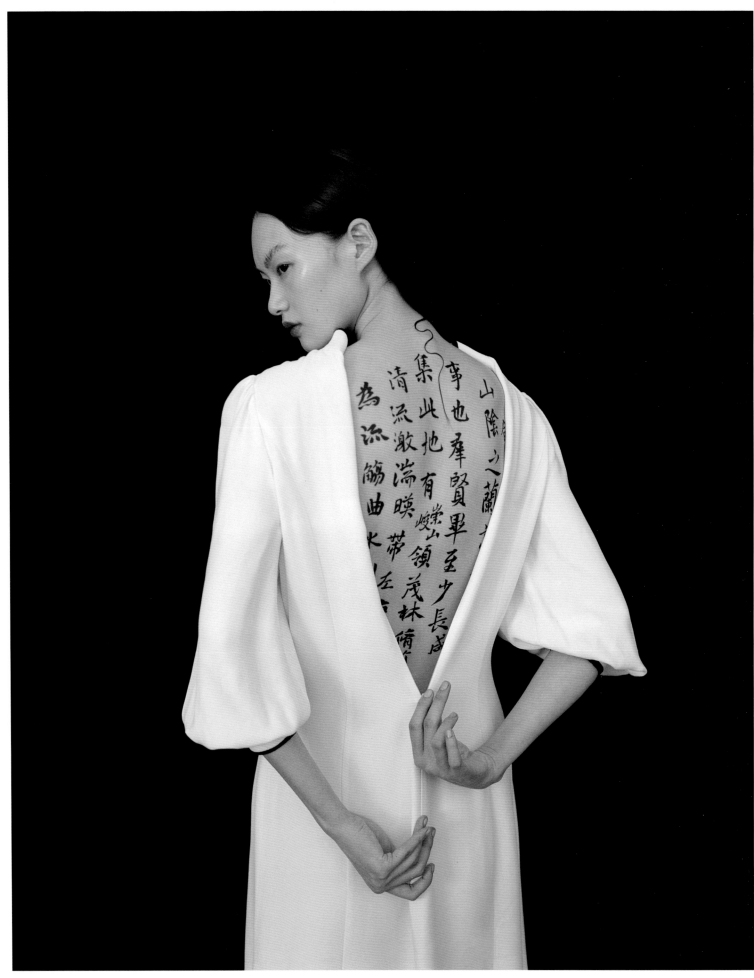

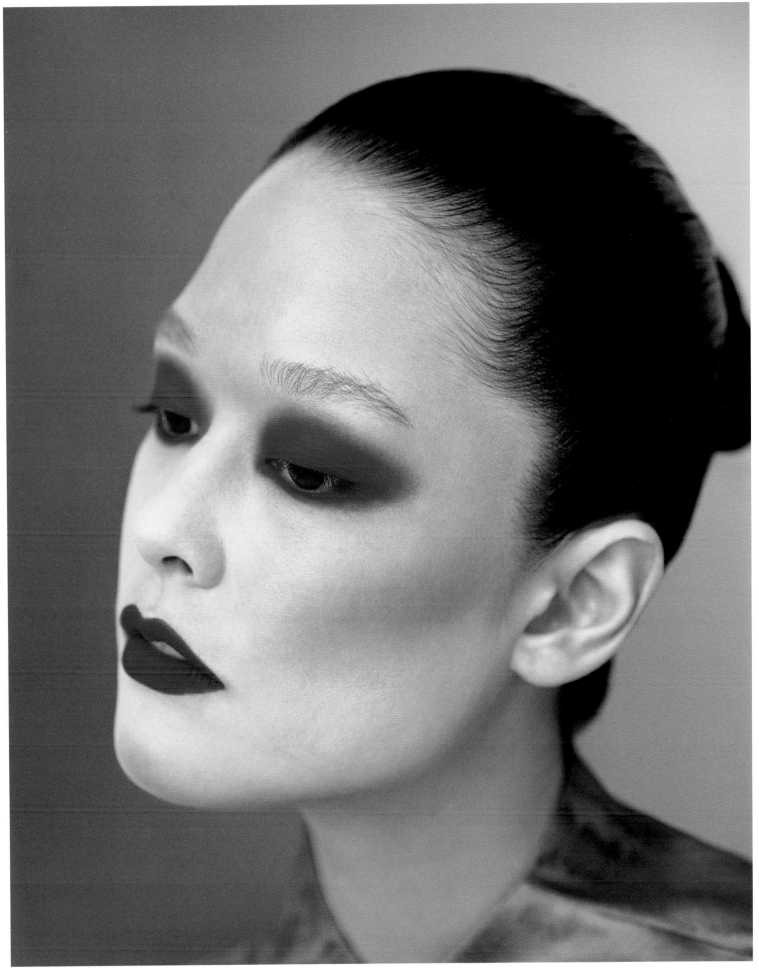

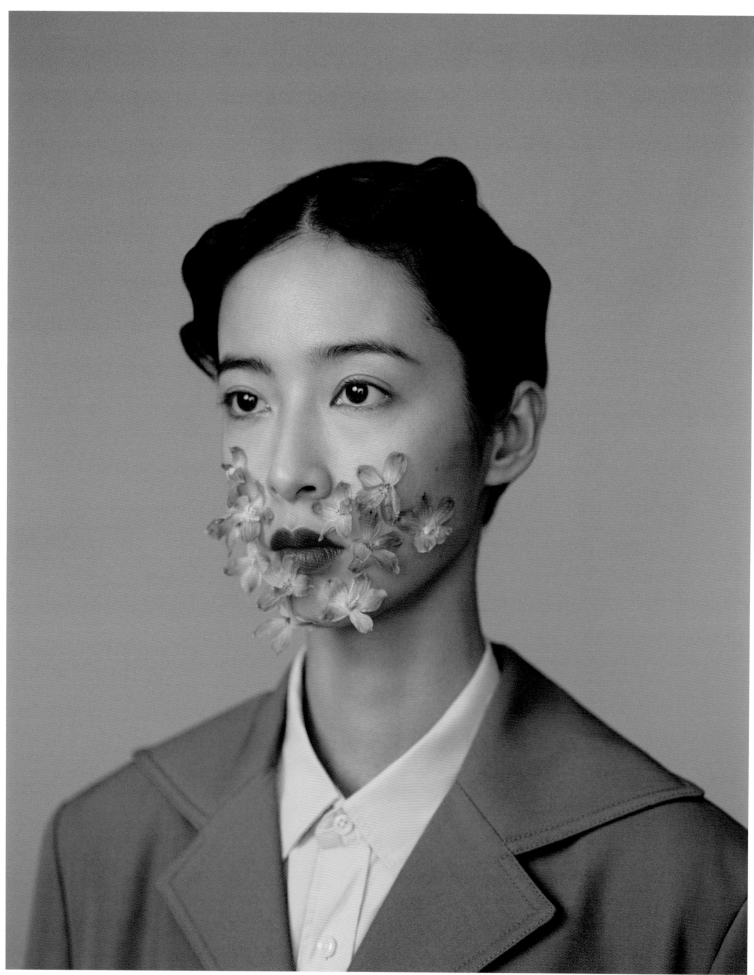

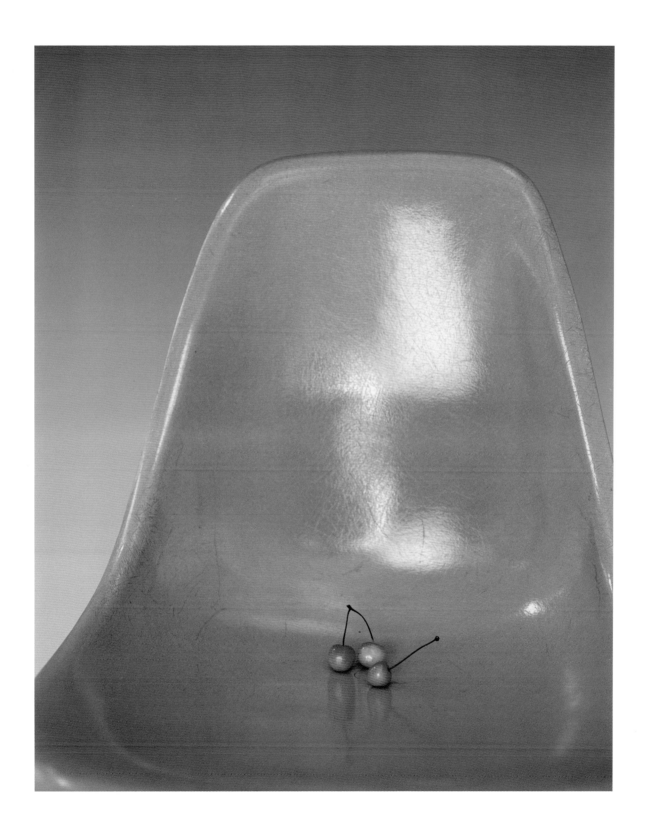

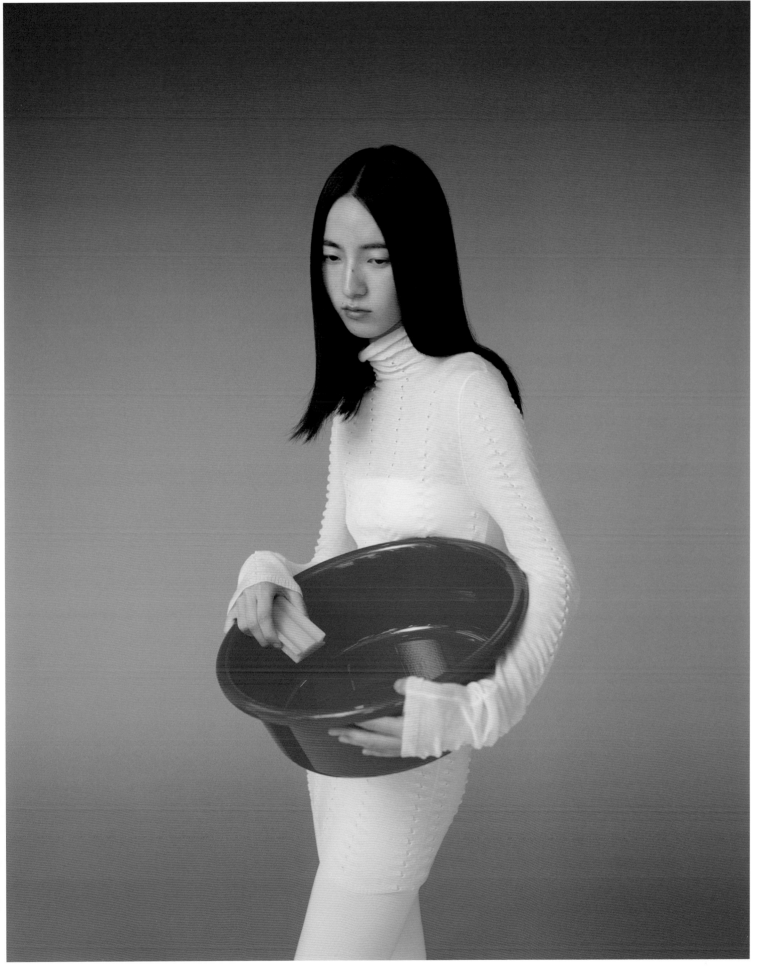

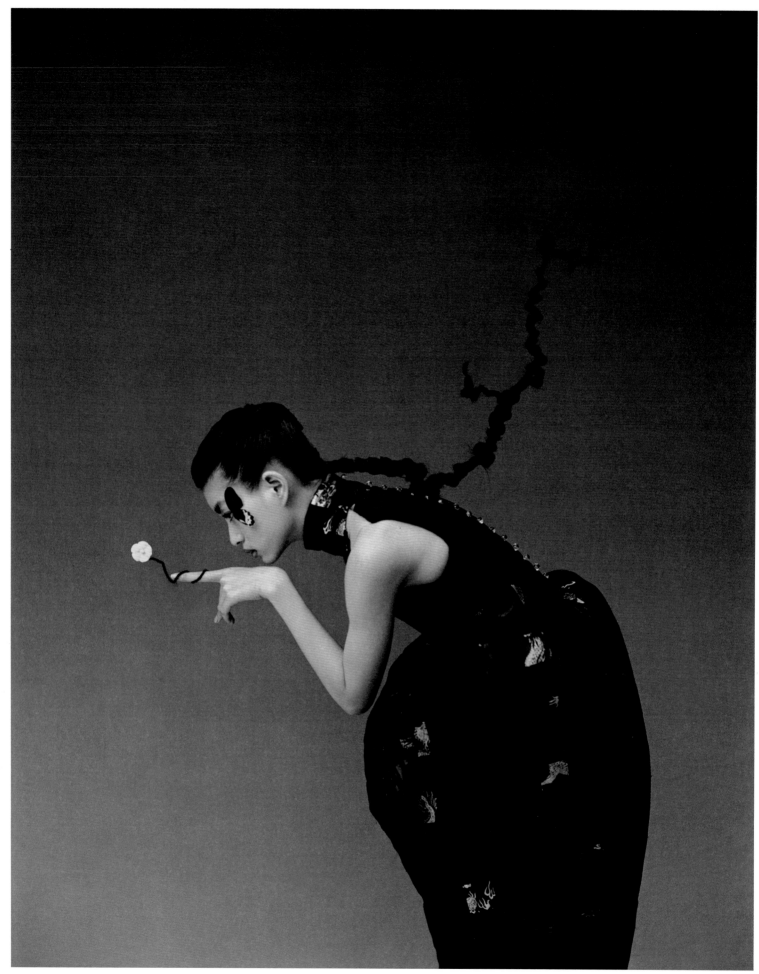

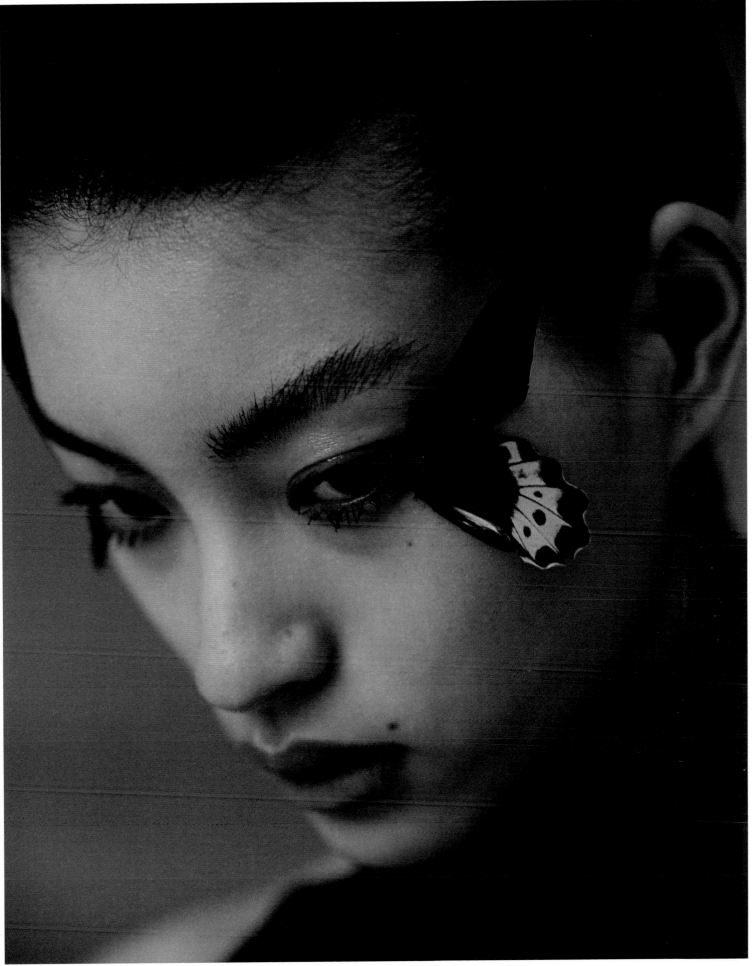

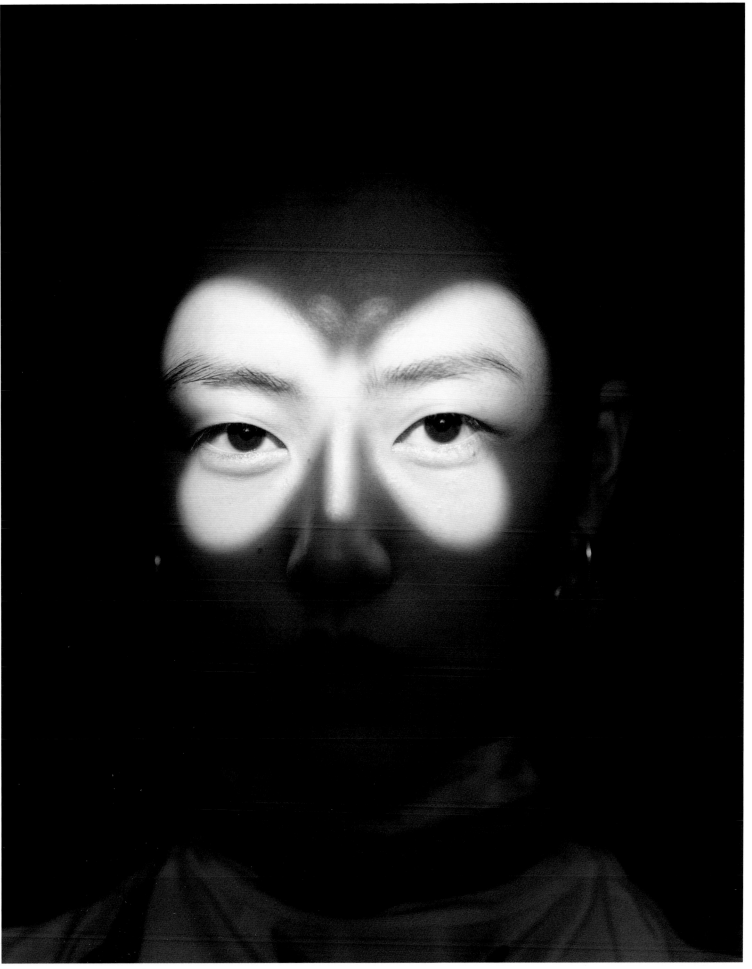

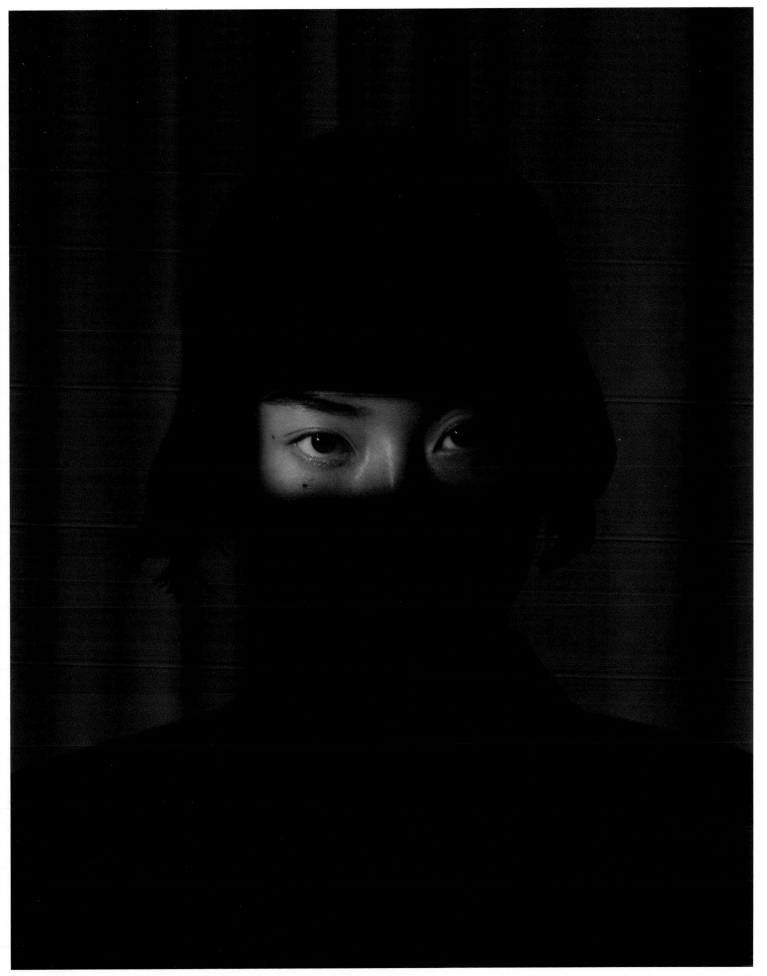

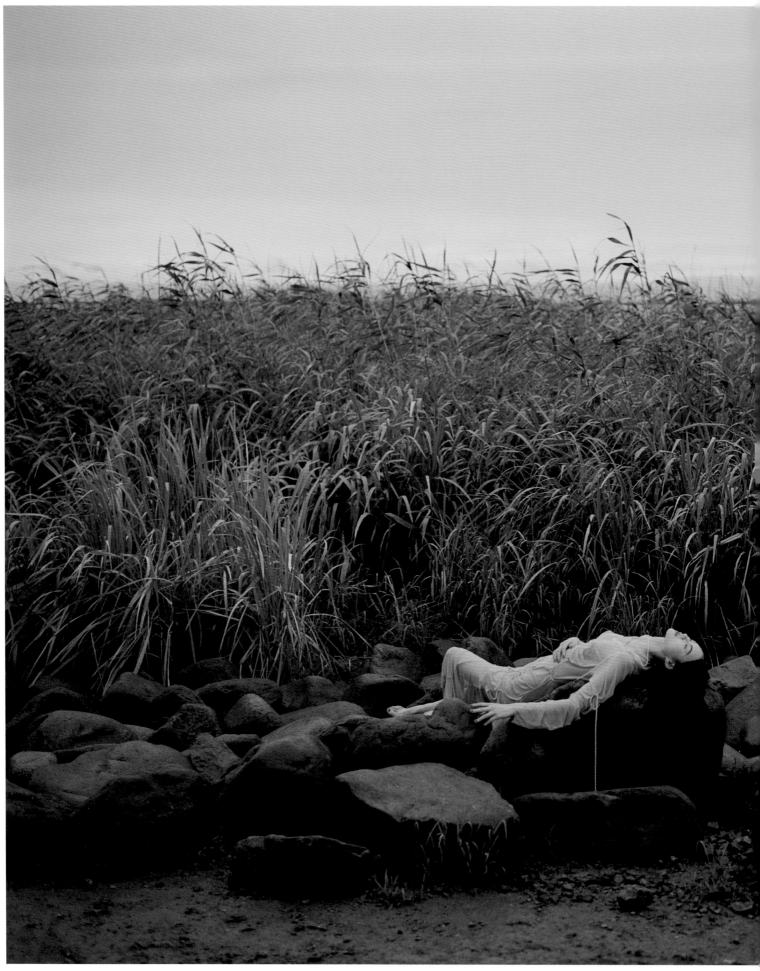

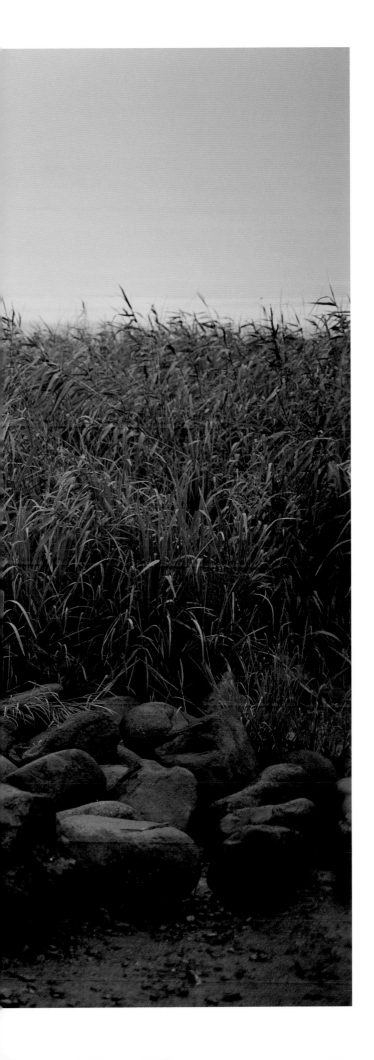

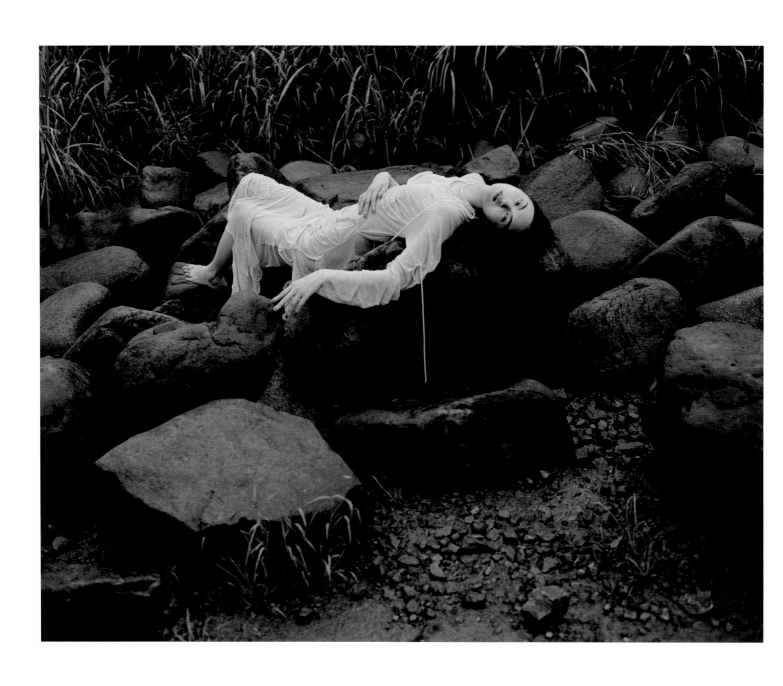

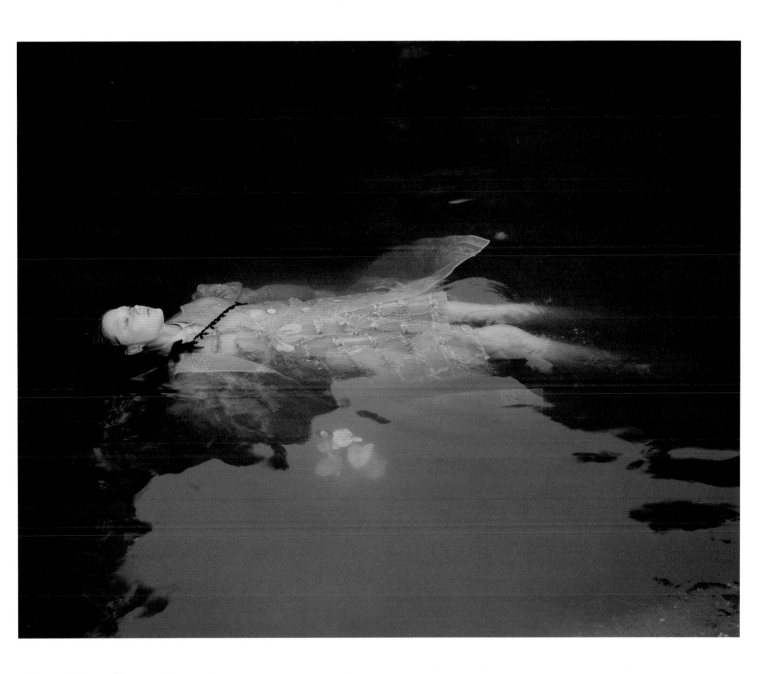

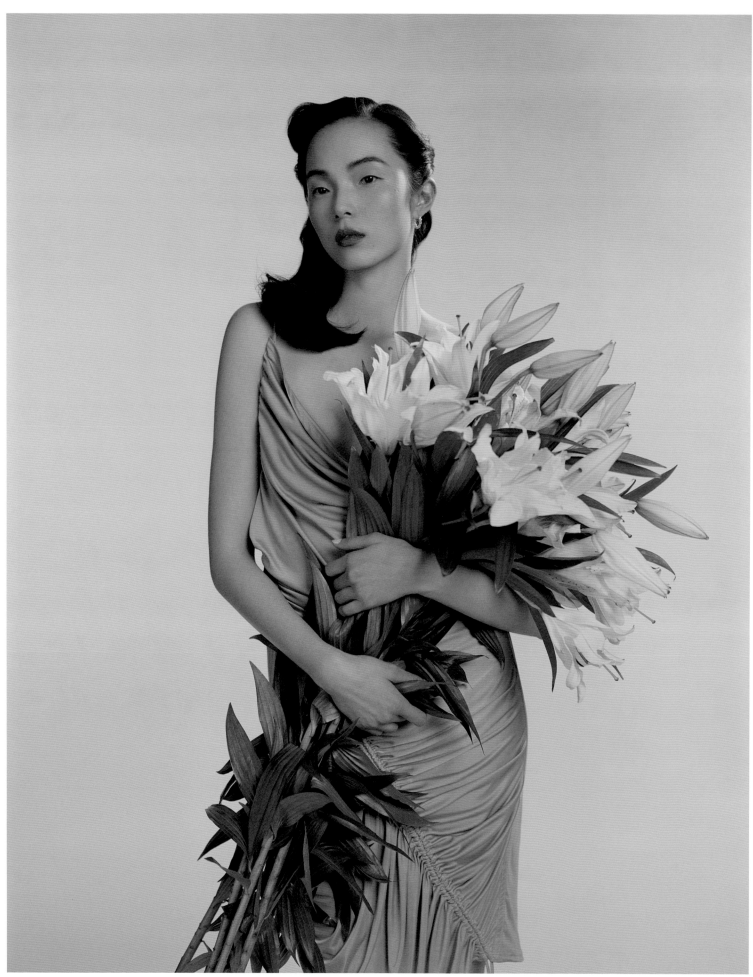

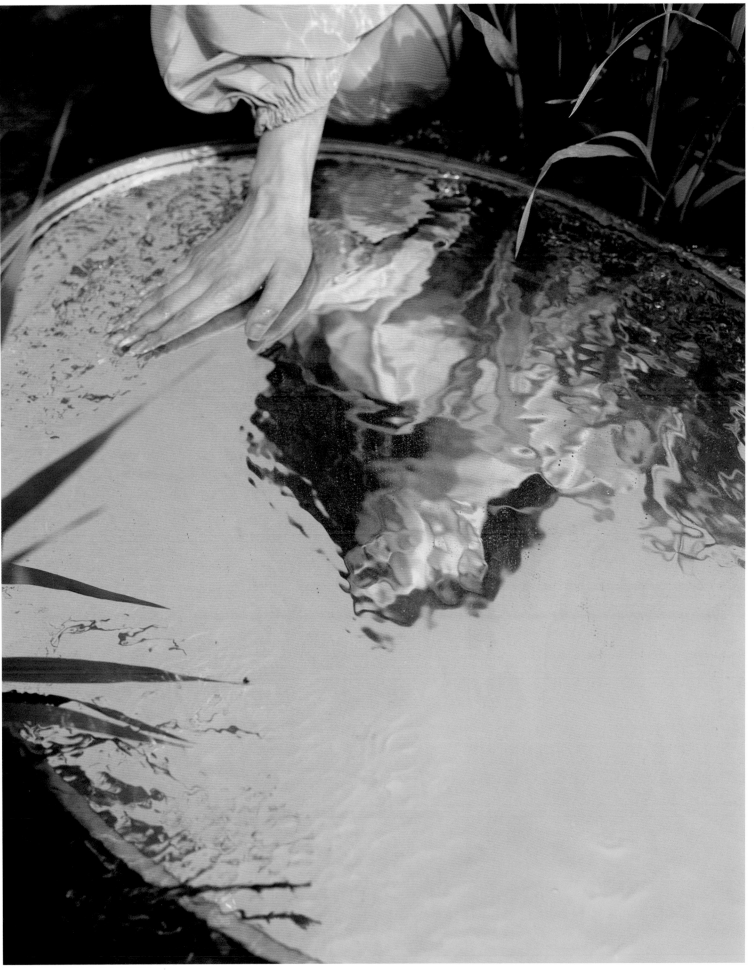

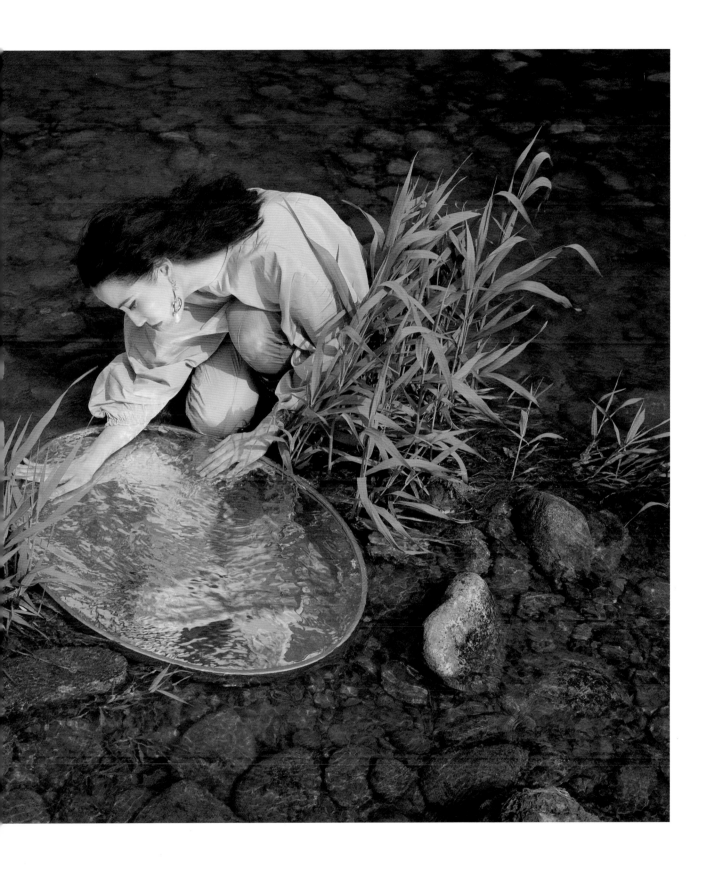

一
幅
幅

───

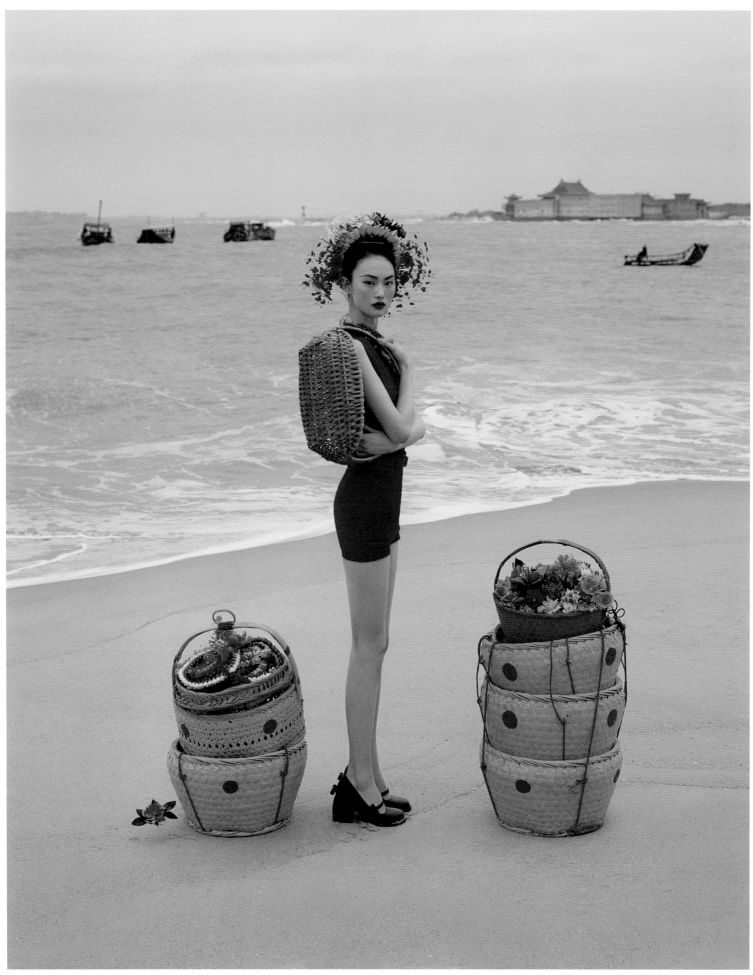

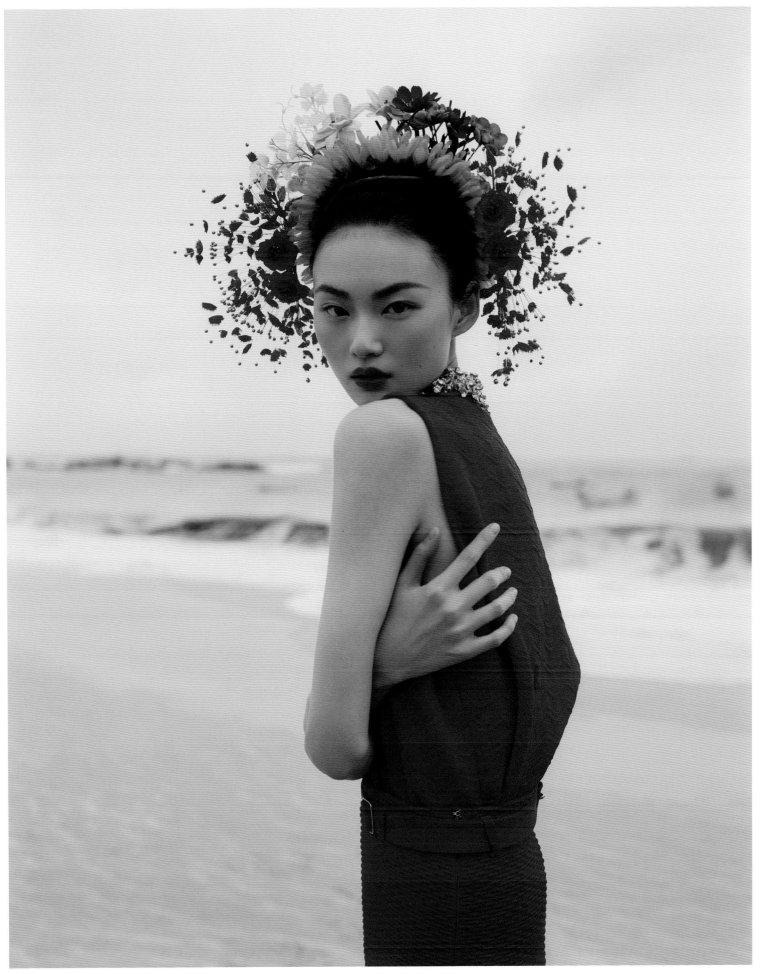

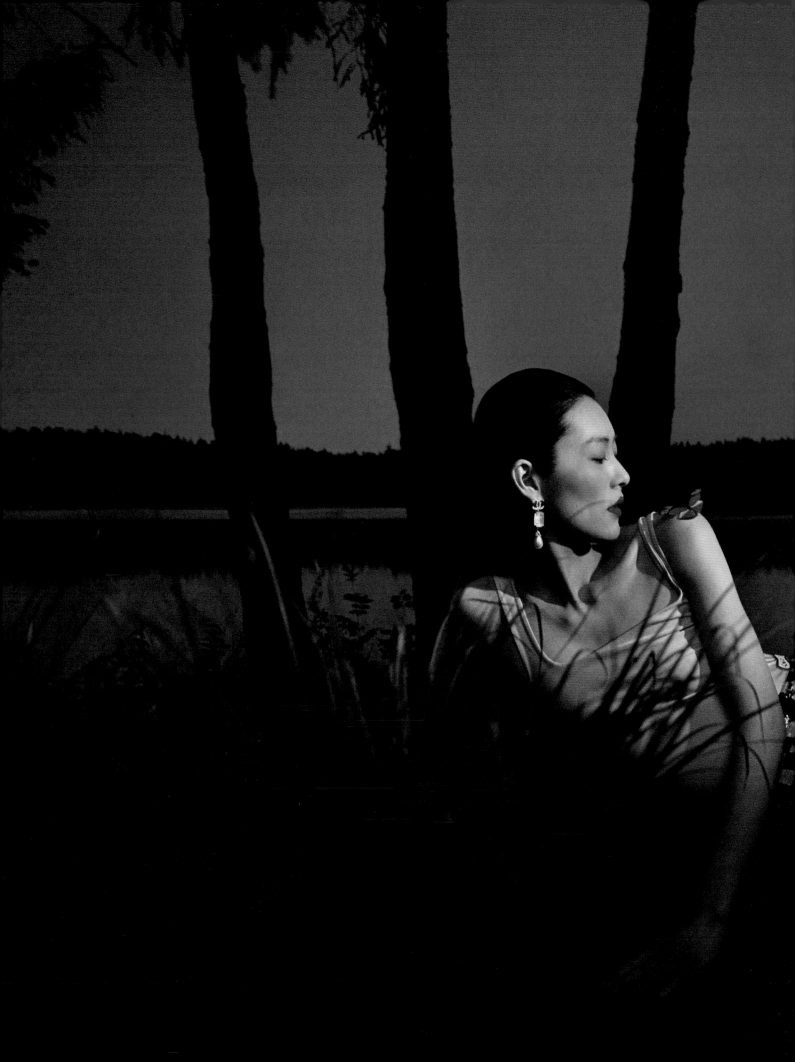

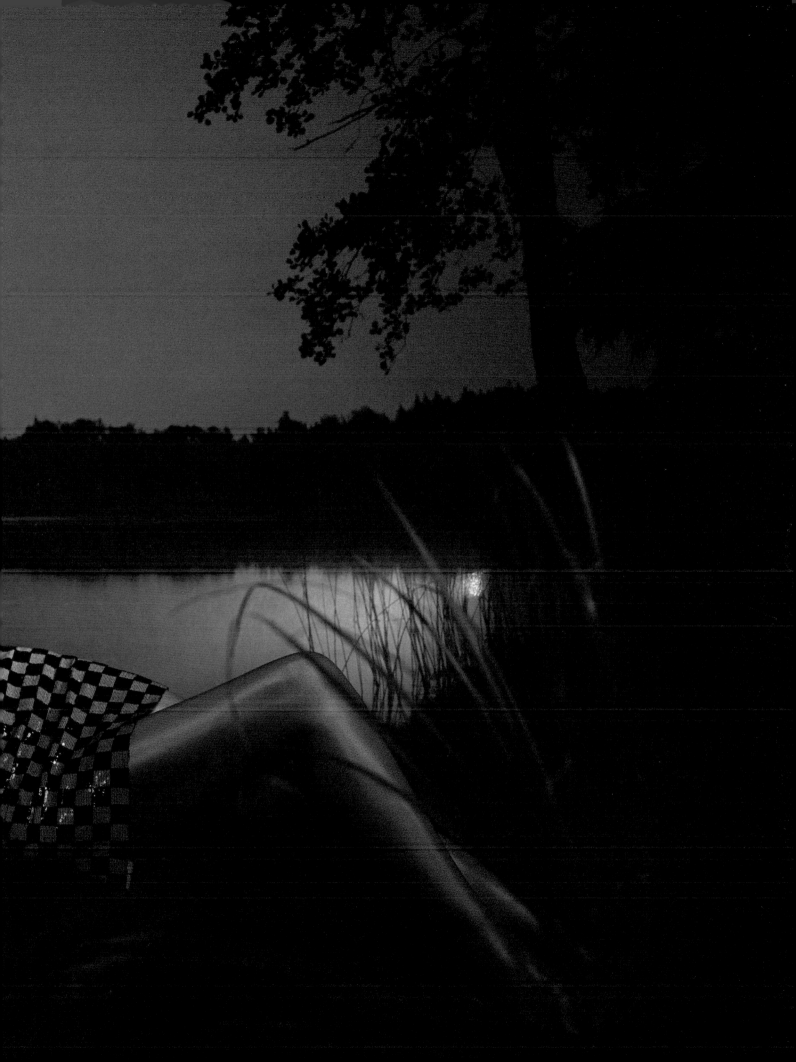

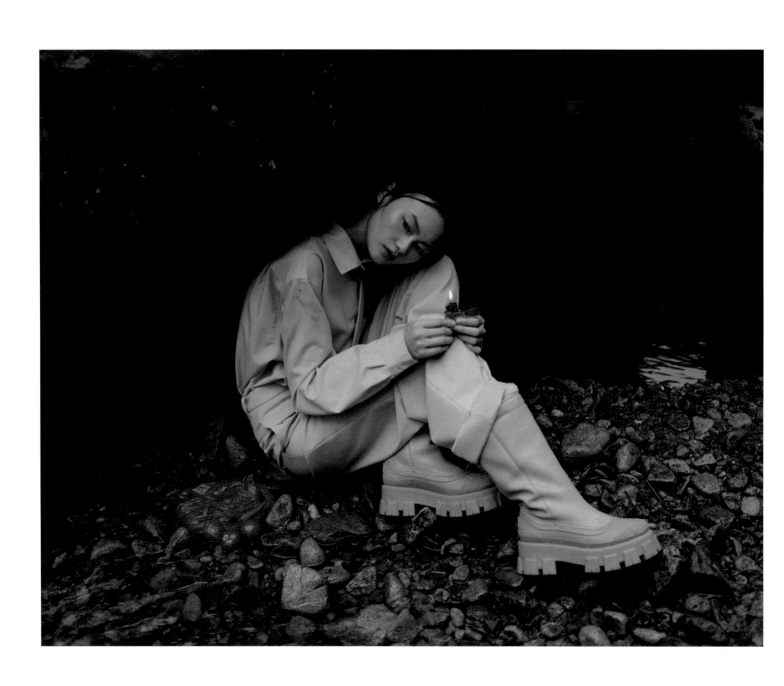

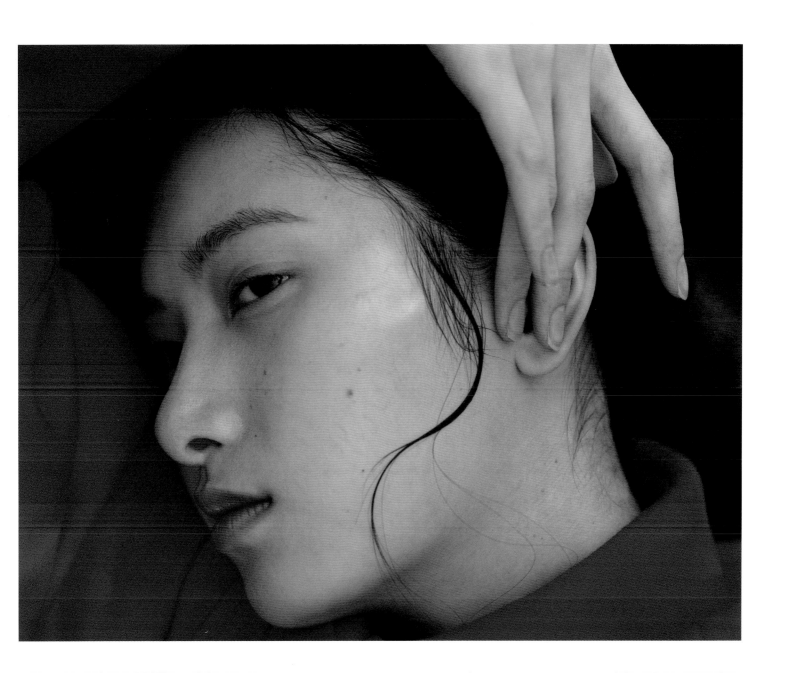

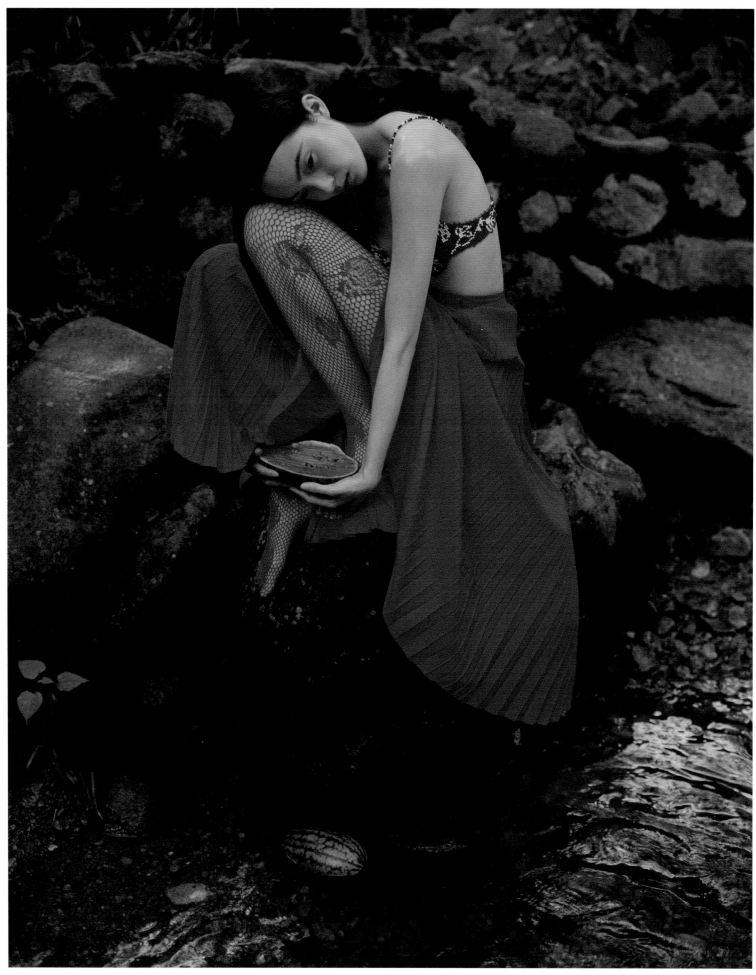

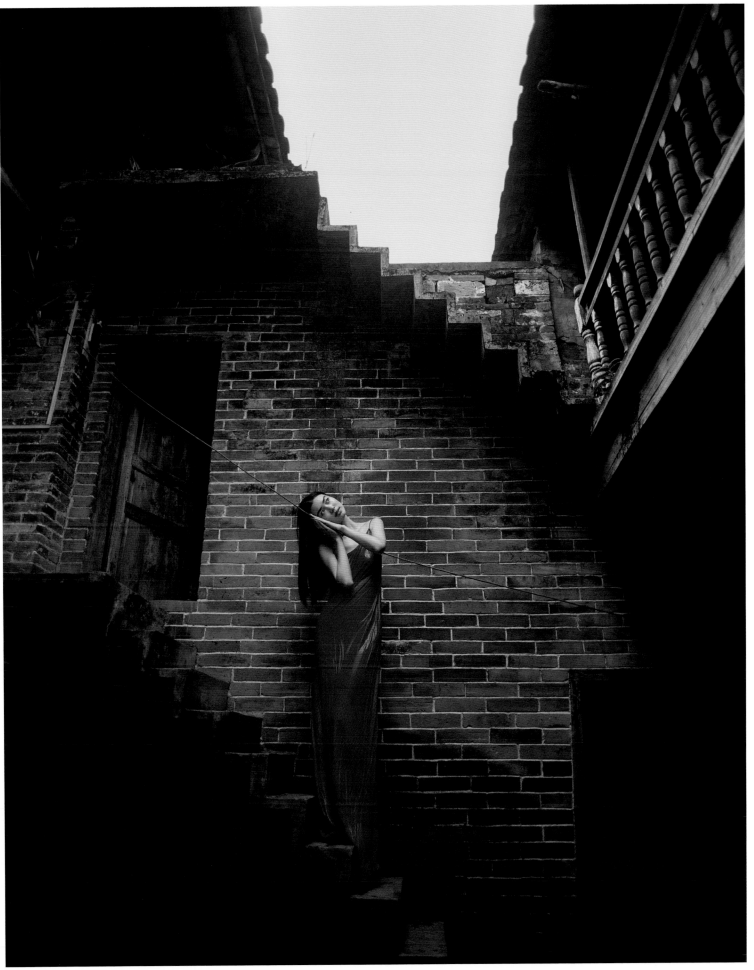

幅
幅

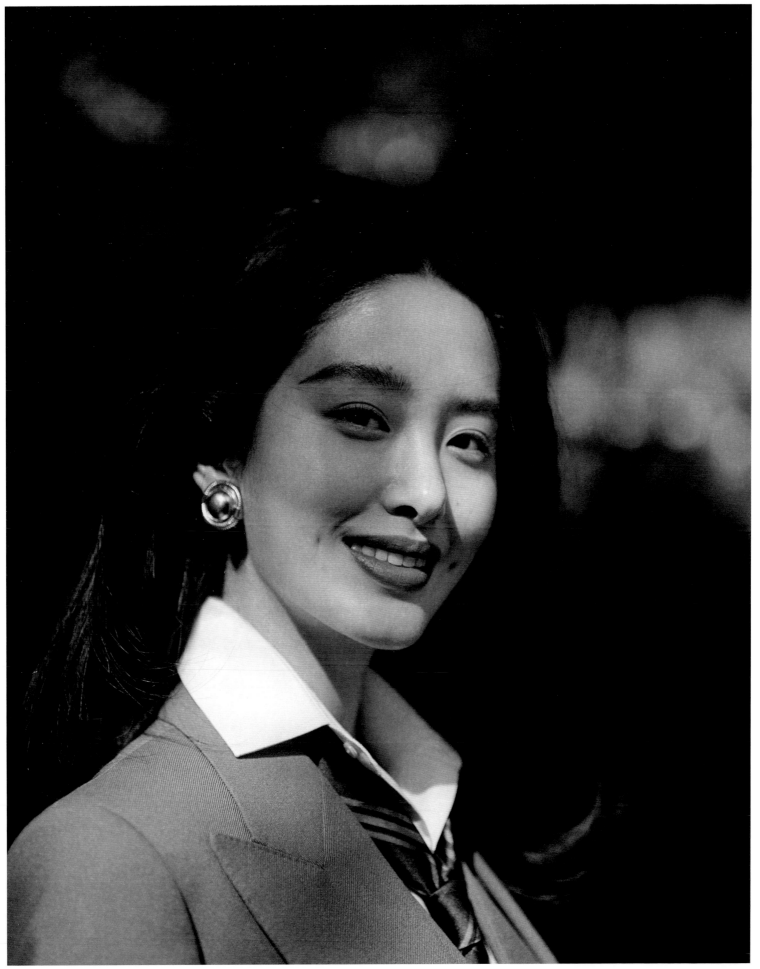

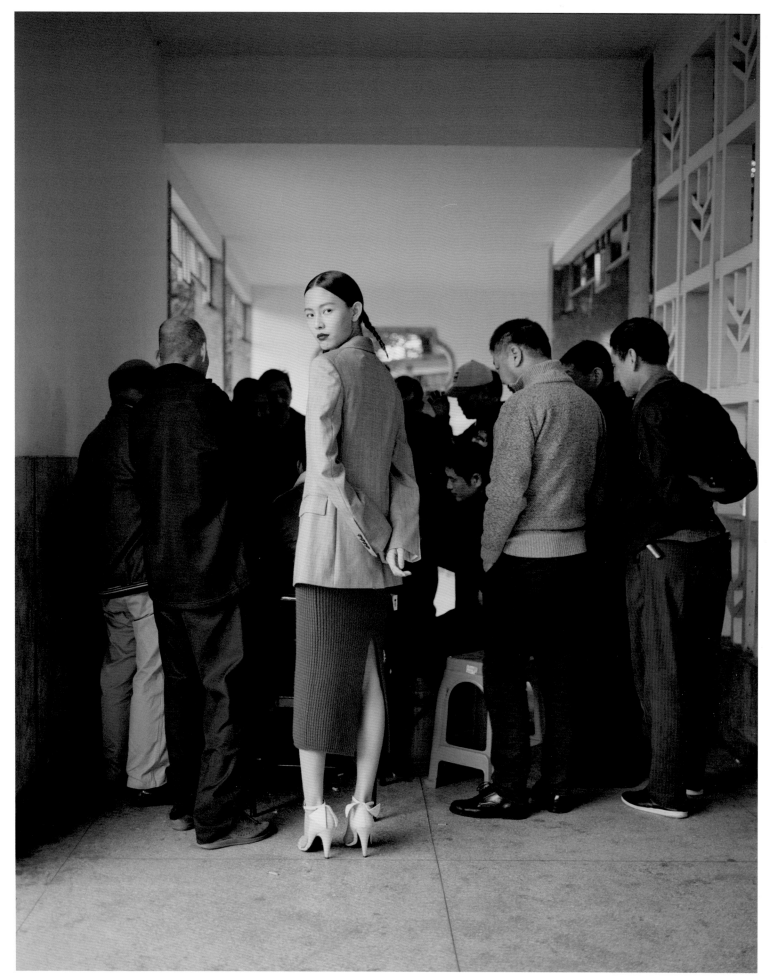

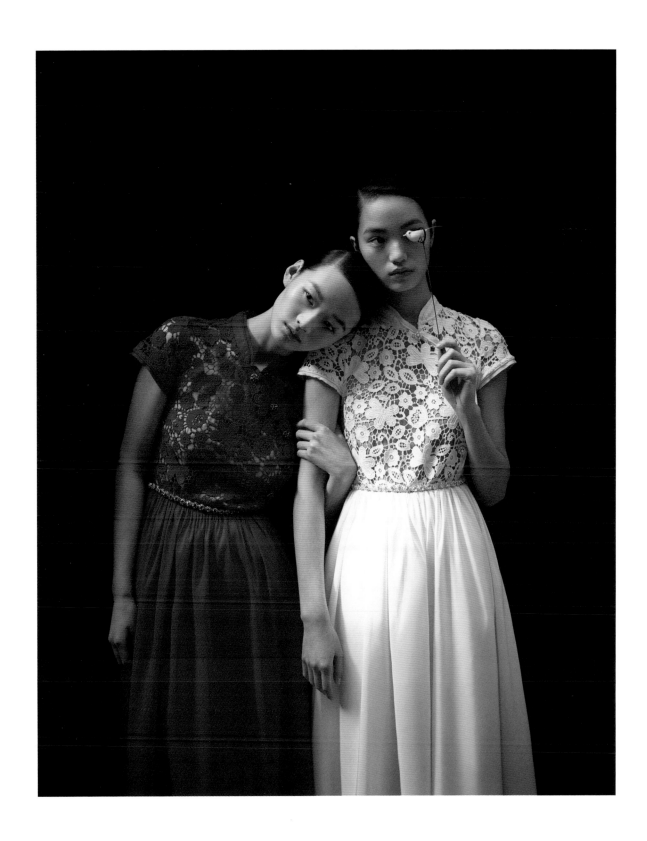

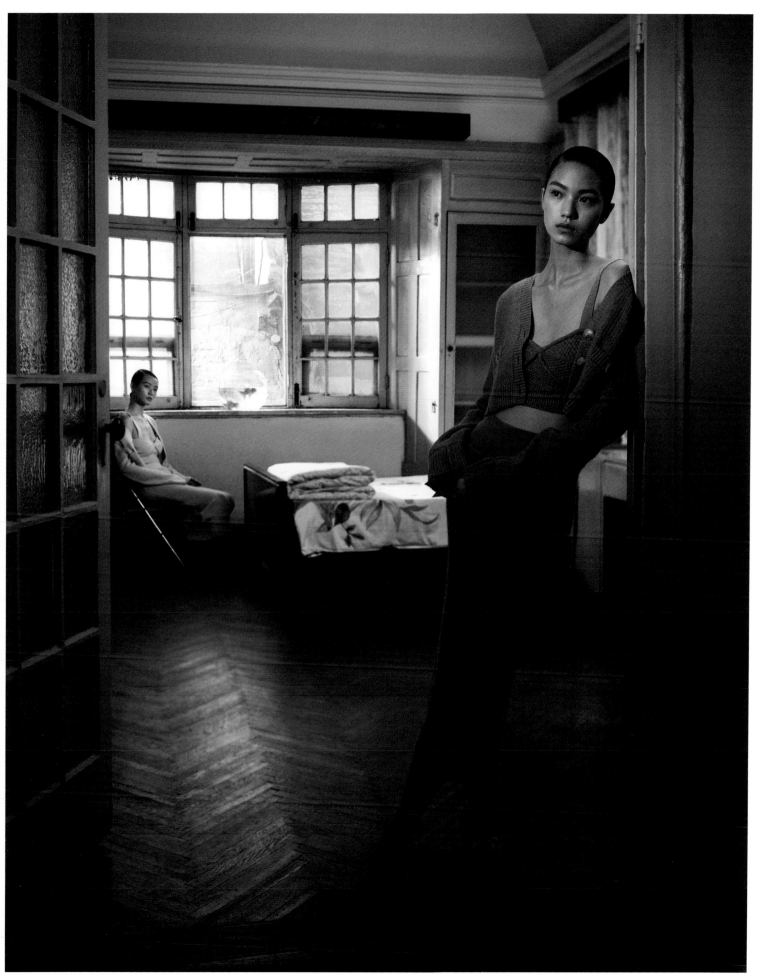

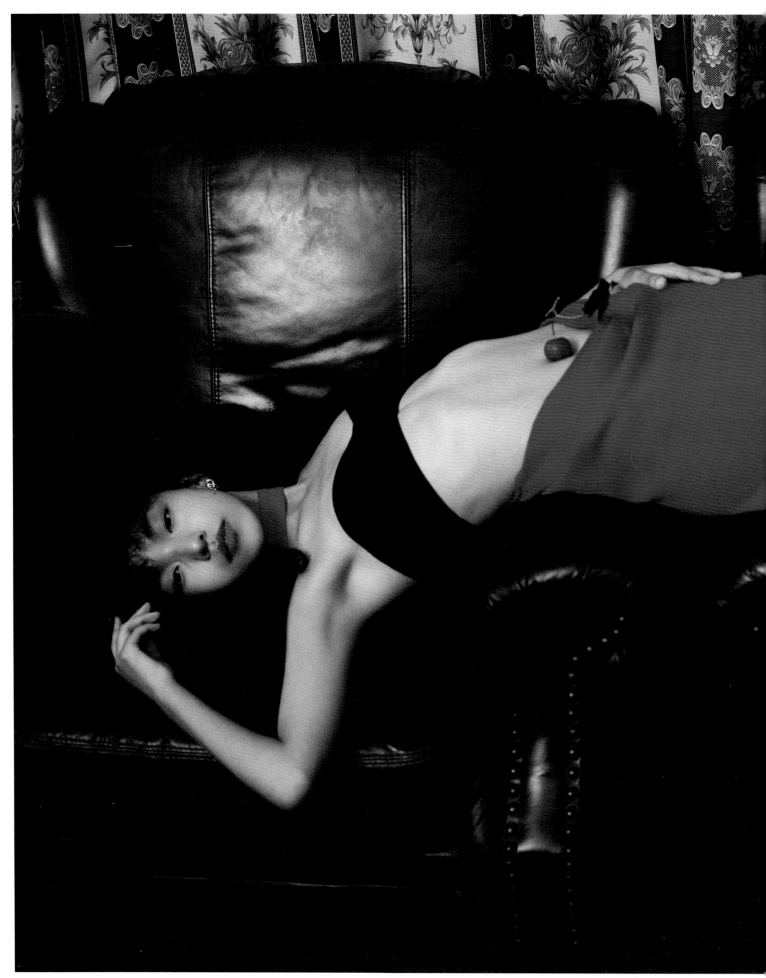

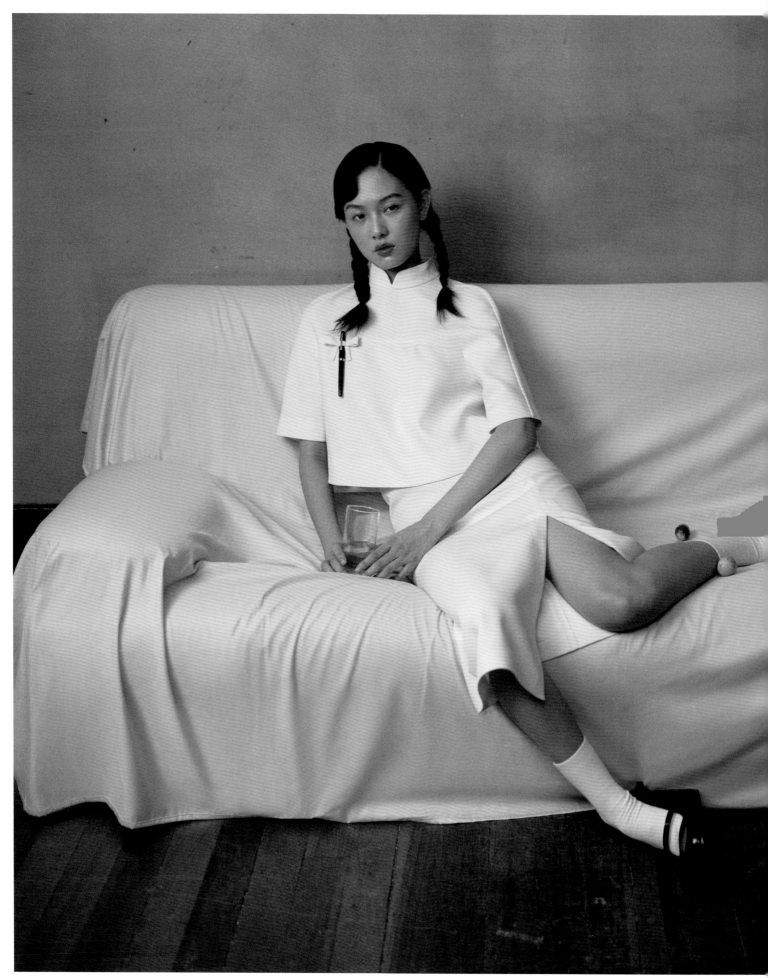

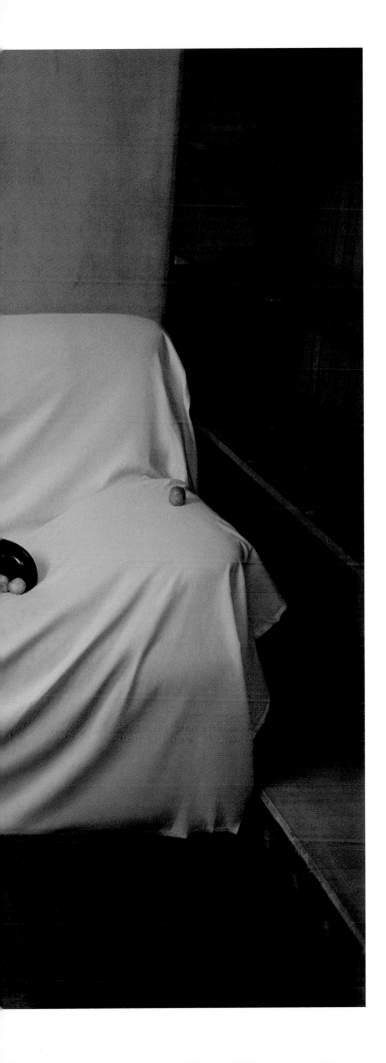

幅

幅

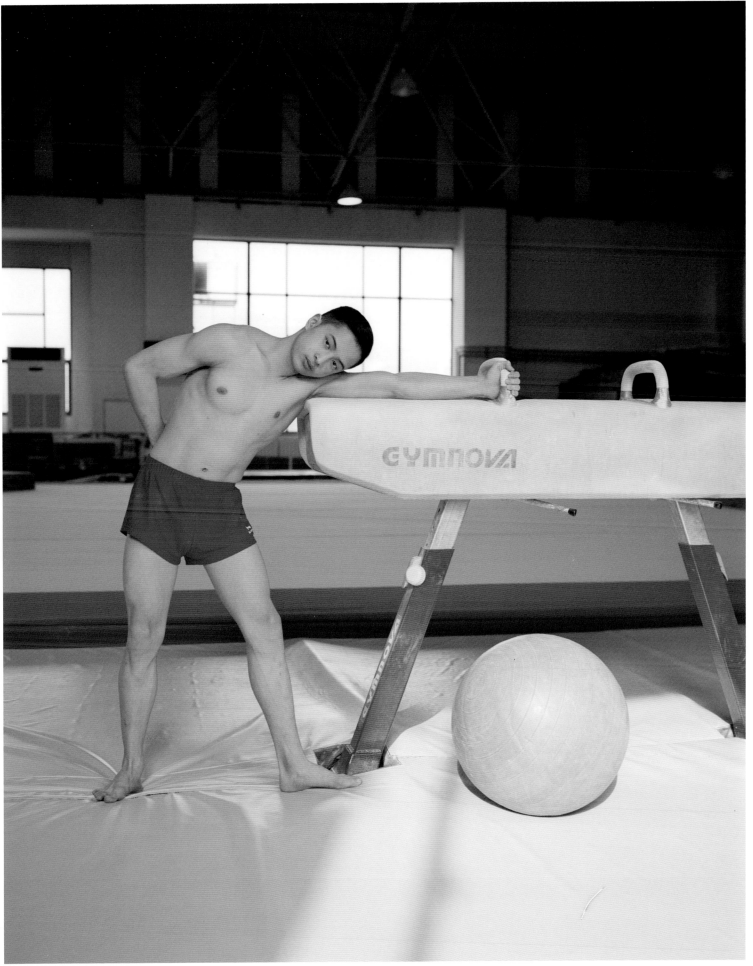

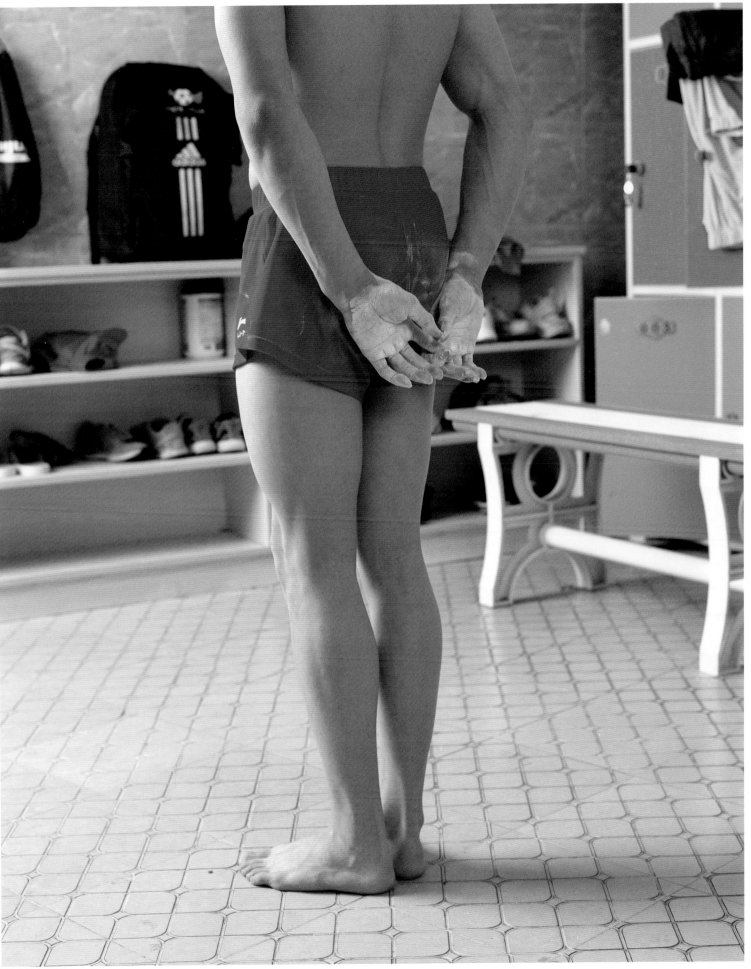

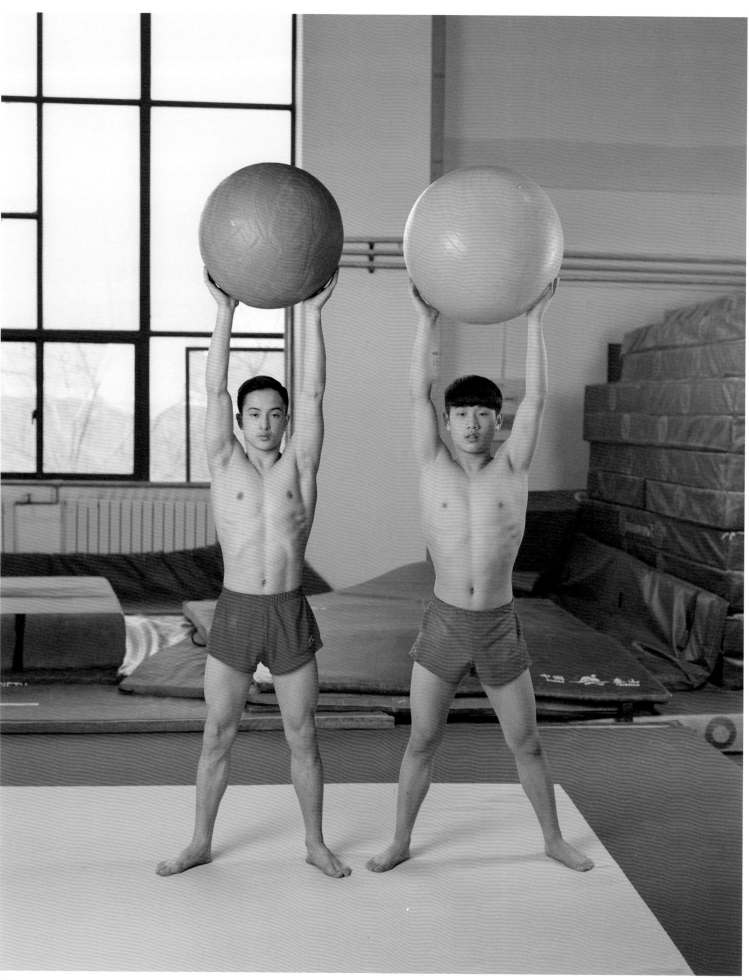

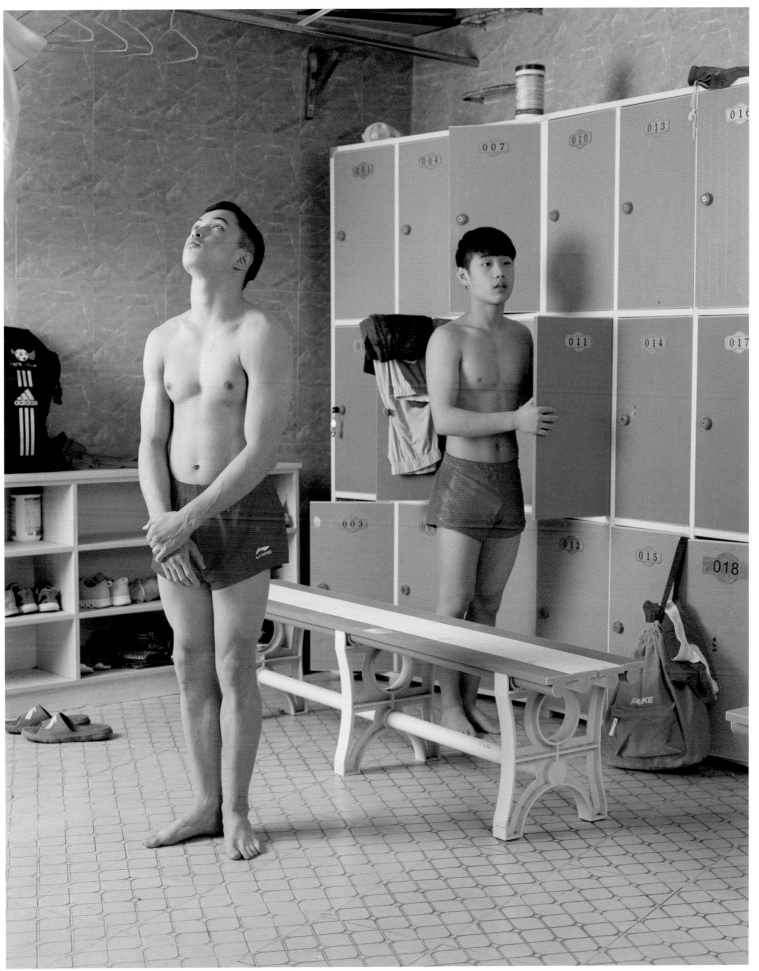

229

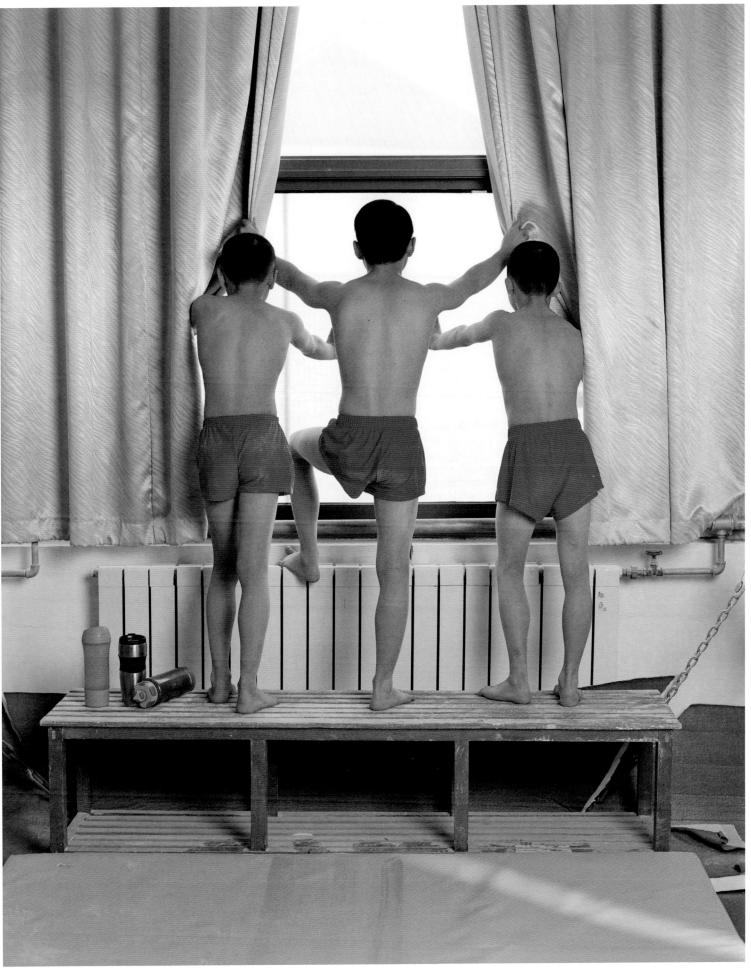

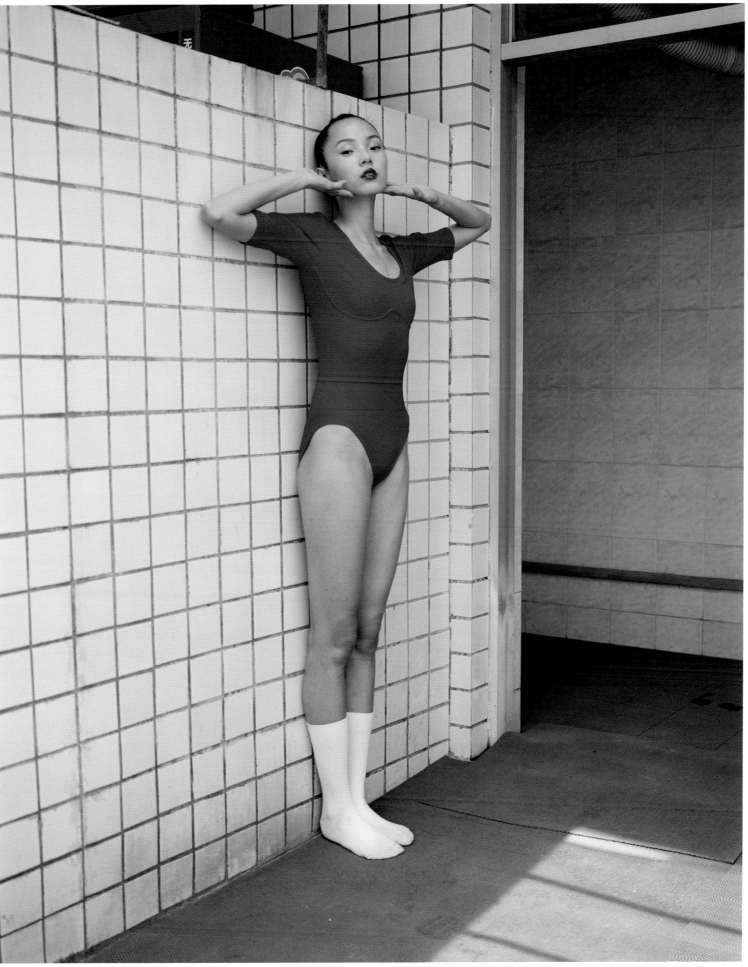

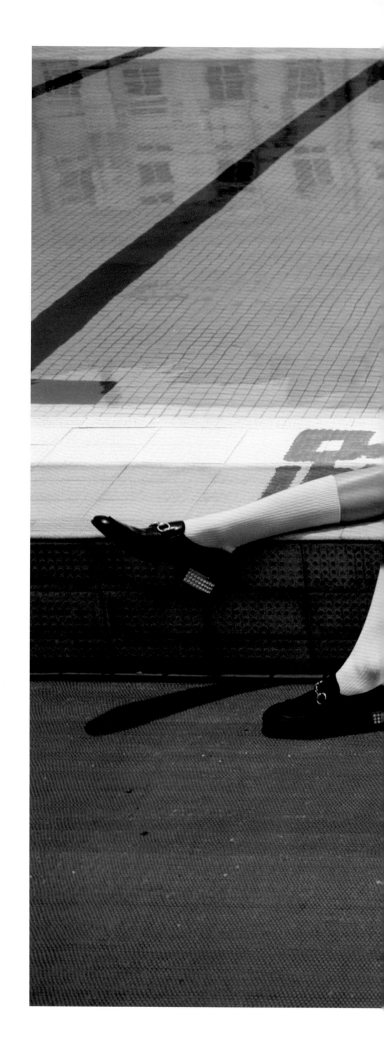

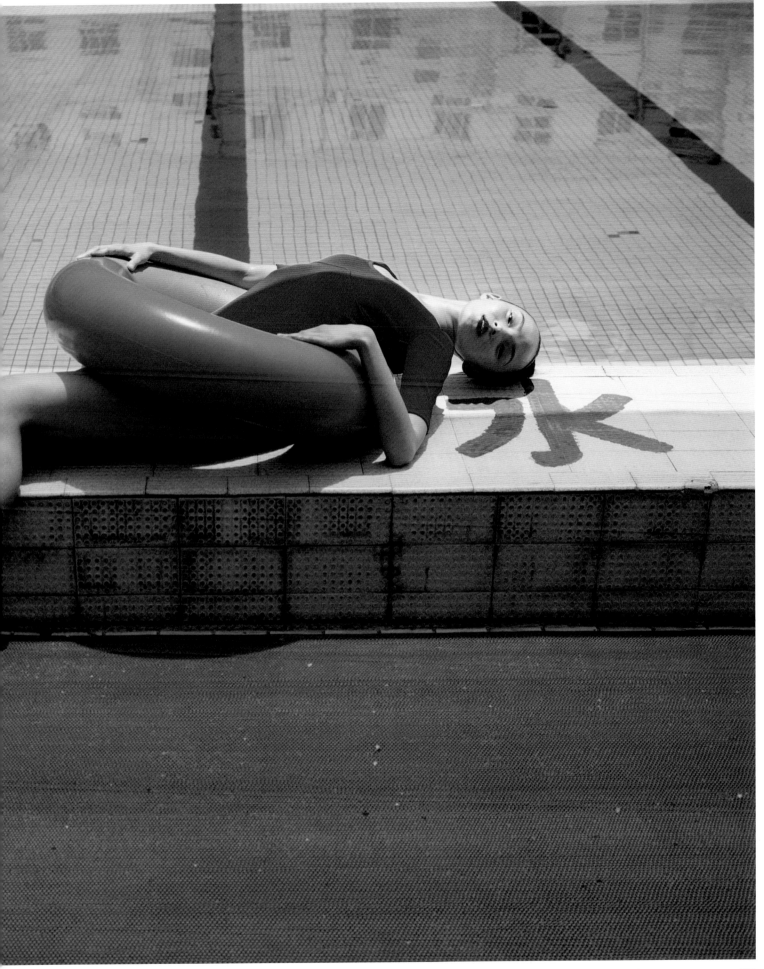

The sign on the wall reads:

KHU VỰC NHÂN VIÊN
Không phận sự miễn vào

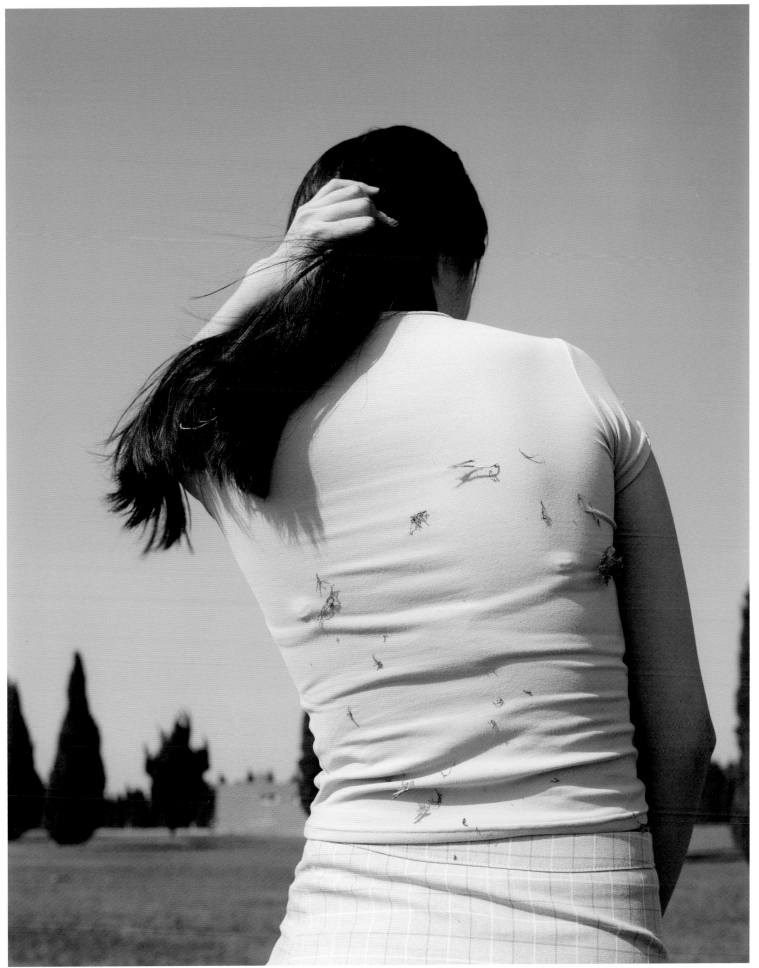

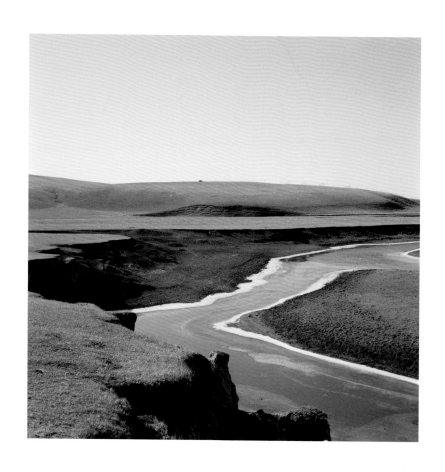

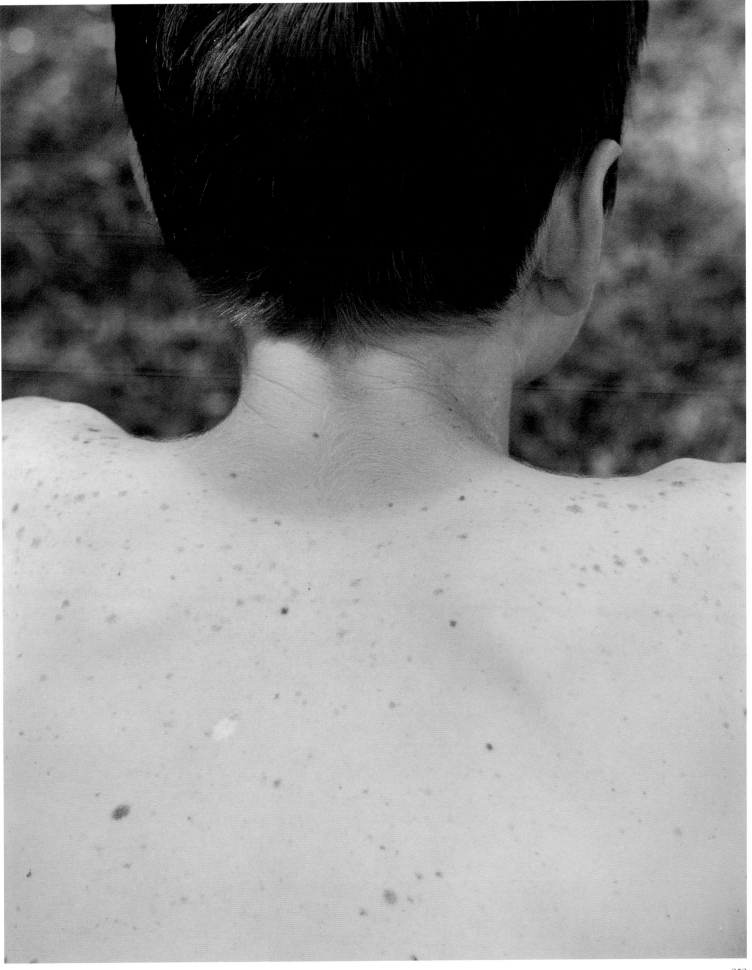

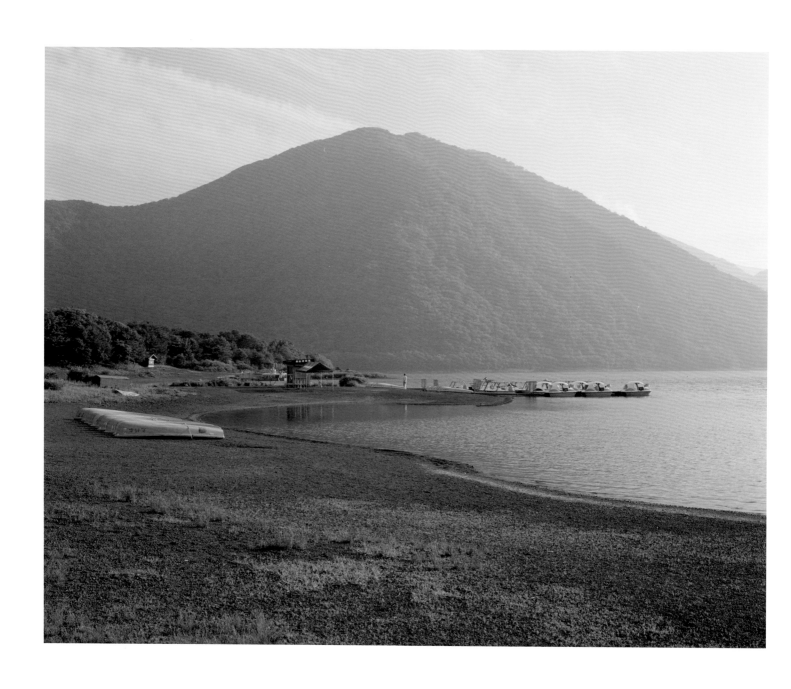

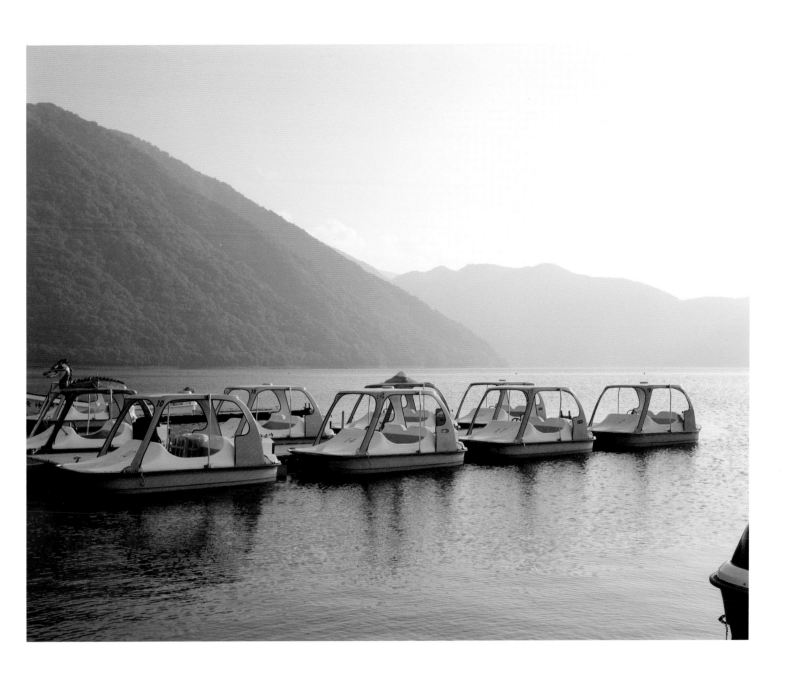

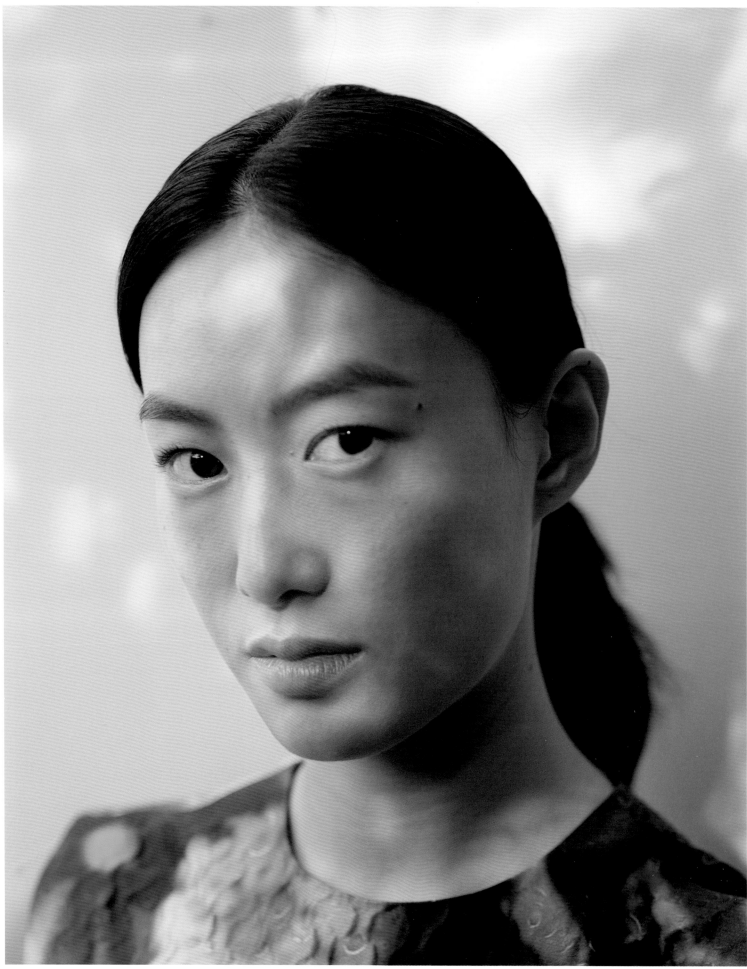

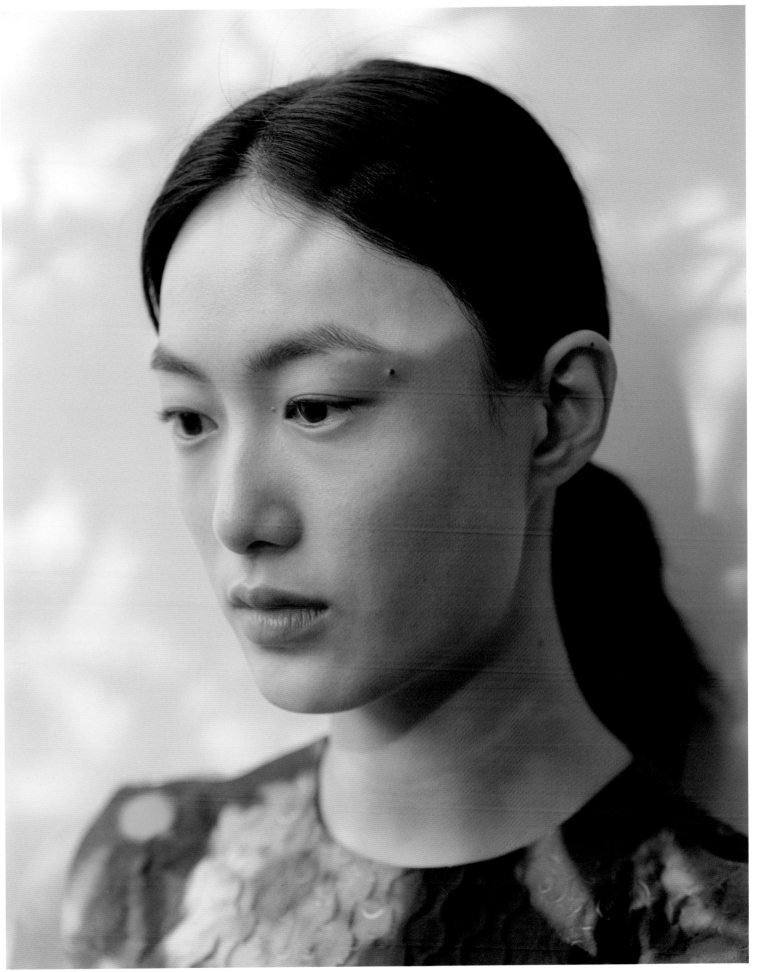

致 谢

车正寒　　　　　惠英红　　　　　陶冶　　　　　叶日群

陈冰彬　　　　　雎晓雯　　　　　汪曲攸　　　　游天翼

陈慧佳　　　　　黎罗兰　　　　　王晨铭　　　　佘航

丁诺　　　　　　李舒萍　　　　　王滨海　　　　袁博超

次仁曲吉　　　　梁继远　　　　　王存孝　　　　张锋

陈婍　　　　　　刘雯　　　　　　王浩入　　　　张思涵

陈瑜　　　　　　潘浩文　　　　　吴八一　　　　赵佳丽

春瑾　　　　　　裴蓓　　　　　　吴岭　　　　　赵磊

杜鹃　　　　　　彭进　　　　　　项偲婧　　　　赵灵宸

龚靖雯　　　　　钱静漪　　　　　解朝宇　　　　周嘉许

谷雪　　　　　　秦舒培　　　　　徐磊　　　　　周迅

何穗　　　　　　邱天　　　　　　徐荣泽　　　　Ian Ryan

贺聪　　　　　　舒淇　　　　　　杨采钰　　　　Mae Mei Lapres

华彦俊　　　　　倡淼滨　　　　　杨昊　　　　　Sara Grace Wallerstedt

黄达　　　　　　宋佳　　　　　　杨英格

黄世朋　　　　　宋建平　　　　　杨焱智

曹 琳	刘雨丝	张 凡	Sharpie Wong
陈荣瀚	娄轶哲	张明虎	Tasha Liu
陈鑫淼	楼韦俊	张 珊	Tyler Wang
董赢遥	毛琦隽	赵文智	Valentina Li
范 琼	彭晋琪	Alexandra Horton	Wang Hai
冯耀灿	孙 斌	Audrey Hu	Yooyo Keong Ming
何梦怡	王 璐	Coke Ho	
何伊宁	王耀葳	Denise Hu	
胡旻佳	向 准	Ginger Yang	
李锦阳	萧谚瞳	Gracy Tse	
李佳溯	谢春楠	James Lee	
李元一	熊彦龙	Kuohao Chung	
刘锦坤	徐青青	Melody Jun Lin	
刘 璐	徐友华	Monica Mong	
刘 潇	颜 华	Robbie Spencer	
刘 颖	杨 硕	Ryan Wong	

北　原　　　　杨宇佳

柴淑洁　　　　袁嫣然

陈君杰　　　　张天硕

龚安琪　　　　赵昊轩

顾家辉　　　　朱倍泓

矫晓琳　　　　菲林日记馆

李海健

廖子宁

刘康昕

乔董彬

沈佳斌

王　潇

王一轲

吴　忧

许雅迪

颜家兴